Colored Pencil Painting Bible

色鉛筆
自學聖經

色鉛筆自學聖經(暢銷珍藏版)

作　　　者：飛樂鳥工作室
譯　　　者：吳嘉芳
企劃編輯：王建賀
文字編輯：詹祐甯
設計裝幀：張寶莉
發 行 人：廖文良

發 行 所：碁峰資訊股份有限公司
地　　　址：台北市南港區三重路 66 號 7 樓之 6
電　　　話：(02)2788-2408
傳　　　真：(02)8192-4433
網　　　站：www.gotop.com.tw
書　　　號：ACU075531
版　　　次：2023 年 09 月二版
建議售價：NT$350

國家圖書館出版品預行編目資料

色鉛筆自學聖經 / 飛樂鳥工作室原著；吳嘉芳譯. -- 二版. -- 臺北
　市：碁峰資訊, 2023.09
　　面；　　公分
　ISBN 978-626-324-615-7(平裝)
　1.CST：鉛筆畫　2.CST：繪畫技法
948.2　　　　　　　　　　　　　　　　　　112013926

讀者服務

● 感謝您購買碁峰圖書，如果您
對本書的內容或表達上有不清
楚的地方或其他建議，請至碁
峰網站：「聯絡我們」\「圖書問
題」留下您所購買之書籍及問
題。(請註明購買書籍之書號及
書名，以及問題頁數，以便能
儘快為您處理)
http://www.gotop.com.tw

● 售後服務僅限書籍本身內容，
若是軟、硬體問題，請您直接
與軟、硬體廠商聯絡。

● 若於購買書籍後發現有破損、
缺頁、裝訂錯誤之問題，請直
接將書寄回更換，並註明您的
姓名、連絡電話及地址，將有
專人與您連絡補寄商品。

前　言

這是一本從「自學色鉛筆」的角度出發，針對廣大「自學者」，量身打造的色鉛筆自學書籍。

全書分為幾大部分，包括工具選擇、入門技巧、臨摹練習、寫生創作，真正做到「從入門技巧到寫生創作」完整貫穿。在入門技巧部分，重點掌握了大家自學時的幾個問題：形體問題、用色問題、用筆技巧和整體掌控，深入分析，力求講懂講透。書中每項知識都有相關案例說明，幫助你加深理解，大家可以帶著問題去練習，帶著問題去臨摹。在技法講解上，更是保證細膩、實用和貼心，讓大家真正能學以致用，運用所學技法，完成自己的創作。

本書設計了「初學者的自學計畫書」，為仍在迷惘的讀者，規劃一個科學化的自學計畫。此外，還提供「自學常見的錯誤」，在每個重點技法後面，整理大家常犯的錯誤，並且針對這些問題，提出修正和防範方法。同時也增設了「測試評分」環節，讓大家清楚瞭解自己的作品水準，要如何改進。每章最後的「聊一聊」，能夠近距離地瞭解工作室的插畫師們，透過問答形式，分享他們在色鉛筆繪畫中的寶貴經驗和有趣經歷。

自學並不難，重要的是找對方法，掌握實用可靠的繪畫技巧，然後努力練習！每個人都可能成為高手！

飛樂鳥工作室

目　錄

第二步　色鉛筆，你真的會用嗎

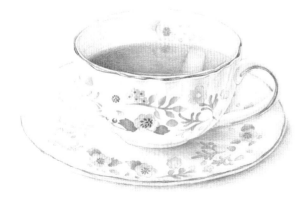

【給初學者的自學計畫書】

	最終目標	現狀 （根據自己的情況填寫）	與目標的差距 （根據自己的情況填寫）
色鉛筆基礎技法 （自學時參考本書第二步）	能熟練運用色鉛筆，畫出均勻的色塊。可以快速疊畫出想要的顏色，塗出漂亮的漸層色彩。		
繪製線稿 （自學時參考本書第三步）	能準確描繪物體的外形，畫出漂亮的線稿。		
立體感 （自學時參考本書第五步）	能完美描繪出物體的立體感，讓畫面變得細膩逼真！		
畫出完整作品 （自學時參考本書第六步）	能夠臨摹出一整幅完整作品，達到較高的相似度和完成度。		
寫生 （自學時參考本書第七步）	能夠獨立完成寫生創作，畫出讓自己滿意的寫生作品。		
自由創作 （自學時參考本書第八步）	能根據自己的想法自由發揮進行創作，畫出心中所想。		

初學者難為
手肯多遠？

階段一	階段二	階段三	階段四	階段五	階段六
每天花半小時足夠啦！					
熟悉色鉛筆的用法，學會控制下筆的力道。	進行大量的筆觸練習，熟練畫出想要的筆觸。	進行平塗練習，用色鉛筆為一些花紋平塗顏色。	嘗試用不同的顏色來疊色，熟悉疊色效果。	進行漸層色彩的練習，畫出自然銜接的漸層效果。	
每天花一小時來練習吧，畢竟繪製線稿很重要嘛！					
進行觀察練習，分析物體的外形、結構及透視。	臨摹已經完成的線稿，學習描繪線稿的方法。	用實物進行大量繪製線稿練習。			
到這個階段，每天平均花一小時來練習吧！一定能讓你成為畫出立體感的高手！					
觀察物體，學習分析明暗關係。	繪製顏色簡單的物體，用顏色的變化來表現明暗。	臨摹立體感強烈的畫作，學習描繪明暗關係。			
辛苦一點，每天平均花 1.5 小時練習，不用每天畫完一張作品，但是一定要堅持把作品完成。					
從簡單的靜物作品開始臨摹，分析顏色用法、營造立體感。	臨摹外形稍微複雜、質感突出、畫面精細、完成度高的作品。	臨摹組合作品，學習處理複雜的明暗表現及空間關係。	嘗試臨摹人物及風景。		
平均每天花 40~60 分鐘練習，可以是簡單寫生或是複雜的長期寫生。這件事需要持之以恆！					
進行大量的速寫練習。	用光影清晰的照片寫生。	單體靜物寫生。	組合靜物寫生。	嘗試動物、人物寫生。	到戶外進行風景寫生。
不用每天練習，每週抽 2~3 小時來完成一張作品，快點試試看吧！					
以現有的靜物為基礎，創作簡單的畫作。	在畫面中學會增加氛圍，加強畫面風格。	自行制定創作主題，動筆畫出自己心中所想。			

可能有點枯燥，但是要加油喔～

能做到這裡，你真的很棒！

以學習練習完成，恭喜你成為高手！

第一步 挑出「適合你的」好工具

1.1 名為色鉛筆的魔法棒

色鉛筆是色鉛筆繪畫中，最重要的工具，大家對它的瞭解有多少呢？每支色鉛筆都有自己的特點，唯有清楚瞭解它們的特點，才能根據需求，挑出適合自己的色鉛筆。

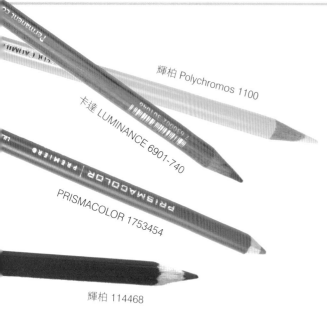

輝柏 Polychromos 1100

卡達 LUMINANCE 6901-740

PRISMACOLOR 1753454

輝柏 114468

◆ 不同外形

每個品牌的色鉛筆都有各自獨特的外形，左圖是四種不同品牌的色鉛筆。每支鉛筆的筆桿和筆芯所顯示的顏色，就是它塗色的顏色效果。

◆ 塗色效果溫柔細膩

色鉛筆塗出來的顏色溫柔細膩。由於各個品牌的筆芯材質不同，所以用不同品牌的同一顏色塗色時，會呈現出微妙的差異。有些品牌塗出的顏色偏淡雅，有些品牌塗出的顏色偏濃烈。繪畫時，請根據自己的喜好和畫面需求來選擇。

◆ 色鉛筆能透過疊色調和顏色

色鉛筆的顏色帶有半透明性，所以把兩種或兩種以上的顏色疊塗在一起時，可以得到一個全新的色彩。

◆ 色鉛筆筆跡無法被橡皮擦清除乾淨

色鉛筆畫出來的痕跡，用橡皮擦是無法完全擦除的，但是有的相對容易擦淡，有的則很難去除。所以在畫面需要留白時，應該先把位置保留下來，別靠橡皮擦擦拭出來。

◆ 色鉛筆筆芯的耐光度

色鉛筆的筆芯塗畫在紙上，不會發生褪色、變色或粉化的能力稱作耐光度。耐光度越好的色鉛筆，畫出來的作品越不易褪色，保存得也越久。

1.2 一定要認識的色鉛筆品牌

挑選色鉛筆時，初學者很容易被眾多的色鉛筆品牌弄迷糊。在眾多品牌中，不同品牌的色鉛筆特點是什麼？品質如何？CP 值高或低？哪一款才是最適合自己的呢？

◆ 挑選品牌時的建議

下面介紹的色鉛筆品牌，只是為了提供參考，讓大家對幾個知名的色鉛筆品牌有一個簡單的認識。好用的品牌不只這些，受版面限制，在此不一一介紹，最後選擇什麼品牌，還是根據自己的需求而定。對初學者來說，可以挑選一些相對便宜、CP 值高的色鉛筆來練習，等到技巧更加成熟之後，可以選擇自己喜愛的品牌，唯有自己用得舒服，才能畫出更棒的作品。

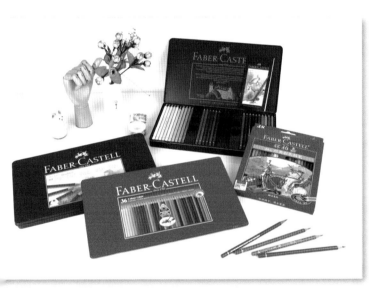

輝柏創始於 1761 年，是歐洲最古老的工業企業之一。自 Kasparfaber 在他的工作坊裡，生產了世界上第一支色鉛筆起，至今已有 250 年的歷史，它也是最早進入中國的色鉛筆品牌。輝柏色鉛筆分成紅盒、藍盒、綠盒，包裝上又分為紙盒、塑膠盒、鐵盒和木盒，它們的等級不一樣，價位也不相同。

輝柏 114468

紅色紙盒輝柏，兒童級，產自印尼。基本上是色鉛筆愛好者的第一套色鉛筆，暱稱為「紅輝」。

輝柏 112435

紅色鐵盒為德國原裝色鉛筆，筆桿採用的三角點陣工藝，為輝柏的專利註冊，手感好，易持握。

輝柏 114260

輝柏藍盒是品牌旗下的學院級色鉛筆。筆桿採用三角點陣工藝，與綠盒相比，筆芯偏硬，耐光性也不及綠盒。

輝柏 Polychromos 1100

傳說中的「綠輝」，輝柏藝術家級的綠盒色鉛筆。與紅盒相比，筆芯更粗更軟，上色順滑，色系合理平均，顏色鮮豔純正，經得起反覆疊色。

ʌMARCO

馬可是大陸製的色鉛筆品牌，在製作工藝上，使用進口原木製造筆桿，鉛芯也採用進口材料。從品質和價格上來看，是一個 CP 值很高的牌子。馬可鉛筆也有幾個系列，在價格和使用感受上的差距不大，選擇哪款還是要看個人喜好。

馬可雷諾瓦 3100

雷諾瓦是馬可的大師級色鉛筆，筆芯採用進口原料，筆桿為美國雪松原木，手感佳。

馬可雷諾瓦 3200

3100 的全新升級版，筆桿從原木變成炫酷黑木，使用起來差別不大，售價略高一些。

馬可 Raffine 7100

拉菲尼是馬可旗下的專業級色鉛筆，分成紙盒普通裝和鐵盒豪華裝。

馬可 Raffine 1550

1550 為拉菲尼系列的兒童用色鉛筆，主要特點是環保。色彩純正，但疊色較弱。

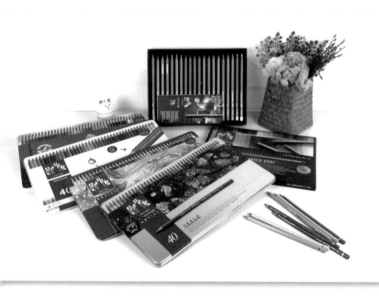

CARAN D'ACHE
SWISS MADE

來自瑞士的卡達，是有 100 多年歷史的知名品牌，整體價格偏貴，但是超高的品質卻仍令許多色鉛筆愛好者心生嚮往。用卡達的色鉛筆輕輕疊色，可以連疊超過十層也不會糊色，效果驚人！

**卡達 PRISMALO
0999-340**

卡達高級水溶性色鉛筆，筆芯順滑，色彩飽和，溶水後的顏色濃烈。

**卡達 FANCOL-
OR 1288-340**

卡達學院級色鉛筆，筆芯採用食品級色料製成，對人體無害。

**卡達 SUPRAC-
OLOR SOFT
3-888-340**

藝術家級水溶性色鉛筆，和綠輝效果相當。

**卡達 PABLO
0-666-340**

藝術家級油性色鉛筆，筆芯材質柔軟細膩。

**卡達 LUMINA
NCE 6901-740**

極致專家油性色鉛筆，疊色鮮豔，耐光性更強。

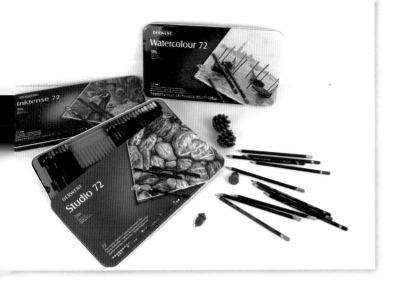

DERWENT

達爾文是來自英國的色鉛筆品牌。達爾文擅長產品線研究，旗下有多個色彩筆系列，包括油性、水溶性、水墨和自然色系列。整體來說，達爾文的筆芯偏軟，尤其是它的水溶性系列。

達爾文 Inktense 2301843

達爾文的水墨水溶性色鉛筆，水墨系列屬於達爾文公司獨有的產品，溶水之後，顏色鮮豔濃烈。

達爾文 Studio 32201

達爾文定位為手繪設計建築製圖廣告專用色鉛筆，筆尖略硬，採用防斷技術，不易斷鉛。

達爾文 Watercolour 32889

達爾文的藝術家級水溶性色鉛筆，筆芯較軟，塗色時，有細小粉質顆粒，極易水溶，但是筆芯太軟，描繪細節的能力略弱。

PRISMACOLOR
PREMIER

來自美國的色鉛筆品牌 PRISMACOLOR，筆芯較軟，運筆流暢。值得一提的是，它的油性粗芯色鉛筆，顏色特別鮮豔濃烈，甚至可以表現出類似油畫的效果，是 PRISMACOLOR 中，最受歡迎的一款色鉛筆。

PRISMACOLOR Watercolor 1792331

PRISMACOLOR 的水溶性色鉛筆，顏色厚重飽滿，易溶於水，而且溶水後依然鮮豔。

PRISMACOLOR 1753454

PRISMACOLOR 的油性粗芯色鉛筆，筆芯為高品質粉彩，略帶蠟質，顏色鮮豔濃烈，能快速作畫。

PRISMACOLOR Verithin 1758767

PRISMACOLOR 官方定義為銳利化細節系列的油性色鉛筆，筆芯偏硬，顏色略淺，適合描繪與補充細節。

1.3 水溶性 & 非水溶性，有何區別

一般來說可以把色鉛筆分為水溶性和非水溶性兩種，其中非水溶性的色鉛筆又分成油性色鉛筆、粉質色鉛筆等。下面就一起來認識水溶性和非水溶性等兩種類型的色鉛筆吧！

◆ 從外觀來區分

乍看之下，從外觀無法分辨水溶性和非水溶性的色鉛筆，但細心觀察能從筆桿上找到相關資訊。

非水溶性色鉛筆	水溶性色鉛筆

非水溶性色鉛筆的筆桿上有「XX COLOUR」字樣，XX一般為該品牌為該色鉛筆的命名。水溶性色鉛筆的筆桿上會標示「WATER COLOUR」字樣，而且筆桿一定會有一個毛筆形狀的標誌。

◆ 水溶性和非水溶性有不同效果

在畫面效果上，水溶性色鉛筆和非水溶性色鉛筆畫出來的筆觸基本上沒有分別，差別在於水溶性與非水溶性，水溶性色鉛筆的筆觸能溶於水，產生類似水彩的效果。

非水溶性色鉛筆

水溶性色鉛筆

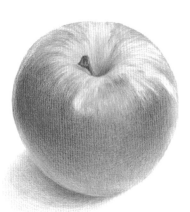

非水溶性色鉛筆案例

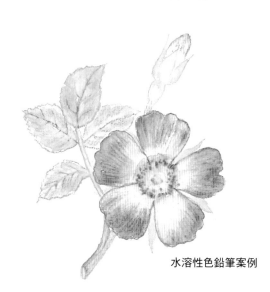

水溶性色鉛筆案例

1.4 你與大師之間，只差一張紙

選擇合適的畫筆後，接下來就需要挑選合適的畫紙了。對於初學者來說，通常只是因為沒有找到合適的紙張，畫不出和書裡一樣的效果，因而影響了繪畫的信心。

◆ 何種紙張適合畫色鉛筆

適合畫色鉛筆的畫紙有以下幾個特點：厚度適中，能多層疊色，易上色而且顯色效果好，塗色不打滑、不反光。滿足這幾個條件的畫紙，最容易買到的，就是以下三款，但是它們的紋理粗細有差異，所以描繪出來的效果也不同。

細紋色鉛筆紙

色鉛筆紙是專門針對色鉛筆這種繪畫工具研發的紙張，上色效果好，而且紋理細緻，能畫出很細膩的畫面。

素描紙

素描紙的上色效果好，但是紋理較粗，塗色後，畫面的顆粒很明顯，所以畫幅要大，否則難以描繪細節，而讓畫面變粗糙。

水彩紙

水彩紙紋理比素描紙更大，但是因為吸水性很好，通常也會用它來描繪水溶性色鉛筆畫。

A4 影印紙

不建議畫友們用 A4 影印紙來繪製色鉛筆。因為這種紙張薄且軟，而且不易上色，疊色能力也較弱，對上色效果有很大的影響。

1.5 一支筆能當兩支用的削筆技巧

用色鉛筆繪圖時，絕對不能缺少的，就是削筆工具，哪種工具能節省削筆時間？哪種工具可以讓色鉛筆用起來更節省？現在就一起來削筆試驗一下吧！

◆ 美工刀和削筆器

美工刀和削筆器是最基本的兩種削筆工具，兩種工具各有優缺點，瞭解各自的特點之後，再來選擇最好用的削筆工具吧！

削筆器

削筆器攜帶更方便，削筆速度較快，使用起來簡單安全，只要把鉛筆放進轉筆，轉動筆桿就可以了。

美工刀

美工刀削筆不浪費筆芯，可以任意控制削出的筆芯長短，筆尖形狀也能根據需要，自由調整。削筆時，先用拇指推動刀背，削去木質筆桿部分，然後再用刀鋒輕輕刮尖筆芯。

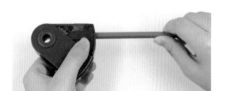

用削筆器削出來的色鉛筆，筆桿部分平滑整齊，筆尖銳利，方便描繪細節。

使用美工刀，可以根據自己的想法削出或長或短的筆尖，而且筆芯的銳利度也可以自由控制。

◆ 節省笔芯的削笔方法

我們在描繪畫面細節時，需要隨時削筆尖，這樣筆芯的消耗速度會非常快。前面說明過，用美工刀削筆可以節省筆芯，如果用對削筆方法，一支筆就能當兩支用喔！

當筆芯變粗時，使用美工刀輕輕刮尖筆芯的頂端，不要從底部的木屑削起。筆尖磨平後，再次把筆芯頂端刮尖，直至筆芯變短，沒辦法再刮尖為止。

1.6 橡皮擦的魔法

橡皮擦有硬質橡皮擦和可塑橡皮擦兩大類，繪製色鉛筆畫時，不僅可以用來修正鉛筆線稿，還能運用它們各自的特性，幫助我們完成特定的畫面效果。

◆ 硬質橡皮擦

硬質橡皮擦在草稿階段，可以將畫錯的線稿擦拭得非常乾淨。雖然它不能將色鉛筆的痕跡完全擦拭掉，但是同樣可以用於修改畫面，而且能營造輪廓明顯的亮部留白。

整塊橡皮擦可以用於大面積減淡顏色，切成小塊後可以擦拭出清晰的形狀。

在擦拭較小的局部時，可以將橡皮切成小塊來使用。

將橡皮擦切成帶尖角的小塊，可以用來擦拭畫面的亮部，藉此強調反光形狀。

◆ 可塑橡皮擦

可塑橡皮擦非常柔軟，能隨意捏成任何形狀，適合用來修改面積較小的細節。在色鉛筆繪畫的上色過程中，常用來提亮畫面和減淡顏色。

可塑橡皮的質地非常柔軟，擦拭出來的效果比較柔和，可以製造出由淺變深的漸層效果，還能把橡皮擦捏出很小的尖角，擦拭出細小的形狀。

可塑橡皮擦能捏成任意大小和形狀，使用起來很方便。

利用可塑橡皮擦柔和的擦拭效果，減淡畫面中的顏色，擦出漸層效果。

1.7 分享輔助工具

繪製色鉛筆畫的時候，除了紙和筆、削筆工具和橡皮擦之外，還會用到一些好用的輔助工具。看起來不起眼的工具，卻能讓繪畫過程更加輕鬆愉快，以下就來認識這些工具吧！

◆ 按照需求選擇輔助工具

選擇輔助工具之前，首先要做的是，瞭解工具的功能和用法，再根據需要來選擇購買。現在讓我們先看看有哪些好用的輔助工具吧！

自動鉛筆　自動鉛筆不僅可以用來繪製線稿，還能幫助我們表現畫面中的細小留白。

用自動鉛筆的金屬筆管，在紙上刮出凹痕，凹下去的地方難以上色，利用這一點，可以表現細小的留白，例如貓咪的白色鬍鬚。

筆形橡皮擦　筆形橡皮擦的筆芯很細，適合擦拭微小細節，而且不需要削，非常方便省事。

鈴蘭花纖細的花莖亮部，就是利用筆形橡皮擦拭出來的。

畫夾　珍貴的原稿一定要好好珍藏，準備一個畫夾是不錯的選擇。

鉛筆延長器

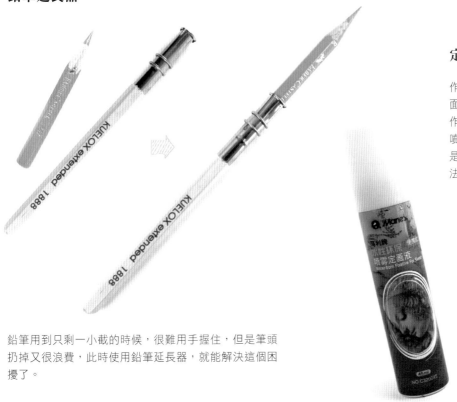

定畫液

作品完成之後，為了避免畫面掉色以及長時間保存畫作，可以使用定畫液，輕輕噴灑在畫面上。必須注意的是，用定畫液噴過的畫面無法再繼續創作。

鉛筆用到只剩一小截的時候，很難用手握住，但是筆頭扔掉又很浪費，此時使用鉛筆延長器，就能解決這個困擾了。

畫夾　　　　定畫液　　　　筆形橡皮擦　　　　自動鉛筆　　　　鉛筆延長器

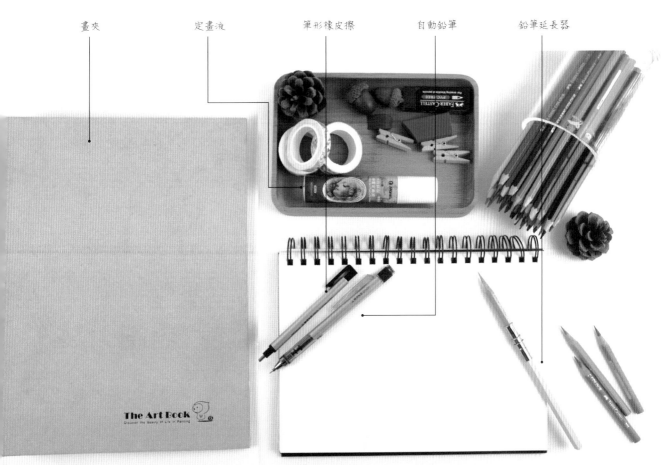

【聊一聊】問與答

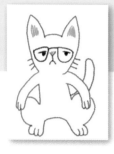

插畫師簡介：工作室的汪汪老師，是學霸界的一名藝術怪咖，她堅信所有的堅持都源自於熱愛。愛繪畫，愛手作，喜歡新鮮事物，對畫材的熱愛簡直無人能及，是工作室中「買買買協會」的會長。她擅長多種繪畫風格，以大器而細膩的作品，獲得了「色鉛筆女王」的稱號。

代表作品：《怎麼畫都可愛的生活塗鴉》、《色鉛筆下的花世界》、《色鉛筆下的貓咪天國》、《鉛筆素描從入門到精通》等。

Q1： 請問買買買大魔王～新手選擇色鉛筆時，有什麼訣竅嗎？尤其大家對品牌和色號的選擇非常困惑，能不能提供一些建議？

請根據自己的經濟情況，選擇要買什麼價位的色鉛筆。高價位的色鉛筆品質較好，筆芯的柔軟度和上色容易度也較優秀，能降低操控難度。當然，在技法熟練的情況下，低價位的色鉛筆也能畫出很好的作品。顏色建議至少購買 48 色，購買顏色較少的色鉛筆，需要透過疊色等方法，調和出自己想要的顏色，而鉛筆本身的色彩夠多，拿起來就可以下筆，能降低調和的難度。另外，選擇品牌的時候，請注意一下自己平時常用的顏色。假設你比較常畫植物，就觀察各個品牌中，哪些綠色系的畫筆較多，比較接近你想要的綠色；如果常畫人物，就需要考慮一下肉色系的顏色。

Q2： 繪製色鉛筆畫是不是一定要使用專業畫紙呢？大家都很想知道專業插畫師平時都是用什麼畫紙來畫色鉛筆的。

大部分的畫紙都可以用來繪製色鉛筆畫，唯一不建議使用的是影印紙。如果是畫比較細膩的風格，就盡量選擇紙張紋理較光滑的。我平時使用最多的是飛樂鳥色鉛筆用紙，另外推薦新出的多功能畫紙，就是宮崎駿御用那款。

Q3： 除了色鉛筆和畫紙，你是不是買了一大堆畫色鉛筆的好用工具？快來分享給大家吧 (＾w＾)～

可塑橡皮擦是必備的，減淡線稿的時候非常好用。另外，需要找到一把順手的削筆刀，因為畫色鉛筆時，削筆頻率很高，我用的是施德樓的藍色圓柱形削筆刀。

Q4： 有些讀者購買的色鉛筆和書裡用的不一樣，一定要使用和書中一樣的色鉛筆才能畫嗎？這種時候應該怎麼辦呢？

推薦參考我們的最全色鉛筆色彩表 (ﾉω＜。)ﾉ☆.。

色鉛筆，你真的會用嗎

第二步

想畫好色鉛筆，必須瞭解它們的特性！可以多塗塗畫畫，瞭解一下色鉛筆畫在紙張上的效果，同時要瞭解下筆力道對畫面的影響，才能畫出均勻的色塊，疊出想要的顏色，製造好看的漸層。唯有真正善用色鉛筆，才能畫出更優秀的作品。

2.1 畫筆這樣握，線條更放鬆

色鉛筆是一種非常容易上手的繪畫工具，通常是用寫字的握筆方法來繪畫，但是有時也需要用到另外兩種不同的握筆姿勢。初學時，一定要多練習這三種握筆方式，哪怕只是簡單的筆觸練習，也能讓你在塗色時更放鬆。

寫字握筆法

 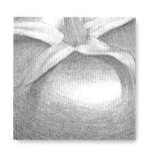

像平時寫字一樣，握住色鉛筆來塗色。這種方式最靈活，可以隨意改變線條的方向來塗色，畫色塊時，也很容易控制下筆力道。

豎向握筆法

把削尖的鉛筆立起來，讓筆尖幾乎豎立在紙張上。這樣可以畫出極細的線條和小色塊，當需要描繪細節和強調輪廓時，會用到這種握筆法。

 掃一掃

臥式握筆法

把鉛筆放平一些，增加筆芯和紙張接觸的面積，可以輕鬆快速地塗出大面積的色塊。這種握筆法的缺點是，不易控制鉛筆的走向。

掃描二維條碼可以觀看握筆方法的影片啊～

2.2 幾招試出新筆特性，快速度過磨合期

不同品牌和不同系列的色鉛筆，使用感受也不相同。為了更加瞭解手中的工具，必須先試塗色，這樣能快速認識手中色鉛筆的優缺點及特性，以便在繪畫過程中運用自如。

◆ 瞭解色鉛筆的筆芯軟硬度

軟硬不同的筆芯各有優缺點，試塗顏色時，要保證下筆的力道是一致的，這樣測試出來的結果才更準確。

硬筆芯

軟筆芯

偏硬的筆芯畫出來的筆觸清晰明顯，塗色時，需要稍微加重下筆的力道，硬筆芯的鉛筆在描繪細節上比較有優勢。

軟筆芯塗出來的筆觸顯得模糊一點，塗色順滑，輕輕下筆就可以畫出明顯的顏色，軟筆芯在大面積上色時，較有優勢。

◆ 瞭解色鉛筆的顯色度

色鉛筆的顯色度是指，鉛筆在紙張上畫出的顏色濃淡。好的色鉛筆能畫出由淺到深的豐富變化。尤其是畫深色時，可以描繪出足夠深的色鉛筆，代表顯色度比較好。

淺色 ━━━━━━━━━→ 深色

◆ 瞭解色鉛筆的疊色效果

疊深色

疊三層

疊四層

試塗疊色時，可以分兩層、三層、四層或更多層疊色。疊色時，主要觀察疊色後的顏色是否明顯，因此可以選擇顏色較淺，對比較大的幾種顏色進行疊色，以便看清是否有難以疊色，或疊色層油膩，畫不上去的感覺。如果疊色輕鬆而且疊色後顏色清晰，表示色鉛筆的疊色效果良好。疊色層數越多，越考驗著色鉛筆的疊色效果。一般來說，疊色層數越多的色鉛筆，繪圖效果越好。

◆ 瞭解色鉛筆的塗色效果

小圓圈筆觸

用極尖的色鉛筆尖，在畫紙上輕輕畫出小小的圓圈，下筆時均勻用力，使線條深淺一致，讓它們交錯塗在一起，可以畫出平整的色塊。

繞圈筆觸

繞圈筆觸可以表現蓬鬆的質感，下筆時放鬆手腕，均勻用力，繞的圈越小，色彩越均勻。

直線筆觸

用小手臂而不是手腕輕輕帶動色鉛筆，畫出長直線。直線是一種比較有效率的塗色方式，但是需要多描繪，才能掌握下筆的力道，讓畫出來的色彩更均勻。

交叉筆觸

把兩排直線筆觸交叉塗色，會出現方格形空白，下筆時要控制力道，保持深淺均勻。想要用這種筆觸塗出均勻的顏色，必須要讓線條更密集。

圓點筆觸

用筆尖在紙上細細塗出圓形小點。這樣的筆觸不適合用來大面積塗色，卻能表現一些特殊的紋理和凹凸不平的感覺。

短線筆觸

用筆尖輕輕勾出短短的線條，將它們排列在一起。這種短線筆觸常用來表現柔軟的毛絨質感，但是不適合用在大面積塗色。

2.3 像專業插畫師一樣運筆

初次使用色鉛筆上色時,總是覺得塗出來的顏色太深且不均勻,還會覺得疊色困難。其實這與我們的塗色習慣有關,這裡就來教大家放鬆手腕,掌握下筆力道的方法。就像專業插畫師一樣,放鬆手腕,即可均勻塗色,輕易畫出漸層色。

◆ 如何放鬆手腕來塗色

POINT

使勁握筆的時候,指關節非常用力,這樣手的姿勢很僵硬,畫出來的線條也會死板。

放鬆下筆是指,輕輕握住鉛筆,為手腕和手指留一個活動的空間。

輕輕握住鉛筆,放鬆手腕塗色,目的是為了訓練如何控制下筆力道。當下筆力道均勻時,就能塗出平整的顏色。

掃描二維條碼,觀看專業的局部效果吧!

VIDEO 掃一掃

◆ 控制下筆力道能畫出深淺變化

輕柔塗色

把力道放得極輕,讓鉛筆在紙上畫出一點色彩就可以了。保持這個力道,試著塗出一個圓形。

加一點力道塗色

與前一種塗色力道相比,這次稍微加大筆尖下壓的力量,注意整個圓形要用同一種力道塗完。

用力塗色

這個圓形使用了更大的下壓力道來塗色,顏色顯得更深一些。請動手試一試,體會塗色力道的變化。

◆ 一支筆就可以畫出豐富的顏色層次

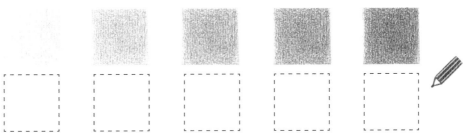

為什麼同樣一套色鉛筆,插畫師就能畫出更豐富細膩的畫面?重點在於,是否能熟練控制下筆力道,一支筆就可以畫出好幾種深淺變化,把這種細膩的變化運用到畫面中,效果肯定很驚豔。請試著用一支筆,畫出由淺到深的五個層次吧!如果覺得沒有問題,還可以挑戰更多顏色層次!

【Practice】一起練習繪畫吧！

控制力道，用兩支筆畫出六色櫻花

只要控制好下筆力道，一支色鉛筆就能塗出豐富的顏色層次。請試著用兩支
色鉛筆，在櫻花圖案上，塗出豐富的色彩效果吧！

為了讓櫻花圖案的層次更豐富，
重疊的兩朵櫻花和花瓣之間，要
塗上不同顏色。

使用顏色

桃紅色花瓣： 329

青蓮色花瓣： 335

・ 輝柏 115858 ＝ 紅輝

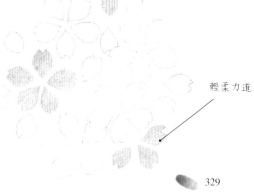

輕柔力道

329

1 使用 329 桃紅色，以較輕柔的力道，為部分櫻花塗
上淺淺的顏色。

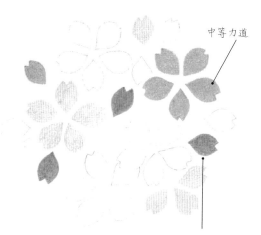

中等力道

更重的力道

329

2 繼續用 329 桃紅色為櫻花上色，這次逐步加大塗
色的力道，塗出兩種深淺的櫻花圖案。塗花瓣尖角
時，筆尖要削尖。

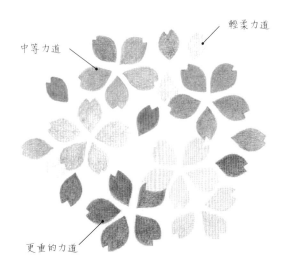

輕柔力道

中等力道

更重的力道

335

3 改用 335 青蓮色，為剩下的花瓣塗上顏色，同樣
用三種等級的力道，塗出豐富的色彩變化。

✕【Notice】自學常見的錯誤

剛接觸色鉛筆時，大家常忽略下筆力道對畫面造成的影響。無法妥善控制下筆力道，往往很難塗出漂亮均勻的顏色。

◆ 初學者塗色時易犯的錯誤

下筆過重	用力不平均	塗色太隨意

握筆太緊，下筆不夠放鬆，就容易用勁過猛，塗出過深的顏色。

不能均勻控制下筆力道，或塗色時比較急躁、沒有耐心，容易畫出深淺不一的顏色。

塗色時太過放鬆隨意，完全沒有控制下筆的方向和力道，畫出來的顏色會顯得毛躁粗糙。

實例分析

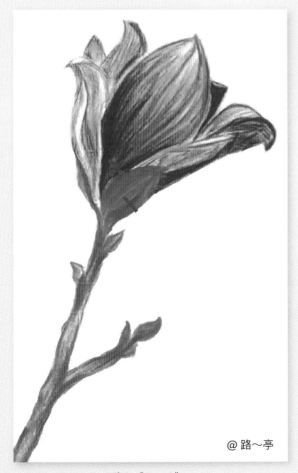

@ 路～亭

臨摹自《花之繪》

這朵玉蘭花的整體形態描繪得不錯，花朵的光感也很好。但是花瓣的暗部糊在一起，花萼的細節也不夠清晰。這是在描繪暗部時太過用力，沒有控制好下筆力道造成的。

Before	After

先用橡皮擦減淡花瓣暗部顏色過深的地方，使用色鉛筆，以輕柔的力道，把擦拭後的區域補畫均勻，然後用稍重的力道把花瓣重疊處的顏色小面積加深。

使用橡皮擦，把整個花萼的顏色減淡一點，將筆尖削尖，用很輕的下筆力道，塗出花萼亮部的顏色。描繪暗部時，可以稍微加重下筆力道。

2.4 好色表讓作畫效率輕鬆翻倍

先把每支色鉛筆的塗色效果直接畫在紙上，製作成色表。之後在繪畫時，直接參考色表選色，用色就能又快又準，讓繪畫效率輕鬆翻倍。

◆ 塗色票的要求

塗色票時，並非隨意塗出顏色就可以了。使用非水溶性色鉛筆時，需要塗出顏色的深淺變化；使用水溶性色鉛筆時，則必須塗出水溶性前和水溶性後的對比效果。

非水溶性色鉛筆

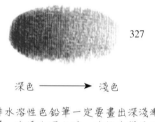

327

深色 ——————→ 淺色

非水溶性色鉛筆一定要畫出深淺漸層，這樣在選色時，才能直覺看到顏色變化。

水溶性色鉛筆

21

↑　　　↑
暈染前效果　暈染後效果

水溶性色鉛筆在畫完後，挑選部分位置進行暈染，展示暈染前和暈染後的對比效果。

非水溶性色鉛筆和水溶性色鉛筆多有特色，在色表中呈現的效果也不一樣。

◆ 用自己喜歡的形狀來畫色票

色票也可以畫得很可愛，用自己喜愛的形狀來畫色票，會讓繪畫變得更有趣喔！

◆ 按照色系排列色票

製作色表時，最好按照色系排列色票，將同色系的顏色放在一起，就能看清楚細微差異，而且在選擇顏色時，也方便參考和對照。

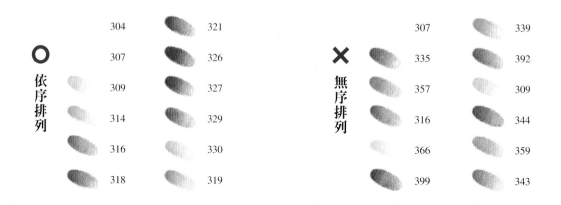

依序排列 ○

304		321	
307		326	
309		327	
314		329	
316		330	
318		319	

無序排列 ✕

307		339	
335		392	
357		309	
316		344	
366		359	
399		343	

【Practice】一起練習繪畫吧！

用手邊的色鉛筆製作色表

看看自己手裡的色鉛筆，馬上來製作一張色表吧！本書是以輝柏 48 色油性色鉛筆與達爾文 72 色水溶性色鉛筆為例，如果是使用其他品牌或較少色的色鉛筆也可以，請直接參考相近的顏色繪製，並請注意呈現出油性色鉛筆及水溶性色鉛筆的特點。

◆ 輝柏 48 色油性色鉛筆 115858（紅色輝柏款，簡稱紅輝）

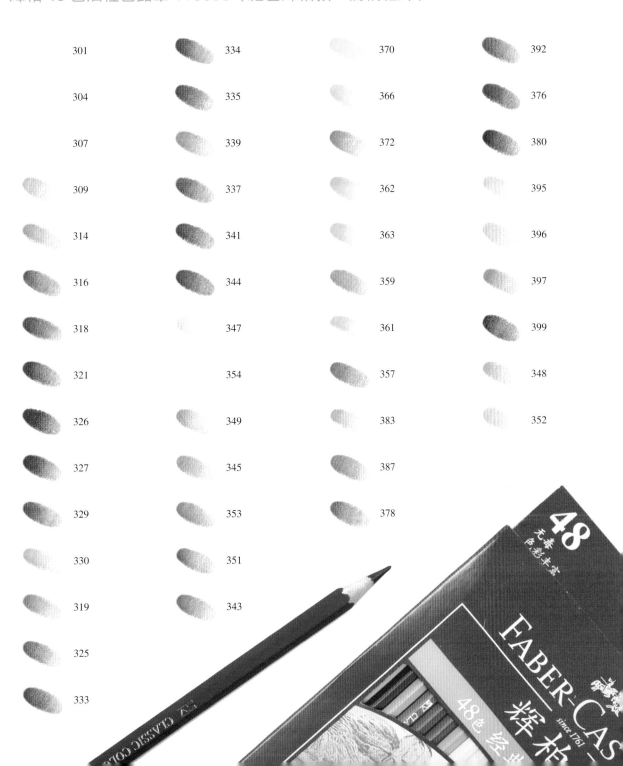

301	334	370	392
304	335	366	376
307	339	372	380
309	337	362	395
314	341	363	396
316	344	359	397
318	347	361	399
321	354	357	348
326	349	383	352
327	345	387	
329	353	378	
330	351		
319	343		
325			
333			

◆ 達爾文 72 色水溶性色鉛筆 32889（達爾文專業水溶性）

72	18	30	57
4	17	35	59
1	21	29	56
2	19	28	52
6	20	36	55
5	26	68	53
3	24	40	60
7	22	41	62
8	23	43	64
9	25	42	63
10	27	44	61
11	34	48	65
12	39	47	54
13	33	46	66
14	38	45	71
15	37	49	70
16	32	50	69
	31	51	67
		58	

RWENT

tercolour 72

ENGLAND
DERWENT • WATERCOLOUR

ENGLAND
DERWENT

2.5 一切技巧的原點——平塗

所有的塗色技巧都始於平塗，當我們能把顏色塗得平整均勻之後，再稍加變化，就可以畫出好看的疊色及漸層色。平塗的訣竅在於，下筆力道輕柔且均勻，同時要保持耐心。

◆ 平塗的效果

這是一塊平塗出來的色塊，色彩平整均勻，看不到明顯的塗色筆觸。在繪畫中，平塗的運用很廣泛，一些平整的物體都需要用到平塗技法來描繪。

◆ 如何平塗顏色

長筆觸平塗

把鉛筆放平一些，讓筆芯大面積接觸紙面，順著同一個方向輕柔且均勻地塗色。這種塗色方法適合大面積及簡單的形狀。

小筆觸平塗

首先把鉛筆削尖，放鬆力道，用細小的筆觸均勻塗色，塗色方向隨意，慢慢耐心塗出大面積的色塊。這種塗色方法的速度慢，但是複雜的形狀和微小的細節都能塗出均勻的顏色。

【Practice】一起練習繪畫吧！

只用平塗也能畫出精緻圖案。

蕾絲花邊的形狀非常複雜，主要選用前面提到的第二種小筆觸平塗法上色。

因為線稿太過複雜，不宜一次擦淡線稿，應該分區塗色。
「分區塗色」是指，先減淡部分線稿並塗色，再減淡另外區域的線稿並塗色。

使用顏色

347

• 輝柏 115858 = 紅輝

347

347

一邊用可塑橡皮擦擦淡線稿，一邊分區塗色，從花邊的一個邊緣區塊開始塗色，輕輕減淡線稿後，再用均勻細小的筆觸平塗出精細的花紋。

使用相同方法，把花邊的外圈都塗上顏色。

花紋細小的地方一定要將色鉛筆削尖再繪製。描繪蕾絲這種複雜細小的花紋時，要不停地削尖筆尖，以畫出細緻平整的顏色。

347

繼續使用色鉛筆塗出內部更細小的花紋。由於花紋很小，所以要將筆尖盡量削尖來塗色。

部分顏色太深、不均勻的地方，要用可塑橡皮擦輕擦減淡，再用筆尖把顏色仔細補塗均勻。

347

為蕾絲花邊塗上一個方形底色來襯托。由於面積較大，可以採用第一種長筆觸平塗法，但是在靠近蕾絲邊的位置要改用小筆觸平塗。

× 【Notice】自學常見的錯誤

平塗顏色時，難免會有一些常犯的錯誤。下面就透過實例分析來告訴大家，如何避開平塗顏色的錯誤。其實顏色塗不平也沒關係，還有補救的方法。

實例分析

作者：娃娃

這個雪花圖案主要是運用平塗方式來塗色，但是效果卻不太均勻，一是塗色力道不夠一致，二是太急躁，而且下筆時，也有以下兩點需要改進。

用長筆觸塗色時，兩組筆觸之間盡量不要大面積相交，否則交疊的位置會形成深色。

下筆太重，塗色太急，筆觸也不夠細小，形成很多交錯的淺色區域。

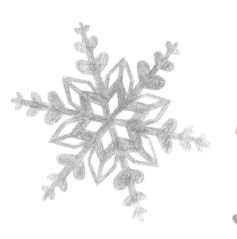

筆觸交錯的地方，以及部分沒有塗到的空白或淺色部分，可以把筆尖削尖進行補塗。

顏色過深的地方可以用可塑橡皮擦輕輕減淡，再削尖筆尖，細心地補塗。

339

用削尖的色鉛筆，把顏色淺的地方補塗完整，顏色深的地方則用橡皮擦輕輕減淡。

339

再次用削尖的鉛筆，於不均勻的地方輕輕補塗顏色，雪花圖案就會由前面的不均勻變得平整漂亮了。

2.6 1+1=？探索疊色的奧秘

如何用有限的色鉛筆，畫出豐富多彩的作品？疊色是必須掌握的技能。疊色除了可以塗出深色，還能疊加出新的顏色。
掌握疊色的方法並不難，現在就一起來學習吧！

◆ 單色疊色是為了加深顏色

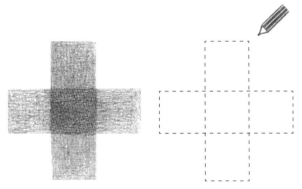

當兩層相同的顏色疊加在一起時，重疊位置的顏色就變深了。

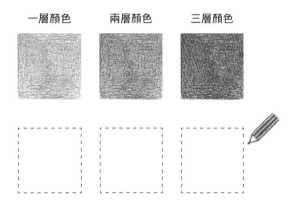

一層顏色　兩層顏色　三層顏色

顏色疊加會變深，而疊加的層數越多，顏色就越深。
請試著畫看看吧！

◆ 多色疊色是為了創造新顏色

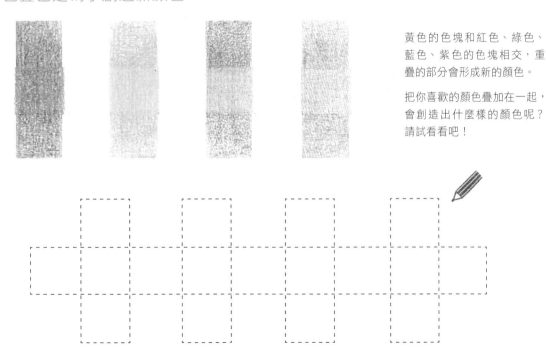

黃色的色塊和紅色、綠色、藍色、紫色的色塊相交，重疊的部分會形成新的顏色。

把你喜歡的顏色疊加在一起，會創造出什麼樣的顏色呢？請試看看吧！

◆ 控制疊色力道，獲得更多顏色

控制下筆力道，就能用一支筆畫出豐富的顏色。而在疊色時，控制下筆力道，也能疊出更豐富的色彩！

疊色時，控制下筆力道，畫出三種深淺不同的綠色，再畫出由深到淺的三種藍色。我們可以看到兩種顏色在不同深淺的情況下，疊出來的色彩也變得不一樣了。所以在顏色有限的情況下，也可以畫出色彩豐富的畫面！

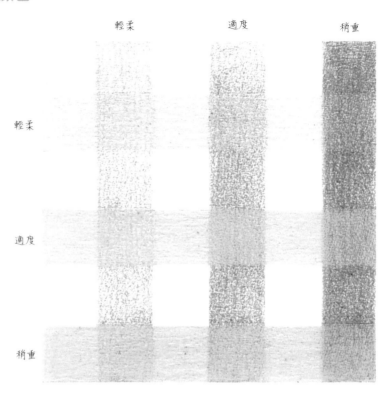

◆ 疊色的先後順序會影響疊色效果

使用兩支色鉛筆疊色時，先塗的顏色對最後疊色效果的影響比較大。下面用輝柏油性色鉛筆舉例說明，你也可以自行疊看看效果。

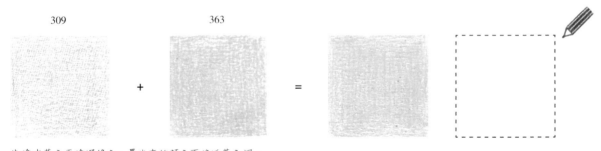

先塗中黃色再塗深綠色，疊出來的顏色更接近黃色調。

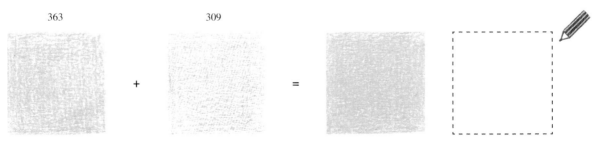

先塗深綠色再塗中黃色，疊出來的顏色顯得比較綠。

【Practice】一起練習繪畫吧！

疊畫出深邃的夜空

像藍絲絨一樣深邃的夜空，單次塗色很難一次表現到位。此時需要使用群青色鉛筆多次疊色，以表現出飽滿而深邃的色彩！

塗色時，可以從星星邊緣的顏色開始塗起，這樣更容易清楚強調出星星的形狀。

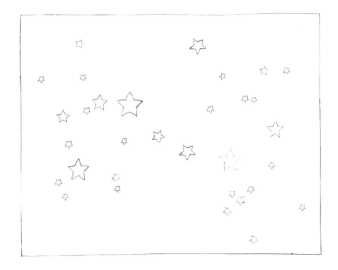

使用顏色

夜空： 343

星星： 307

• 輝柏 115858 = 紅輝

343

使用 343 群青色，以單色疊色法，把夜空的底色塗出來，星星的位置先留白。

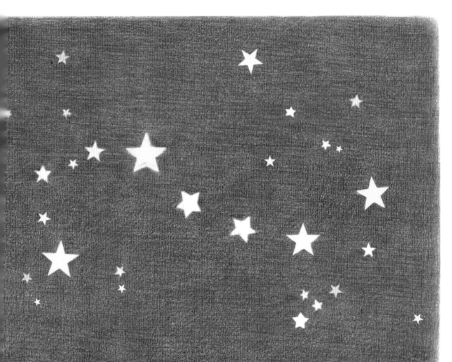

為了把星星的形狀描繪清楚，需要將鉛筆削尖，用筆尖仔細勾勒出星星的形狀。

343　　　307

再次使用 343 群青色，把夜空的顏色疊塗加深。注意塗色一定要均勻。然後使用 307 檸檬黃色，塗出部分星星的顏色，讓深邃夜空的色彩更豐富。

【Practice】一起練習繪畫吧！

疊畫出格子方巾

用三種顏色相疊就可以畫出方巾上漂亮的格子圖案。你喜歡哪種顏色的格子？不妨自行挑選顏色來疊疊看。

疊畫方格圖案時，要把方巾右下角的花朵留白，並削尖鉛筆的筆尖，填滿花瓣之間的小縫隙。

使用顏色

格子：		309		339
		387		345
花朵及陰影：		318		396

• 輝柏 115858 = 紅輝

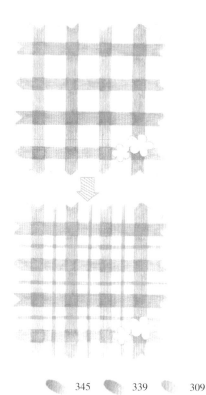

方巾的陰影要沿著邊緣形狀描繪。

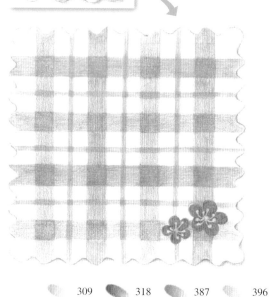

345　　339　　309

1 先用 345 湖藍色和 339 粉紫色塗出長色塊，然後在中間穿插 309 中黃色條紋，就能用三種顏色營造出豐富的色彩氛圍。

309　　318　　387　　396

2 使用 309 中黃色和 318 朱紅色，畫出方巾右下方的小花朵。再使用 387 黃褐色描繪方巾邊緣，最後用 396 灰色塗上淺淺的陰影，就能用簡單的疊色法，完成一塊漂亮的方巾了。

✕【Notice】自學常見的錯誤

疊色時，常發生疊出來的顏色比較髒或難以疊色等問題。建議大家在疊色的時候，要避免筆觸過亂和下筆太重。

◆ 初學者疊色時易犯的錯誤

筆觸太亂

 ＋ ＝

疊色時，每一層顏色的筆觸都太潦草，這樣疊色之後會變得比較雜亂、粗糙，畫面也會顯髒。

下筆過重

疊色時，每一層顏色的筆觸都太潦草，這樣疊色之後會變得比較雜亂、粗糙，畫面也會顯髒。

當底色下筆過重時，顏色很難再疊畫上去，導致疊色效果不好。所以疊色時，下筆要輕柔，力道要均勻。

實例分析

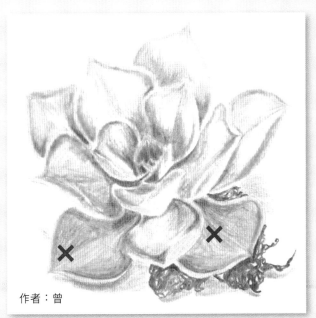

作者：曾

臨摹自《色鉛筆繪畫入門，一本就夠了》

這株紫珍珠的色彩豐富，畫面中的立體感表現得不錯，也呈現出葉片翻轉的細節，但是在疊色時，稍微有點急，導致畫面上的顏色有點亂，不夠乾淨。

以左下角的葉片為例，可以清楚看出筆觸，每一種顏色都塗的不夠均勻，所以相疊之後，會出現一些不均勻的斑塊。

正確的疊色步驟如下：

從步驟中可以看出，雖然疊加的顏色很多，但是因為每一步顏色都塗得很均勻乾淨，多層顏色疊加下來，畫面也不會顯得粗糙雜亂。

2.7 漸層色其實並不難

漸層色能表現出豐富的層次感，而描繪漸層色的重點在於，控制下筆的力道。控制好塗色力道的同時，結合以下三種方法，就能輕鬆畫出漸層色彩了。

◆ 力道控制法

透過控制下筆力道的輕重，畫出由深到淺的漸層色彩，塗色時要合理運用筆觸的方向。

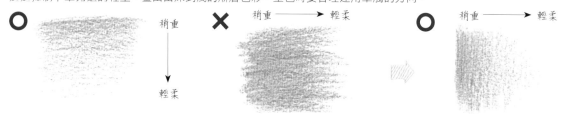

使用橫向筆觸，由上往下逐漸減弱下筆力道，越塗越淺，這樣就能畫出由深到淺的漸層了。

同樣是控制下筆力道，但是這種塗法需要每一根線條都有輕重變化，執行起來比較困難。

調整一下筆觸的方向，用豎向線條描繪，再控制下筆力道，就可以畫出漂亮的漸層色了。

◆ 疊色漸層法

在一個色塊上，只在想要加深的位置疊色，並且逐漸縮小疊色範圍，也可以畫出漸層色彩。

整體平塗　　　　　　　疊色面積　　　　　　　疊色面積

◆ 多色漸層法

學會單色漸層色彩畫法之後，使用相同方法也能畫出多種顏色的漸層。

VIDEO 掃一掃

當兩種顏色的漸層方向一致時，會疊出新的顏色漸層。

想要瞭解更多漸層色彩的畫法，快來掃描二頁的三維條碼，觀看教學影片吧！

想要兩種顏色的漸層自然變化，它們的漸層方向是相反的。

【Practice】一起練習繪畫吧！

霜染楓葉

漂亮的楓葉只需要三種漸層色，就能表現出葉片豐富的顏色變化了。

葉片上的黃色和紅色漸層，呈現曲線形狀，這樣葉片給人的感覺更自然。

使用顏色

葉片：		314		321
		370		378
葉莖：		314		321
		370		

- 輝柏 115858 ＝ 紅輝

370

先使用 370 黃綠色，從葉片中心開始塗出漸層色，越往邊緣，塗色就越淺。

 314

使用 314 黃橙色，繼續塗出漸層色，自然銜接黃綠色，葉片邊緣的顏色要淺一點。

葉片長度的三分之二主要為紅色，只保留靠近葉片中心位置的黃綠色漸層。這一步要細心描繪出葉片的輪廓。

 321　　 378

使用 321 大紅色，繼續塗畫漸層色，葉片邊緣的顏色最深，靠近中心的位置則輕輕塗抹出漸層。最後用 378 赭石色，勾勒出葉莖和葉片上的小洞。

✕【Notice】自學常見的錯誤

描繪漸層色最大的問題在於，要靈活控制下筆力道。下筆力道控制不好，會導致畫出來的顏色沒有漸層感。另一個問題是筆觸，如果筆觸不均勻，也會影響漸層效果的呈現。

實例分析

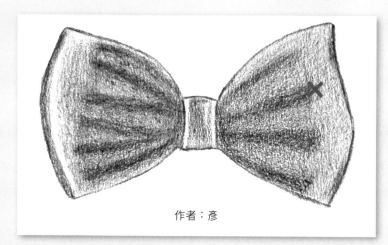

作者：彥

畫出了蝴蝶結關鍵的皺褶質感，但是皺褶的感覺稍弱，沒有畫出漸層。

把方塊圈出來的地方，用鉛筆輕輕加深，圓圈的位置要用橡皮擦減淡一些。下筆時，記得控制好力道。

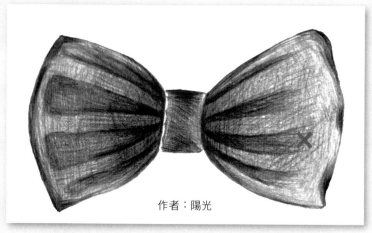

作者：陽光

臨摹自《1 小時稱霸朋友圈的色鉛筆 3D 塗鴉練習本》影片

這個蝴蝶結的明暗關係處理得不錯，皺褶的漸層色彩也表現出來，但是筆觸稍顯凌亂，影響了漸層的效果。

把鉛筆削尖，補畫出細膩自然的漸層筆觸，要控制好下筆力道。可以隨著物體的起伏及結構來排線。顏色深的地方可反覆疊畫。

實例調整：

控制好下筆的力道，疊畫細膩的筆觸，蝴蝶結皺褶處的漸層顯得更自然柔和，質感也更細膩精緻。

2.8 如何使用水溶性色鉛筆

水溶彩鉛能畫出如水彩般的水色效果，而且使用方法也很簡單。繪畫時，主要用水溶解顏色來表現水溶效果。色鉛筆塗色的深淺和水溶性的水分多寡，都可能影響塗色效果。大家在繪製水溶性作品時，一定要瞭解這些參數變化。

◆ 方法一：上色後用水彩筆暈色

 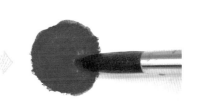

使用水溶性色鉛筆在畫紙上塗上顏色。	用水彩筆沾取適量水分。	用筆尖在圖形上輕輕塗畫，色鉛筆的筆觸溶解成水彩般的效果。

塗色深淺影響暈染效果

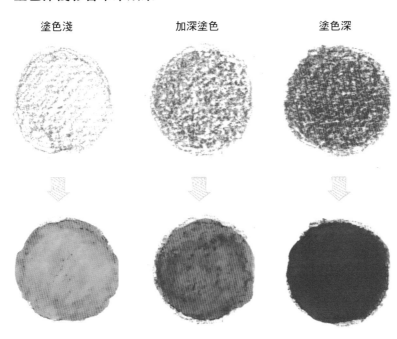

塗色淺　　　　加深塗色　　　　塗色深

VIDEO 掃一掃

掃描上方的二維條碼，就可以看到水溶性色鉛筆的運用方法了喔！

水溶性色鉛筆塗色的深淺不一樣，暈染出來的顏色深淺也會有所差異。塗色淺，暈染後的顏色也較淺；塗色深，暈染出來的顏色也較深。

水彩筆的含水量影響暈染效果

沾取少量清水，讓筆尖稍微濕潤即可。

用筆尖吸水後再輕輕刮掉一些。

讓筆尖吸飽水，水滴快要從筆尖上滴落下來。

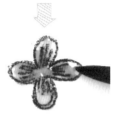

水量太少，顏色不能完全暈染開，會保留明顯的色鉛筆筆觸。

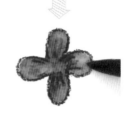

顏色暈開的同時，還保留一點筆觸。

顏色完全暈開，幾乎看不到筆觸。

◆ 方法二：如何疊色

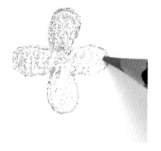 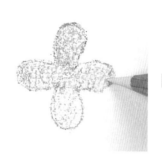 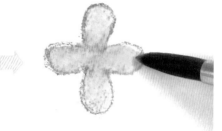

疊色時就和普通色鉛筆一樣，先把兩種顏色疊畫出來，再用水彩筆進行暈染就可以了。

◆ 方法三：其他訣竅

直接沾取色鉛筆顏色來作畫

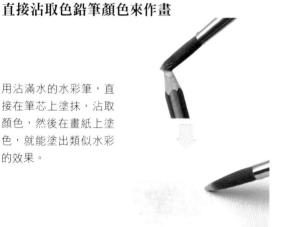

用沾滿水的水彩筆，直接在筆芯上塗抹，沾取顏色，然後在畫紙上塗色，就能塗出類似水彩的效果。

在濕紙面上直接塗畫

使用水彩筆，把紙面打濕，然後直接用色鉛筆在紙面上塗畫，色鉛筆的顏色會稍微暈染開來，同時保留明顯的筆觸感。

【Practice】一起練習繪畫吧！

用水溶出清新薔薇

無需複雜的繪畫技巧，用水溶性色鉛筆簡單塗色，用水溶解後，一幅像水彩般清新的薔薇花就顯現出來了。

用水暈染水溶性色鉛筆時，適當保留一些白色部分不暈染，能讓畫面更有韻味。

使用顏色

花朵：	17		22		9
		2			
葉子與花莖：	48		46		49

• 達爾文專業水溶性色鉛筆 32889

17 22

1 用 17 茜紅色勾勒花瓣形狀，再塗上顏色，中間位置先留白。為了讓水溶後的花瓣顏色更豐富，使用 22 品紅色，在花瓣中間輕輕塗上幾筆。

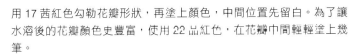 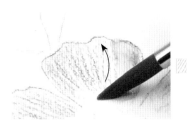

2 用水彩筆沾取適量清水，從中間往花瓣邊緣暈染，下筆不要太重，必須保持花瓣上淺淺的紋理效果。

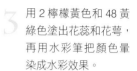

用2檸檬黃色和48黃
綠色塗出花蕊和花萼，
再用水彩筆把顏色暈
染成水彩效果。

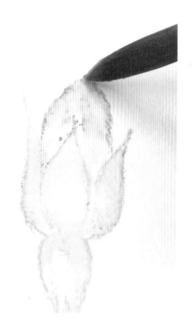

趁花蕊處暈色的
水分還沒乾之前，
用9黃橙色鉛筆
的筆尖，在花蕊
的位置點上顆粒
狀花藥，這樣筆
觸會隨水分自然
暈開，非常漂亮。

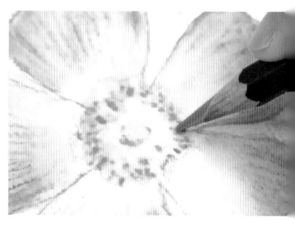

用2檸檬黃色和48黃綠色塗出小花蕾的花萼
和子房。再用17茜紅色為花蕾上色，最後用
水彩筆暈染開來。

使用48黃綠色和46深綠色，塗出葉片的
底色，再用49暗綠色畫出葉脈，然後用水
彩筆順著葉脈往兩邊輕輕暈色。利用同樣方
法畫出所有葉片。

描繪花莖時，先塗上48黃綠色，再使用9
黃橙色強調邊緣，然後用水彩筆輕輕暈色。

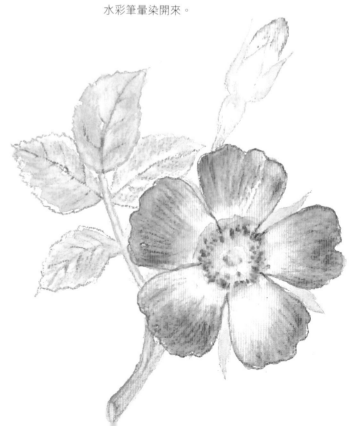

✕【Notice】自學常見的錯誤

水溶性色鉛筆的使用方法主要就是鉛筆塗色加上水彩筆暈染，這種繪畫效果更隨意也更富有變化。我們在使用時，要先想清楚自己需要什麼樣的畫面效果，然後在細節上調整暈染方法。

◆ 初學者塗色時易犯的錯誤

描繪漸層色時

 ✕ ➡ ⭕

在暈染漸層色時，水彩筆要從淺色往深色塗，這樣才能暈染出好看的漸層。

表現細節時

✕ 水分多　⭕ 水分適量

 ➡

當需要保留筆觸細節時，水彩筆的水分不宜過多，否則細節筆觸會被溶解。

✕ 暈染過重　⭕ 力道適當

 ➡

需要保留筆觸細節時，用水彩筆暈染的力道不宜過重，否則細節筆觸會被擦掉。

實例分析

這個櫻花吊飾的色彩清新，呈現出立體感，但是在細節描繪上，顯得比較薄弱，而且整體塗色也較平淡無變化，這是因為用水彩筆暈色時，沒有控制好水分和下筆力道。

 ➡

暈色時，應該減少水彩筆的水分。如果想強調褶皺，還可以在紙面濕潤的狀態下，用水溶性色鉛筆直接勾畫強調。

 ➡

仍然要減少水彩筆上的水分，下筆不能太用力，細節部分要小心暈染，仔細留白。

作者：星空

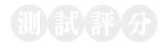

• 輝柏 115858 ＝ 紅輝

檢測你的「戰鬥力」── 繪製漂亮的花束圖案

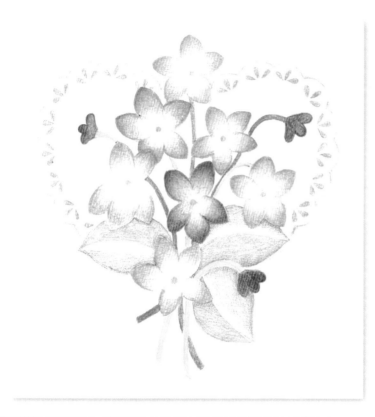

使用顏色

花：		304		329
		339		319
葉與莖：		359		372
		370		
襯紙：		347		

範例檢視重點

① 檢查塗色時，是否能畫出均勻平整的顏色。

② 檢查是否能在複雜的圖案上，畫出自然銜接的漸層色彩。

◆ 繪製方法 ◆

POINT

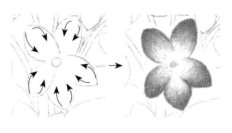

每片花瓣都要塗成漸層色，最順手的方式就是順著花瓣的外輪廓向內塗。

	329		319		339		304

利用漸層色彩為花朵塗上自然的顏色。

 參考前面的步驟講解，為花束圖案上色吧！

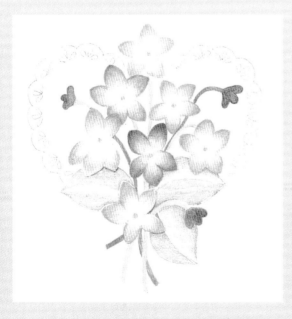

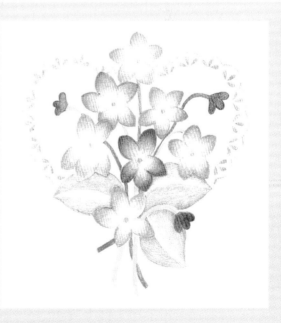

370　　329　　372　　359　　　　　　　　　　　347

花莖和小花蕾都用平塗方法描繪。葉片的一半以平塗繪製，另一半畫出漸層效果。

把鉛筆削尖，平整地塗出蕾絲花邊的邊緣花紋。然後在花邊周圍塗上一圈漸層色。

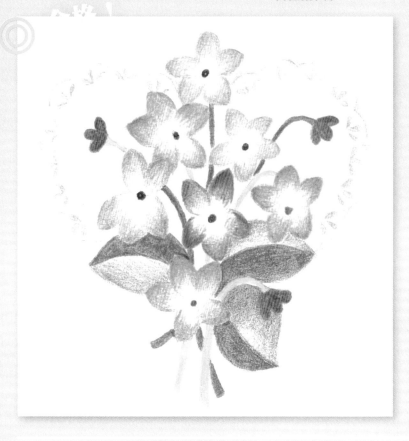

○ 整體來説筆觸細膩，顏色塗抹均勻，漸層色也畫得比較自然。

✕ 圖案的輪廓不夠清晰，交疊的兩朵花黏在一起。

如何改善畫面：

首先把鉛筆削尖，用筆尖沿著花瓣深色邊緣輕輕刻畫加深，讓花瓣輪廓更明顯。

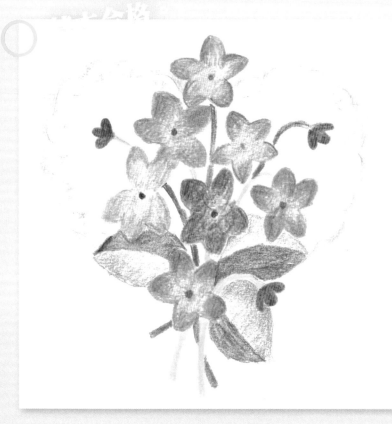

○ 從整體畫面來看，塗色的感覺還不錯。

✕ 漸層效果不明顯，筆觸不夠均勻。

如何改善畫面：

首先用可塑橡皮擦把黑圈區域減淡一些，再將鉛筆削尖，用畫圈筆觸在顏色不均勻的地方，尤其是筆觸交錯的空白處輕輕補塗。

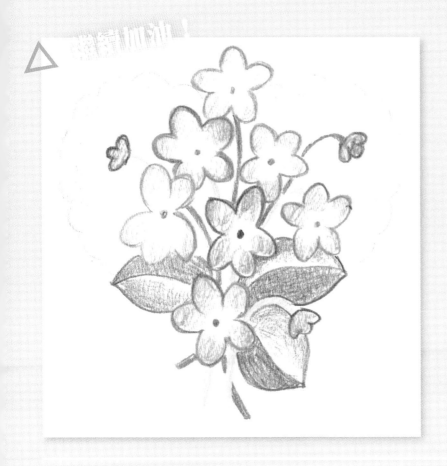

✘　沒有畫出漸層效果。

如何改善畫面：

用可塑橡皮擦減淡黑圈處
的顏色，再用鉛筆重新加
深紅圈處的顏色。

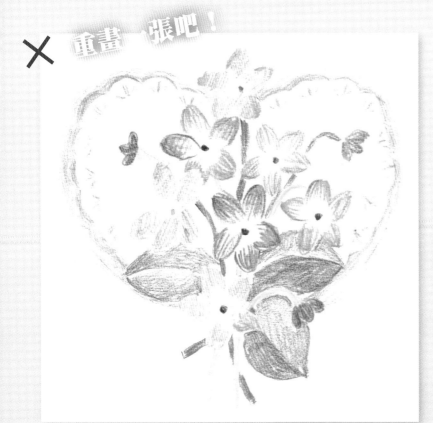

✘　筆觸痕跡太明顯，塗色不均
　　勻，沒有漸層效果。

✘　圖案輪廓不明顯。

如何改善畫面：

削尖鉛筆，
補塗筆觸
交錯的地
方，顏色
深了就用
橡皮擦減
淡一下。

用橡皮擦
適當減淡
藍色區域
的邊緣，
讓寬度整
齊一點。

【聊一聊】問與答

插畫師簡介：工作室的娜娜老師，重度完美主義者，擅長清新唯美的風格，喜歡描繪精緻細膩的畫面，致力於摸索一整套簡單實用的色鉛筆使用技法。看似安靜（冷漠！），時而出人意表，常常語不驚人死不休，不定期暴露出黑暗的一面。珍惜生命，遠離「黑化娜」！

代表作品：《花之繪》、《色鉛筆的溫情手繪》、《詩經繪》、《古風·詩詞繪》、《簡筆劃生活》等。

Q1：娜娜，在畫色鉛筆畫之前，為什麼要花那麼多時間來學習色鉛筆的基礎技法呢？

色鉛筆的使用技巧算是進入色鉛筆繪畫領域的基礎裝備吧 ～～ 裝備好壞直接決定你能不能戰勝大魔王，然後拿到更好的裝備！！(//▽//) 咳……好像扯遠了，其實練習色鉛筆的基礎，就是為了在繪畫時，能畫出更好更棒的作品啦～～因為基礎技法決定了上色時塗色均不均勻，能不能畫出精緻的畫面，初學者必須大量練習基礎技能，才能將案例畫得更好！就拿平塗來說，很多人都表示過，塗出來的顏色比較粗糙，畫面不夠精緻……其實有很大的原因，就是你沒能控制好下筆的力道！而控制下筆力道，正是基礎技法的一部分。畫好色鉛筆是有捷徑的，而捷徑就是練好色鉛筆的基礎技法啦啦啦 (*'▽'*)

Q2：大家都很關心的一個問題——為什麼同樣的一套色鉛筆，插畫師大大們畫出來的畫面就那麼漂亮精緻呢？畫出精緻畫面的關鍵是什麼？

嗯……其實畫出精緻畫面有兩點：

一是觀察！一定要掌握描繪物件的許多細節，表現的細節越豐富，畫面也會越精緻！

二是回到基礎技法這一塊。色鉛筆這種工具其實是可以表現出非常細膩、層次極為豐富的畫面！在掌握色鉛筆特性的同時，練好基本功非常重要。不斷練習畫出你想要的均勻色塊、漸層色彩、疊出想要的顏色，你會發現沒有什麼是你不能畫、不敢畫的！練好基本功的過程其實沒那麼枯燥，多找點自己感興趣的題材來練習，堅持下去，就會有飛快的進步！插畫師也是一樣越畫越好的！少年們，一起加油吧！

Q3：根據小道消息，聽說插畫師都是削筆狂魔，總是一邊削筆，一邊畫畫。為什麼要頻繁削鉛筆呢？這樣難道不浪費嗎？

哈哈哈哈哈哈哈哈……咳，其實這是因為插畫師在刻畫一些精美畫面時，尖細的筆尖更容易畫出細膩的細節。大家可以試著用粗筆芯和尖筆芯，分別塗抹一塊顏色，結果一定是尖筆塗出來的顏色比較細膩平整。這也難怪常常在工作室聽到此起彼落的削鉛筆聲音啦 ～～～ 這也是工作室的一大景觀 ～～～ 歡迎大家組團參觀 ～～～ (¯▽¯ ") 當然這樣做比較浪費，大家可以閱讀前面介紹的「一支筆能當兩支用的削筆技巧」。學習節約小妙招！工作室的插畫師們，消耗色鉛筆的速度其實是非常慢的，老實告訴大家吧！塗色時，下筆要盡量輕柔一點，這樣不僅畫面好看，也比較省筆喔！！

好線稿是好作品的第一步

一幅色鉛筆作品是從線稿開始，線稿好壞決定了這幅作品會畫出何種效果。那麼一幅好的線稿是如何完成的呢？答案馬上揭曉！

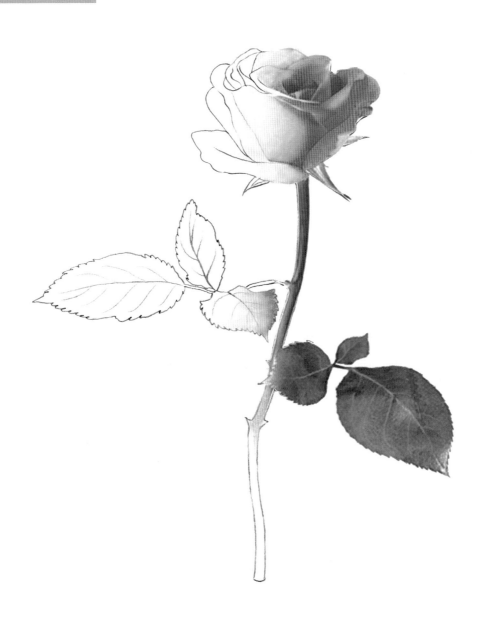

3.1 如何才叫好線稿

好的線稿是一幅精美作品的基礎，可是對於色鉛筆繪畫來說，什麼樣才叫好線稿呢？必須具備形狀精準、線條乾淨以及容易擦拭上色等三個標準。

◆ 形狀精準

形狀精不精準主要看畫得像不像，有沒有找到特點，是否畫出主要細節。

線稿抓住了蛋糕的特點，描繪出細節，而且透視準確。使用這張線稿上色，才能畫出好的效果。

雖然表現出大部分的細節，但是透視出現了問題，即便畫出漂亮的顏色，畫面效果也會大打折扣。

◆ 線條乾淨不毛躁

線條流暢果斷的乾淨線稿，更容易讓我們分辨細節，也好上色。線條毛躁的線稿則容易影響上色效果。

乾淨的線條可以讓人一眼看清物體的輪廓。

毛躁線條畫出來的物體輪廓模糊，塗色時，容易塗錯位置。

◆ 好擦拭好上色

線條乾淨清晰且下筆輕柔的線稿更易上色，下筆重、線條深的線稿，不易擦拭而且會影響上色效果。

輕柔下筆，畫出乾淨清晰的線稿，上色時只需輕輕擦淡線條即可。

下筆過重的線稿很難擦拭乾淨，留下鉛筆痕跡，會讓塗色變髒。

3.2 四招觀察法教你畫得更逼真

畫好線稿的第一步,就是觀察要描繪的物件。因為觀察能幫助我們獲得物體的各種資訊,進而準確下筆。觀察物體的重點有哪方面呢?下面我們歸納了四招觀察法。

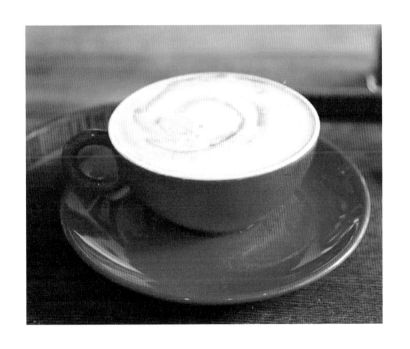

觀察真的非常重要喔!一邊觀察,一邊思考,如何把觀察到的資訊畫在紙上就好啦!

以這杯咖啡為例,在下筆之前,先用四招觀察法來取得主要資訊,進而說明最初的雛型。

◆ 觀察並測量比例

整體比例　　觀察比例時,要先從整體比例出發,重點是測量物體整體的長寬比例。為了精準一點,還可以使用測量法來取得更準確的長寬比。

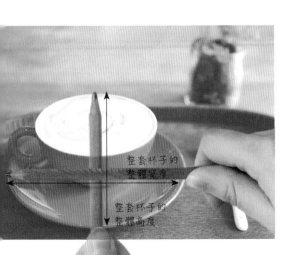

整套杯子的整體寬度

整套杯子的整體高度

測量時,伸直手臂,鉛筆保持豎直,不能傾斜。橫向測量時,轉動90°角,用大拇指標示測量的長度。注意在測量的過程中,必須保證身體不移動位置。

用線條畫出測量的比例,繪畫的內容不能超出這個框架。

局部之間的比例

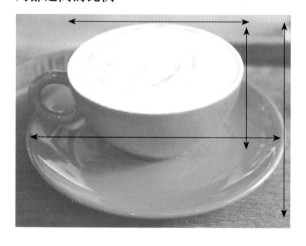

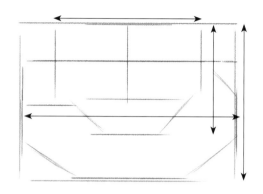

繼續用測量法，測出杯子和杯盤之間的比例關係，用直線標示在之前測出來的整體框架內。

正確的比例對造型來說非常重要，檢視以下兩個線稿就能明白：

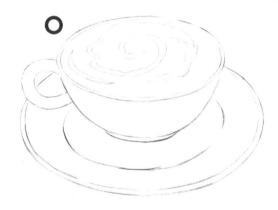

利用觀察知道正確的比例為，杯盤遠寬於杯子，杯口的寬度是杯身高度的三倍左右。這些比例關係都能符合時，畫出來的形狀才是準確的。

畫出來的線稿中，杯口寬度只比杯身高度長一點，杯盤畫得太小，比例也不對，所以繪製出來的形體與原圖相差較大。

◆ 觀察形體特徵

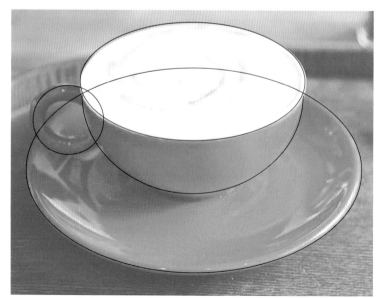

仔細觀察這杯咖啡，它的形體特徵很好掌握，咖啡杯為一個半球體，杯盤和杯把都是橢圓形，畫到紙張上時，主要用幾個橢圓形和曲線來描繪即可。

◆ 觀察透視

説到透視，我們只要掌握透視的基本原理——近大遠小即可。根據這個特點，分析看到的事物，大家就會發現，透視其實很簡單！

物體的透視：前面的櫻桃要大於後方的櫻桃。

面的透視：同樣大小的面，往前移動會變大，往後移動會變小。

線的透視：根據「近大遠小」的原理來分析，兩條等長的線條，放在遠處的線條，視覺上看起來會變短。

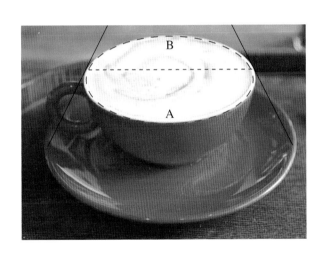

現在用透視方式分析杯子，原本圓形的杯口，只有俯視的時候才為圓形。在其他角度下，透視會讓圓形變成橢圓形。因此，繪畫時一定要畫出透視變化，這樣物體才更真實。

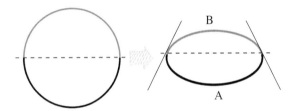

換一個角度觀察圓形，圓形會變成橢圓，而且近處的弧度 A 比遠處的弧度 B 大。

◆ 觀察細節

認真觀察物體細節，能讓畫面更加精緻真實。

以這杯咖啡為例，一定要表現出杯子的厚度細節，否則畫出來的杯子薄的像紙片一樣，給人的感覺就會失真。

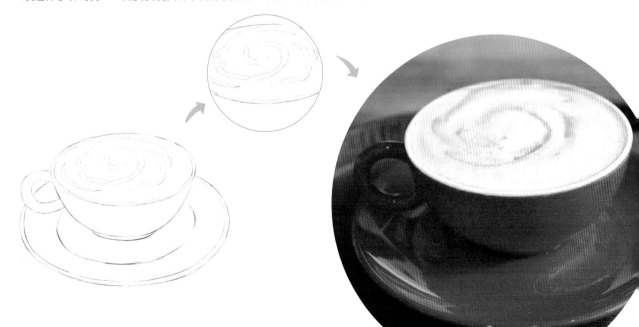

【Practice】仔細觀察！

草莓，原來長這樣

草莓身為繪畫界的寵兒，有著誘人且漂亮的外觀。想要畫好它，得先觀察它。
現在讓我們一起來發現草莓的關鍵特徵吧！

草莓的外形相對簡單，所以觀察的重點主要放在籽的複雜排列和果蒂上。在簡單的外形基礎上，把這兩點描繪清楚，草莓線稿就完成了。

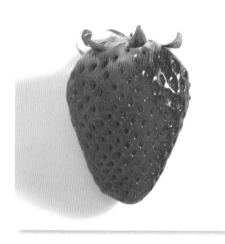

寬1：長15

觀察比例和透視：草莓為長形，長大約是寬的 1.5 倍，而且最寬位置在上面部分的三分之一。這顆草莓為正面平視圖，所以果實本身沒有明顯的透視關係。

觀察主要特徵，尋找規律：草莓表面的籽是它最明顯的特徵，觀察主要特徵時，也能找到一定的規則，那就是籽大致呈網格交錯式分佈。

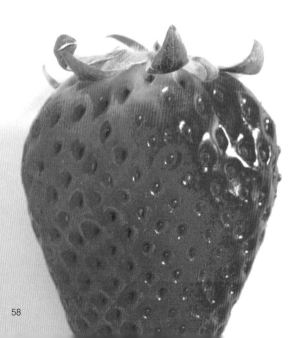

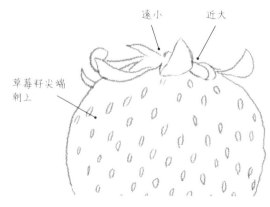

遠小　近大

草莓籽尖端朝上

集中注意力觀察小細節：果蒂呈反捲式形態，果實雖然看不出明顯的透視關係，但是果蒂的葉片卻有近大遠小的變化，描繪時一定要特別注意。

×【Notice】自學常見的錯誤

在觀察案例的時候，需要抓住前面所說的幾個關鍵點，有目的有想法地一步步觀察，先整體後細節，然後將觀察到的重點描繪在畫紙上，要避免因為觀察不細緻而影響到線稿的效果。

實例分析

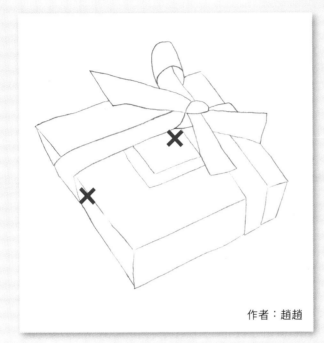

作者：趙趙

盒子上的絲帶造型畫得還不錯，但整個盒子的透視有問題，影響了線稿的準確性，同時還需要把盒子表面的細節描繪得更細緻。

盒子的透視不夠準確，必須對物體本身進行仔細觀察和分析。

因為細節的觀察不夠細緻，所以絲帶上的紋路和盒子上的LOGO都沒有描繪，而這些在上色時，都必須表現出來。

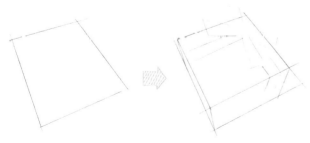

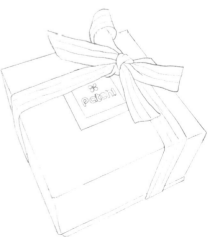

1　首先，觀察整體比例，確定盒子的框架，接著觀察空間透視，然後把盒子的透視描繪出來。

2　在正確比例和透視的基礎上，觀察盒子的精巧細節，逐步描繪出來即可。

3.3 讓鳥醬告訴你從何處畫起

繪製線稿時，經常有人詢問，從何處下筆才正確，尤其是遇到造型複雜的組合物體時，更是摸不著頭緒。大家別著急，接下來跟著鳥醬一起，從物體的框架下手，先畫整體，再描繪細節，就能更準確地掌控整體畫面和物體造型。

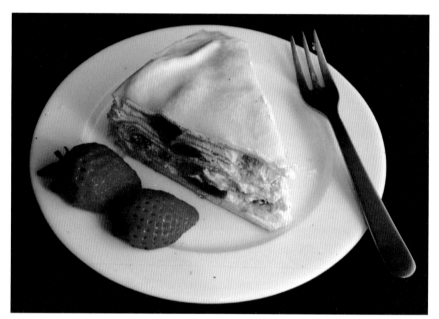

以這個早餐組合為例，它由一個盤子、一塊千層蛋糕、兩顆草莓和一把叉子組成。面對這種複雜的組合畫面，下筆時一定要從整體框架開始，再慢慢刻畫細節，直到整體線稿全部完成。

◆ 從結構框架下筆

描繪線稿時，先從整體框架下筆，這樣能把畫面控制在固定的範圍內，然後在這個範圍內，繪製出畫面的細節，就能提高準確度。

◆ 用幾何形狀分析

確定整體框架之後，再來分析畫面中主要物體的形體。通常我們會用幾何形狀分析，把物體看成簡單的幾何形狀，瞭解它的外形結構和透視。繪畫時，在幾何形狀的基礎上，描繪出物體的主要特徵，就能準確地畫出來。

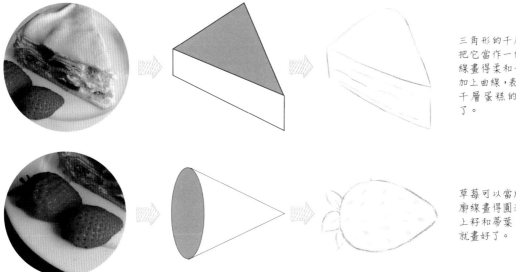

三角形的千層蛋糕，可以把它當作一個三角柱，邊線畫得柔和一點，在側面加上曲線，表現蛋糕分層，千層蛋糕的線稿就畫好了。

草莓可以當成圓錐體，輪廓線畫得圓潤一點，再加上籽和蒂葉，草莓的線稿就畫好了。

◆ 先整體再細節，從主體到次要

描繪線稿時，應該從整體開始，把物體的大小比例確定下來，同時呈現出空間中的前後關係和遠近距離，再觀察每個局部的細節，進行細化。繪製細節時，也應該先描繪畫面中的主體物，再畫次要物體。

描繪這個早餐組合時，先從整體出發，畫出盤子、蛋糕、草莓以及叉子的形狀，妥善安排各個物體的大小比例及空間關係，再把觀察到的局部細節描繪出來。描繪順序依序是蛋糕、草莓、叉子和盤子。

POINT

觀察細節時，要歸納原則。千層蛋糕的側面看起來比較複雜，但是仔細觀察，會發現它們是由不規則的曲線組合而成，所以只需用曲線簡單勾畫即可。

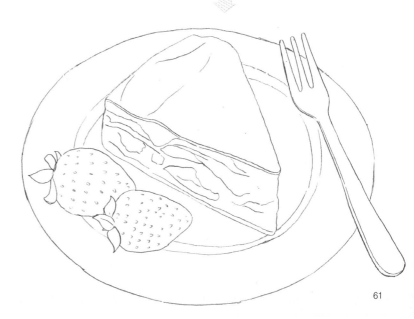

【Practice】一起練習繪畫吧！

描繪路邊的野花

把從路邊摘下來的小野花當作描繪物件吧！外形複雜的小野花，同樣可以利用前面學過的原則，輕鬆畫出來。

小野花和簡單的靜物組合不太一樣，它有比較複雜的前後遮擋關係。在細緻化線稿時，應該先畫前景的花朵和花莖，再描繪後方的花朵和花莖。

1 先從整體下筆，觀察野花的生長姿態，用長線條確定整幅畫的框架。

2 確定花朵和花莖的空間關係，用交錯的線條，確定花莖的生長方向，再用圓形定位出花朵生長的位置。注意花朵和花蕾在形體大小上的差異，用圓形概括時，必須表現出大致的比例關係。

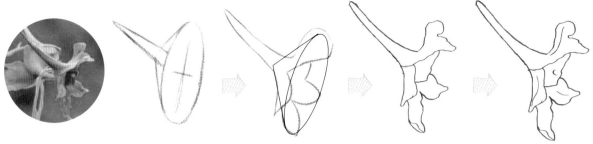

側面的花朵可以看成是細長圓錐和扁圓錐的組合,再用柔軟的曲線,勾勒出花瓣的輪廓,注意一定要畫出花瓣邊緣捲曲的特點。

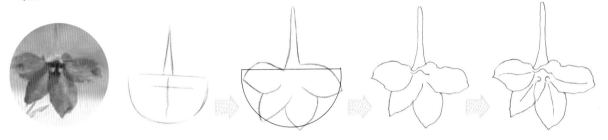

正面的花朵可以看成是一個半圓形和圓錐的組合,四片花瓣均勻分佈在半圓形的框架內。正面看到的花瓣邊緣沒有明顯捲曲,所以線條的彎曲度不用過於強烈。

3 整幅畫最複雜的是花朵。仔細觀察花朵的形狀,用幾何形狀分析出花朵的形狀後,再用細膩的曲線,勾勒出柔嫩的花瓣。描繪花朵時,先畫靠前面的花朵,再畫靠後面的花朵。

4 花朵畫完之後,沿著之前確定的花莖分佈,用清楚乾淨的線條勾勒出花莖形狀。花莖比較纖細,描繪時要控制好花莖的寬度。最後再畫出花莖分叉處的小葉片就可以了。

✕【Notice】自學常見的錯誤

初學者在描繪線稿時，容易出現諸多問題，例如比例不準確、透視關係錯誤、缺乏細節等。而我們需要做的，就是分析造成錯誤的原因，避免重蹈覆轍。

實例分析

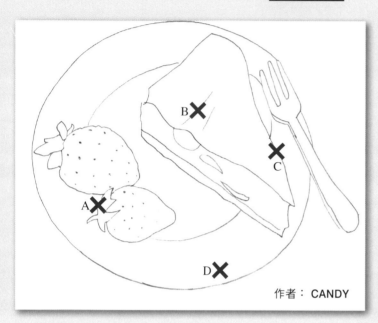

作者：CANDY

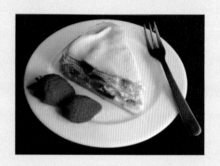

單獨觀察畫面中的物體，可以看出準確掌握了每個物體的特徵，細節也描繪得很清楚。但是將物體組合起來之後，以整體的角度來看，卻能發現一些問題。

A：兩顆草莓的大小比例差異太大。

B：蛋糕的透視不準確。

C：蛋糕和叉子之間的距離太近，而蛋糕和草莓之間的距離又稍微遠了些。

D：盤子的透視不夠準確。

錯誤分析

這幅畫在描繪時，沒有從整體下筆，也沒有仔細觀察物體的比例和透視。下面還原這幅圖的描繪過程，並且指出作畫過程中產生的問題，以便大家在繪畫時，避免使用這種錯誤的繪畫方法。

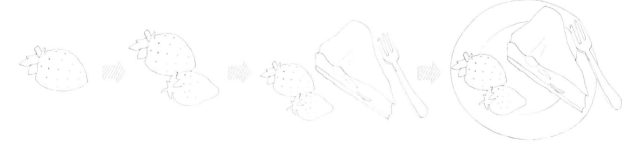

沒有從整體下筆，而是直接從單個物體開始描繪，這是初學者最容易犯的一個錯誤。

沒有仔細觀察草莓的大小比例，畫出來的草莓體積相差較大。正確的步驟是，先畫前景的草莓，再畫後景的草莓。

沒有在第一步確定整體框架、物體的大小比例及空間關係，使得畫出來的三種物體擺放位置和照片不符。

最後描繪盤子。但因為對物體的觀察不夠細緻，讓畫面中的盤子和蛋糕透視都有問題。

3.4 圖案大小和位置是否安排正確

學習完技能，終於能畫出漂亮的線稿了。此時還需要學習如何安排物體在畫紙上的大小和位置，當圖案在畫面上的位置和比例都正好合適時，畫出來的畫面才更專業。

◆ 先定位置再定大小

安排畫面時，必須把每一張畫紙都當成一個畫框。一般練習時，通常都會讓主體物出現在畫框中心，確定圖案在畫紙上占的比例。初學者可以藉此培養良好的構圖習慣，同時提升畫面效果，變得更加突出。除非畫面效果的特殊需要，否則一般都會避免圖案過大、過小或超出畫紙邊界。

物體畫得太小，很難描繪細節，同時也會使畫面顯得比較拘謹小氣。

圖案畫得太大，會顯得擁擠，沒有邊緣的留白效果，畫面會顯得沉悶。描繪單一物體時，千萬別這樣定位。

如果一開始沒定好位置就描繪細節，很可能出現圖案超出畫紙，無法描繪完整的結果。

描繪對象在畫紙中的比例剛好，留有足夠的白邊，畫面又不會顯得空洞，整體效果很舒服。

檢測你的「戰鬥力」—— 送你一朵玫瑰花

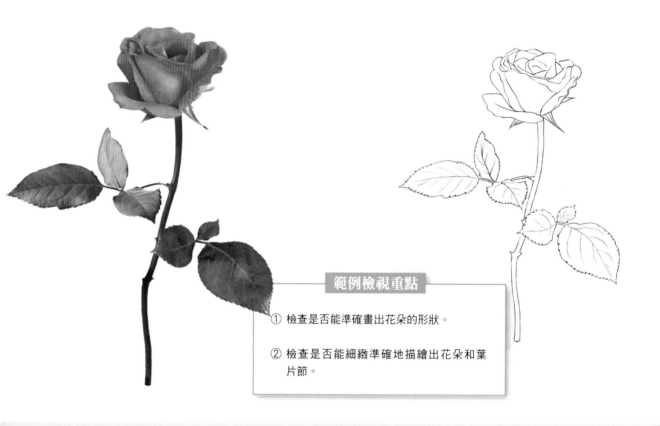

範例檢視重點

① 檢查是否能準確畫出花朵的形狀。

② 檢查是否能細緻準確地描繪出花朵和葉片節。

◆ 繪製方法 ◆

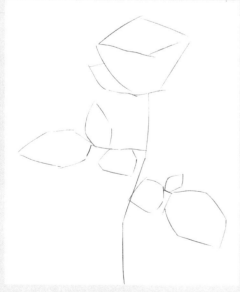

1 先用簡單線條描繪出花朵的大致形態,下筆時要注意觀察花朵和花莖的長寬比例。

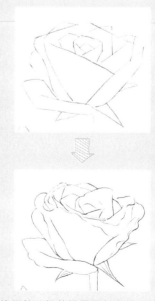

2 觀察花朵的細節,把花瓣層層包裹的大致形態畫出來。然後用曲線描繪花瓣邊緣捲曲的細節。

 參考前面的步驟講解，畫出玫瑰花的線稿吧！

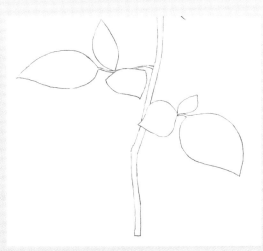

3 觀察葉片的形狀和花莖彎折的角度，用水滴形
狀畫出葉片輪廓，再用雙折線畫出花莖的粗細。

4 仔細觀察葉片和花莖的細節，把葉脈描繪出來，
再勾畫出葉片邊緣的鋸齒狀輪廓，最後在花莖
加上小刺。

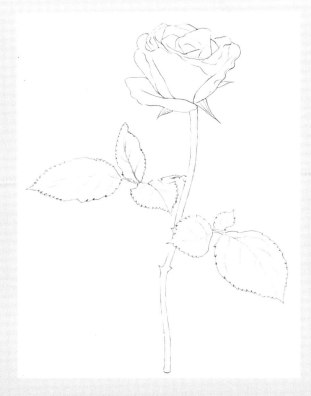

○ 形狀畫得精準，花朵和葉片的特徵也刻畫得比較細膩。

✕ 葉片邊緣的鋸齒沒有描繪出來，還有線稿下筆過重。

如何改善畫面：

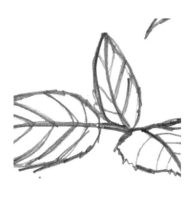

試著用橡皮擦減淡線稿，如果線稿無法擦拭乾淨，會對上色造成很大影響。

○ 整體來看，造型比較準確，細節也描繪出來了。

✕ 線條不夠清晰乾淨，過於毛躁。

如何改善畫面：

先用橡皮擦把毛躁的位置擦乾淨，再用鉛筆輕輕勾出物體細節的特徵。

× 觀察不夠仔細，有很多細節沒有表現出來。

如何改善畫面：

認真觀察物體，把細節補畫出來。

× 對花朵的觀察不夠仔細，線稿形狀不精準，花朵和葉子的比例不對。

× 花朵和葉片缺乏細節。

如何改善畫面：

重新觀察花朵的形態，把形狀不精準的地方，用橡皮擦清除乾淨，將外輪廓重新描繪出來，最後再加上花朵和葉片的細節。

【聊一聊】問與答

插畫師簡介：小巴老師，超有想像力、手速奇快，可以在你削一支鉛筆的時間，完成一幅即興創作的作品！畫色鉛筆時，可以迅速切中重點，超快畫出高完成度的作品！思維敏捷、言辭犀利，同時個性十足的神筆小巴，可以帶你打怪成大神！

代表作品：《風景繪》、《狗狗繪》、《紅藍黑三色圓珠筆的創意塗鴉之旅》、《不枯燥的素描課》（線上課程）。

Q1：請問小巴老師你的作品畫得又像又好，有什麼獨門秘笈或訓練方法嗎？

就造型而言，我個人在繪畫前，一定要先看再畫：一看輪廓，二看顏色，三看細節。

也就是首先要把物件歸納成一個簡單的幾何形狀。例如，畫一個瓶子時，瓶子的整體形狀就是一個豎著的矩形，在這個矩形的基礎上，找到瓶蓋的位置、瓶身的位置、瓶底的位置。或是你認為這個瓶子可以用什麼樣的幾何圖形來組成，在心中有了一個大致的定位以後，再看看它的顏色，大致是以什麼色為主色調，也就是哪個顏色多，哪個顏色少，最後是瓶子上面的紋路，或標籤上面的字體、圖案之類的。

一般我會花很長的時間，從分析形狀的角度去涵蓋物件，這樣才能讓每一根線條都畫得精確到位，唯有如此，才能畫出精準的形狀輪廓。

PS：如果你實在懶得去觀察，但是又想畫出精準的線稿，我絕對不會告訴你，可以用手機拍下來，然後傳到電腦或 iPad 裡面，把螢幕當做燈箱來蒙著眼畫。（邪惡）ㄟ(￣,￣)ㄏ

Q2：插畫師大大們畫出來的畫面都非常乾淨漂亮，聽說這和乾淨整潔的線稿有關係。因此，我想問一下小巴老師，是如何畫出乾淨又漂亮的線稿的呢？

線稿為什麼乾淨漂亮？很大的原因就是因為～手不抖啊！線條流暢，不能猶豫，自然就會看起來漂亮，這個就得靠練習了。

例如，畫一條流暢的曲線，並不是用一條一條的小短線來拼接，而是把手輕貼桌面，就像磁懸浮的感覺……你懂嗎……懸浮……，然後 chua chua chua 地畫出來，千萬千萬不能猶豫。我平時隨便練習熱身時，最喜歡畫頭髮，特別是飄逸的長髮，最重要的是，畫得都比較大，基本上約半張 A4 紙大，因為畫小了，手施展不開就沒意義了，而且有時我還會想像一些奇奇怪怪的髮型。這種隨意的練習，能讓我的手腕得到放鬆，練久了之後，能讓我很乾脆地下筆，並且手也不會抖!!!這個最重要了!!線條不抖，自然就能畫的好看，感覺跟「一白遮三醜」的道理相同。練習多了，以後畫的線條自然精確到位，就不需用橡皮擦來擦拭修改，畫面自然就乾淨了。

這樣塗色，畫面才漂亮

在用色鉛筆上色的環節中，除了各種基礎塗色技法之外，最重要的莫過於如何把我們看到的顏色轉化到畫紙上，如何在有限的色彩中，挑選合適的色鉛筆，如何把物體的顏色畫得更美。這些就是在這一步需要掌握的小技巧。

4.1 非懂不可的色彩小知識

如何用色鉛筆畫出漂亮的色彩？首先我們要瞭解與色彩相關的一些小知識，從最基礎的顏色開始，到鄰近色和對比色，再到色彩的明度和純度，每項知識都能讓我們對色彩的認知更進一步。

◆ 用色相環認識色彩關係

在我們熟練使用色彩之前，需要對色彩有系統化的認識，才能知道它們在一起會產生什麼樣的「化學反應」，幫助我們更容易表現那些色彩豐富的物體。而認識色彩關係，最簡單的工具就是色相環。

1. 三原色

三原色指的是紅、黃、藍三種顏色，它們無法用其他顏色調和出來，卻能混合出其他顏色。

2. 二次色（間色）

把兩種原色混合在一起，就能得到一個二次色，例如紅色和黃色混合，就能得到橙色。

3. 三次色（複色）

混合原色和二次色，就會得到三次色，例如黃色混合綠色，就會得到黃綠色。

4. 鄰近色

任選一個顏色，在色相環上，與它相距90°以內的顏色，都是它的鄰近色。例如，黃色的鄰近色就跨越了黃色到橙色之間的範圍。

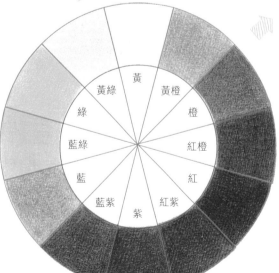

5. 互補色

在色相環上，直徑所指的兩個顏色就是互補色。

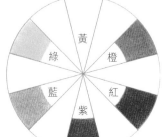

◆ 色彩的明度和暗度

顏色所具有的亮度和暗度，稱作色彩的明暗度，這是色彩的一個重要特徵。物體照射到光線後，會產生亮部和暗部，而顏色也有深淺和明暗的區別，因此我們常常利用色彩明暗來表現物體的明暗，藉此描繪出物體的立體感。

不同色相的明暗變化

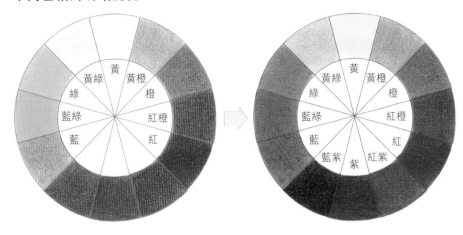

將顏色轉化為灰階，可以清楚看到不同色相顏色的明度變化。三原色中的黃色明度最高，黃色比橙色亮，橙色比紅色亮。

同色系的明暗變化

從左圖可以看出，紅色系各種紅色的明暗度也不一樣。因此我們可以利用同色系的顏色，畫出物體的明暗關係。

◆ 用色鉛筆畫圖時，如何讓顏色變亮和變暗

讓顏色變亮　在描繪物體的亮部時，常需要調高顏色的亮度。由於色鉛筆的特性，無法加入白色來調亮顏色，只能透過減輕下筆力道來讓顏色變亮。

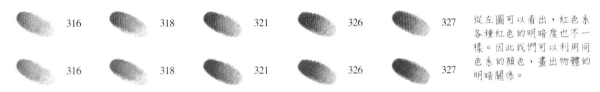

下筆重　⟶　下筆輕

可以看出下筆越輕柔，顏色就越亮。因此在表現亮部時，一定要輕柔下筆，塗出明亮的淺色。

讓顏色變暗　當需要讓顏色變暗，或描繪物體暗部的深色時，通常會採用疊色法。這裡為大家介紹三種疊色方法：

疊加比原本顏色更深的鄰近色

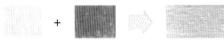

這樣疊出來的顏色色相差別不會太大，但是顏色卻會變暗。通常此種疊色方法是用來描繪色彩純淨簡單的物體。

疊加較暗的顏色

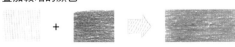

與暗色相疊，可以讓色彩明顯變暗，但這樣也容易使顏色變髒。除了描繪顏色較深的物體之外，要謹慎使用。

疊加互補色

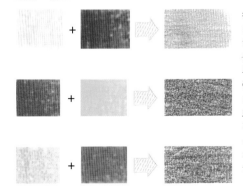

把一個顏色與補色相疊，疊加後的顏色會發灰和發棕。疊時。要選擇與所畫物體相關的互補色，控制下筆力道。描繪暗部又不想疊出來的顏色太死板時，可以運用這種疊色方法。

4.2 四招根治「選色障礙」

看到美麗的物體就有想把它畫下來的衝動，但是在選擇顏色時，卻讓人感到困擾。不知如何歸納物體的顏色，不曉得如何才能選出正確的顏色，這些都成了大家最煩惱的問題。經過整理歸納之後，發現選色離不開觀察顏色、挑選顏色範圍、試塗顏色和分析顏色等四點。

◆ 第一招：觀察——利用色表對照顏色

之前做好的色表，現在就派上用場啦！這一步主要是觀察。一邊仔細觀察物體，一邊對照畫好的色表來挑選顏色。觀察時，首先要看物體的主色調，也就是面積最大、最顯眼的顏色；然後觀察有哪些次要顏色，也就是出現在畫面中，占有一定面積的顏色。

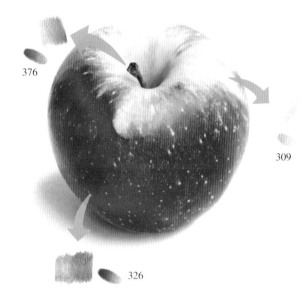

例如，右圖的蘋果。我們一眼看到的是，主色紅色，以及次要顏色黃色的斑紋和棕色的果柄。

◆ 第二招：挑選——一眼確定物體顏色，挑出固有色

觀察物體，從整體色系和固有色出發，挑出畫面中最明顯的幾種顏色，確定色彩範圍。而挑選顏色則是在色彩範圍中，挑出更精準的顏色。

挑選顏色時，我們常無法直接從色表中，找到和物體一模一樣的顏色，此時就要不斷地比對鄰近色，盡可能在色表中，尋找和物體本身最相似的顏色。如果選色還是無法確定出所有的顏色，下一步就要考慮疊色了。

注意在選色時，可以根據自己的想法，進行藝術加工，並非是死板地百分之百還原物體本色。這就是為什麼畫同一個物體，每個人畫出來的顏色和畫面都不同的原因。

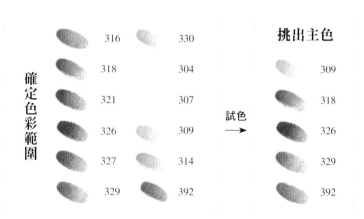

像上圖中的蘋果，透過觀察，確定主色調為黃紅色系。
挑選時，把這兩種色系的色鉛筆挑出來，透過對比和選擇，最終確定使用一支黃色和四支紅色的鉛筆。

◆ 第三招：試塗和分析
　——無法直接選出的
　顏色，用疊色來嘗試

有的顏色無法用色鉛筆直接表現，此時就需要分析一下，想要的是什麼顏色，然後試著用相近的幾種顏色疊色。例如這個蘋果的暗部反光處，能看出偏紫的顏色，影子則是疊加紫色和灰色。

蘋果暗部顏色用紅色和暗色疊色。

陰影用灰色和蘋果反光處的紫色相疊。

蘋果中間的顏色偏暖，用紅色疊加了橙色。

反光位置在紅色中疊加一點紫紅色。

疊色時加入的顏色

339　　397

蘋果「窩」的地方需要在黃色底色疊塗一點綠色。

 VIDEO 掃一掃

◆ 第四招，細心——
　細節顏色不能忽略

分析完主要用色之後，也別忘記細節顏色。同樣利用觀察、挑選、試色及分析等四個步驟，把顏色挑選出來。多試試幾種顏色疊加，選出最合適的顏色。

果柄選用棕色系疊色描繪。

陰影用灰色和蘋果反光處的紫色疊色。

挑出細節顏色

370　　387

376

還要清楚瞭解選色方法，就掃描上方的二維條碼，觀看影片吧！

接下來就用挑選出來的顏色把蘋果描繪出來吧！

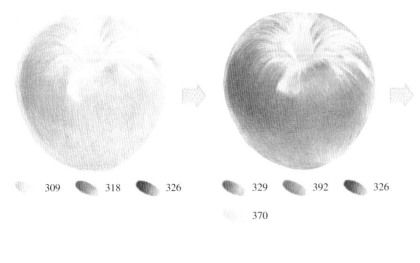

309　　318　　326

329　　392　　326

370

387　　339　　376

392　　397

【Practice】一起選色吧！

利用這些色彩描繪美味糖果

美味的棒棒糖有著可愛的糖果色，如何從色鉛筆中，挑選出合適的顏色來描繪呢？讓我們一起來看看吧！

繪畫重點

挑選顏色時，不能一味還原看到的顏色，應該加入自己的想法，靈活運用顏色，這樣畫出來的畫面會更有意思。

使用顏色

糖果：	309	339
	314	372
	370	399
棒棒及陰影：	397	

- 輝柏 115858 ＝ 紅輝

淺色

暗部

灰部

309

透過畫好的色表，對照挑出顏色，選出 309 中黃色來表現棒棒糖的黃色亮部。

314

灰部區域的色調比亮部暗，所以選擇了同色系中顏色更深的 314 黃橙色。

339

為了避免把糖果畫髒，選了黃色的互補色 339 粉紫色，以疊色方式描繪暗部，淺淺疊色所產生的灰色不會破壞糖果甜美的感覺。

309

糖果的白色部分顏色不深，最暗的地方也只泛出淺淺的黃色，還是選用 309 中黃色，只要輕柔塗出淺色即可。

從黃色棒棒糖開始，挑選顏色時，可以從淺色開始，選好淺色後，再挑出灰部顏色，再逐漸銜接到暗部顏色。

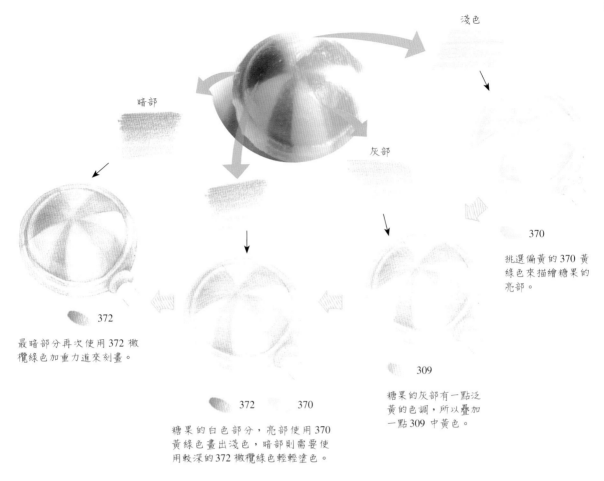

淺色

暗部

灰部

370

挑選偏黃的 370 黃
綠色來描繪糖果的
亮部。

372

最暗部分再次使用 372 橄
欖綠色加重力道來刻畫。

309

糖果的灰部有一點泛
黃的色調，所以疊加
一點 309 中黃色。

372　　370

糖果的白色部分，亮部使用 370
黃綠色畫出淺色，暗部則需要使
用較深的 372 橄欖綠色輕輕塗色。

這顆糖果的顏色偏黃綠色，所以從黃色和綠色的色鉛筆中挑選顏色。選色時，同樣從亮部開始選擇，然後是灰部和暗部顏色。

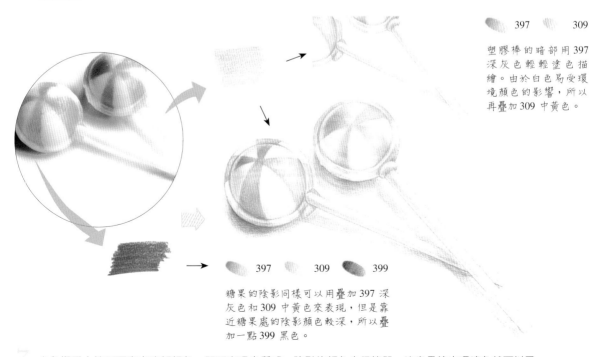

397　　309

塑膠棒的暗部用 397
深灰色輕輕塗色描
繪。由於白色易受環
境顏色的影響，所以
再疊加 309 中黃色。

397　　309　　399

糖果的陰影同樣可以用疊加 397 深
灰色和 309 中黃色來表現，但是靠
近糖果處的陰影顏色較深，所以疊
加一點 399 黑色。

白色塑膠小棒只要畫出暗部顏色，即可表現出質感。陰影的顏色也很簡單，注意疊塗出環境色就可以了。

4.3　兩種塗底色方法，打好塗色基礎

學會挑選顏色之後，就開始正式上色了，上色的第一步當然是塗底色。很多初學者經常糾結應該先塗淺色，還是先塗深色，這並不是由疊色上的微小差異來決定，而是取決於你所畫的物體色調是深還是淺。

◆ 首先觀察物體的整體色調

觀察物體的整體色調，主要是為了分析這個物體的整體色調偏深還是偏淺。物體色調的深淺直接決定了塗底色的方法。

淺色調物體

描繪淺色調的物體時，底色最難掌握的就是顏色的深度。由於初學者無法掌握下筆的力道和塗色的深淺，很容易一下筆就塗出比較深的顏色。所以建議初學者在畫淺色調物體時，上色的順序是先塗淺色後塗深色。

白色陶瓷小豬存錢桶，一看就屬於淺色調的物體，所以在塗底色時，用淺色畫出大致的明暗即可。如果用色過深，畫錯了比較難修改。

深色調物體

描繪深色調的物體時，可以在底色直接用深色畫出物體的暗部，快速確定畫面的明暗關係。但我們在畫暗部的時候，不建議直接用最深的顏色，而是用一個相對較深的顏色，以免塗得過深或過淺，失去調整餘地。如果從淺色開始畫，一層一層塗到深色，反而不好表現畫面的立體感。

 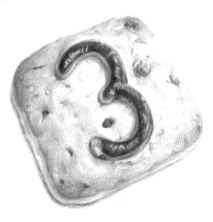

畫餅乾時，可以一開始就用深色，畫出餅乾焦痕和顏色最深的地方，先保留亮部，之後用淺色疊加即可。

【Practice】一起練習繪畫吧！

描繪數字小餅乾

可愛的烤餅乾，焦黃色澤散發出甜甜香氣。由於整體顏色比較深，所以先從深色調的焦痕開始畫起吧！

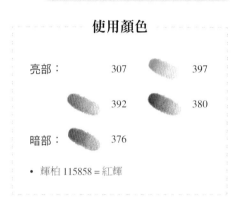

描繪餅乾時，先用一個較深的顏色，一步到位畫好明暗關係，之後的疊色都是為了刻畫細節以及豐富色調，並沒有改變底色就畫好的明暗變化。

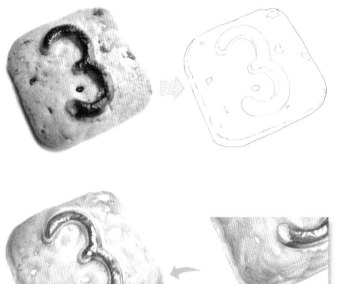

使用顏色

亮部：　　　　307　　　　　397

　　　　　　　392　　　　　　380

暗部：　　　　376

- 輝柏 115858 = 紅輝

注意要把鉛筆削尖一點，塗出餅乾表面細部的顏色深淺變化，這樣餅乾的質感會更細膩。

380　　　376

1. 從餅乾的深色畫起。餅乾的暗部就用較深的 380 深褐色來塗畫，四個角的顏色最深。數字 3 選擇 376 褐色來刻畫最暗的地方。塗色時，要在最亮的位置留白。

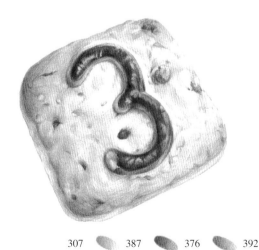

307　　387　　376　　392

2. 接下來就用 307 檸檬黃色，輕柔在餅乾的亮部塗抹出顏色，然後再用 387 黃褐色，豐富餅乾的色彩。用 376 褐色畫出餅乾表面的巧克力碎屑，接著用 392 熟褐色畫出字母的細節。

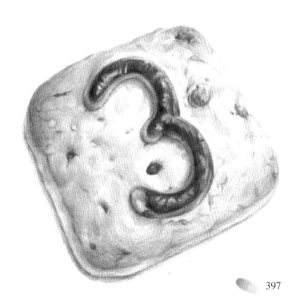

397

3. 最後用 397 深灰色，畫出餅乾的陰影，讓它的效果更加真實立體。

【Practice】一起練習繪畫吧!

嬌嫩的粉色花瓣

粉色的百合花瓣質感輕盈,暗部色調並不突出,所以描繪時,就先從淺色部分開始畫起,再一點點加深暗部,直到畫完為止。

百合花瓣的暗部與亮部分別並不明顯,所以選擇從亮部畫起,避免塗底色時,下筆太重而把顏色畫深。

使用顏色

淺色:	319	370
	307	
暗部及細節:	329	327
	359	397

* 輝柏 115858 = 紅輝

319　　307　　370

用輕柔的筆觸,塗出花瓣各部位的底色。用 319 粉紅色塗花瓣的底色,注意花瓣中心的脈絡要留白。然後用 307 檸檬黃色和 370 黃綠色,塗出花瓣底部的顏色變化。

塗色時,筆觸的方向要順著中心脈絡往兩邊斜向塗色,花瓣邊緣的位置要小心留白。

329　　370

用 329 桃紅色加深花瓣的顏色,花瓣底部的綠色部分再用 370 黃綠色輕輕加強一下。

327　　359　　397

用 327 曙紅色再次加深花瓣暗部,然後用筆尖輕輕勾勒出花瓣上的紋理和斑點。花瓣底部的綠色部分用 359 翠綠色再次加深。然後用 397 深灰色塗出花瓣的陰影就可以了。

╳【Notice】自學常見的錯誤

初學者在塗底色時，除了會猶豫該選哪種顏色，塗深顏色還是塗淺顏色外，也常因為塗色過深或塗色不均勻而影響畫面效果。

◆ 塗底色時易犯的錯誤

底色過深

不管是先塗深色還是先塗淺色，底色都不能過重。畫淺色物體時，底色一定不能深，而畫深色物體時，底色要深得有理有據。當你所畫的底色超過深色物體的暗部時，這種底色畫法肯定是錯誤的。

筆觸雜亂

底色筆觸太亂會影響疊色效果，最終影響畫面的精緻度。每一層顏色都畫得細膩，最後的畫面效果自然就更精緻了。

實例分析

這兩張圖畫的是同一個白色陶瓷小豬，塗底色的方法不同，畫出來的整體效果也就產生了差異。左邊的小豬從整體來說立體感較強，能清楚表現出平滑光亮的質感，卻沒有表現出白色陶瓷乾淨清新的感覺。

塗底色時，選用較深的黑色來塗暗部，而且一開始的明暗對比就畫得比較強烈。

為了不破壞白色陶瓷乾淨潔白的感覺，在塗底色時，輕輕用淺灰色畫出了明暗對比。

在疊畫中間色調時，為了讓顏色能自然銜接，中間色調的顏色也畫得較重。

畫灰色調時，採用更深的灰色來塗畫，環境色的藍色疊加得比較輕柔。

最後在增加環境色時，為了能在深色調中顯現出來，環境色也塗得比較明顯。因而最終效果是明暗對比十分強烈，但卻缺乏白色陶瓷的純淨感。

最後再用較深的灰色，強調最暗的部分，不用大面積加深，這樣潔白的陶瓷小豬就畫完了。

作者：果果

4.4 用第一眼感受，塗出物體的固有色

在觀察一個物體時，不管它的顏色多寡，都需要決定一個大致的顏色範圍，透過減法方式，描繪物體最直覺的色彩資訊，這樣可以避免被雜亂的顏色所影響，畫出乾淨的畫面。訓練歸納顏色的能力，一眼找對主色，對於描繪複雜顏色的物體時，十分有用。

◆ 訓練歸納顏色的能力

色鉛筆畫並不是顏色用得越多越好，歸納顏色是指，掌握物體最明顯的顏色，並快速確定出需要的顏色。檢驗歸納顏色是否準確的方法，就是用挑選出來的顏色試試看能否畫出物體。

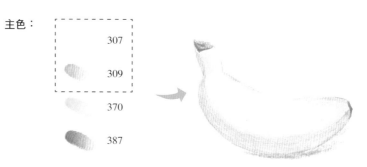

主色：

307
309
370
387

香蕉的主色調是黃色，為了區分明暗，選擇兩種不同深淺的黃色，在香蕉的首尾處都有淺淺的綠色，最深的地方則用黃褐色來畫。

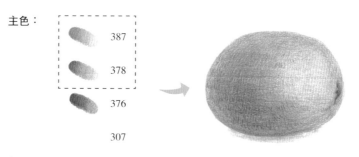

主色：

387
378
376
307

奇異果整體為褐色，挑選黃褐色和赭石色來塗上大面積的色調，最暗部分挑選深一點的褐色描繪，亮部則疊畫一點點檸檬黃色，這樣畫面色彩就很豐富了。

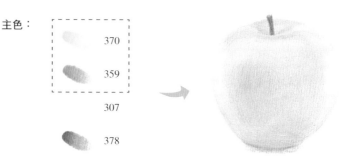

主色：

370
359
307
378

用深綠色和淺綠色畫出蘋果的主色，最亮部分有點泛黃，所以加入一點檸檬黃色，果柄則用褐色系繪製。

【Practice】一起練習繪畫吧！

用紅色系畫出紅通通的小蕃茄

觀察照片，根據第一眼的感受，挑出合適的紅色，塗出可愛的小蕃茄吧！

雖然只挑選出三種紅色來描繪蕃茄，但是運用漸層色畫法，畫面一樣很有層次感。

使用顏色

蒂葉：		359		357
		309		
小蕃茄：		318		321
		326		397

· 柏嘉 115858 = 紅

先觀察蕃茄的亮部位置，發現紅色中帶有一點黃色，所以選用 318 朱紅色來塗第一層顏色。

再觀察顏色稍深一點的地方，選用比朱紅色更深的 321 大紅色來疊畫加深。

蕃茄表面看起來顏色更深的地方，選用深一點的 326 深紅色來疊畫。

318

321

326

1 用 318 朱紅色塗出小蕃茄的底色，同時要描繪出大致的明暗關係。

2 用 321 大紅色強調蕃茄的暗部位置，讓立體感更加明顯。

3 最後用 326 深紅色，再次加深蕃茄的深色位置，把明暗交界線強調得更清晰，蕃茄立刻就變得圓滾滾了。

為了豐富畫面，讓色調更融合，可以在亮部稍稍疊加一點中黃色。

309

避開最亮位置，用 309 中黃色，在亮部區域輕輕疊色，蕃茄的顏色就變得更飽滿了。

用黃色和綠色疊畫表現果蒂，而綠色要分出淺綠色和深綠色兩個層次。

309　359　357

描繪果蒂時，先從固有色畫起，用 309 中黃色和 359 翠綠色塗出底色，這一步要將果蒂表面的綠色紋路描繪出來。然後用 357 藍綠色輕輕加強果蒂的暗部。

蕃茄的陰影主色調為灰色，但是受到蕃茄顏色的影響，陰影帶了一點紅色調。

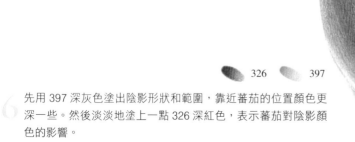

326　397

先用 397 深灰色塗出陰影形狀和範圍，靠近蕃茄的位置顏色更深一些。然後淡淡地塗上一點 326 深紅色，表示蕃茄對陰影顏色的影響。

✕【Notice】自學常見的錯誤

在物體顏色又少又突出的時候，比較容易掌握物體的主色調。但是當描繪的物體顏色變化較為複雜時，對物體色調的分析就容易出現偏差了。

◆ 顏色分析不正確

在繪製一個物體之前，首先要做的，就是分析物體的顏色，找出主色調，才能讓所畫物體色調和諧自然，而且在上色時，要注意挑選合適的顏色，有時加入過多的顏色，反而會影響畫面的美感。

無法精準掌握主色調

一般將面積最大的顏色視為主色調，在上色時，這種顏色也用得最多。但是有時我們在選擇顏色時，可能會出現偏差，選擇了不合適的顏色，這樣塗色後的畫面就會與實物相去甚遠。

顏色不夠豐富

當面對顏色複雜的物體時，大家經常會忽略一些細節的顏色變化，只是把主色調畫出來，這樣的畫面會顯得單一不精緻。

實例分析

原圖

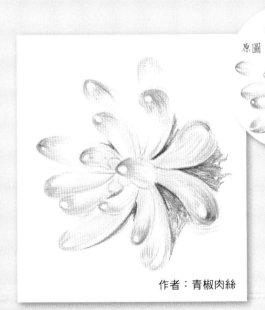

作者：青椒肉絲

臨摹自《超人氣色鉛筆手繪練習本》

這是一幅臨摹多肉植物的色鉛筆作品，多肉植物的明暗和光澤感都表現得不錯。但是在整體色調上卻產生了偏差，同時多肉的顏色變化也比較單一。

從原圖來看，可以看出主體色調為綠色，同時加入了橙、黃以及淺棕，畫出多肉植物葉片上的漸層色彩。

而臨摹的作品中，綠色的比重變少，使得黃色調成為主體色調。

這是因為觀察原圖時，沒有站在整體的角度，掌握物體的主色調，而被其他輔助顏色擾亂了判斷。

調整方法：

Before　　　　　　　　**After**

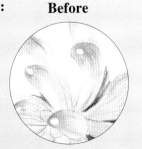 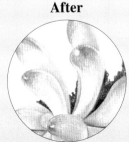

首先使用橡皮擦，把圖中的黃色調減淡，然後將綠色色鉛筆削尖，用細膩的筆觸，在擦淡的地方補塗顏色，把偏黃色調的多肉植物，改成以綠色為主色調。加深多肉葉片重疊部分時，要用更深的綠色描繪。

4.5 加點顏色，跟呆板畫面 say goodbye

色彩的減法是掌握物體顏色的大致感覺，去掉影響畫面效果的多餘顏色。而色彩的加法則是加入合適的顏色，讓畫面更豐富生動。加點顏色就能讓作品變得截然不同，善用同類色和環境色，不用大幅修改，就能讓畫面更加出色！

◆ 增加顏色的兩個小妙招

增加同類色

加入同類色的方法，是指加入與物品本身顏色相似的顏色，這樣既能讓畫面豐富起來，也不會讓最終效果與之前的效果偏差過大。描繪顏色單調的物品時，可以考慮這種加色方法。

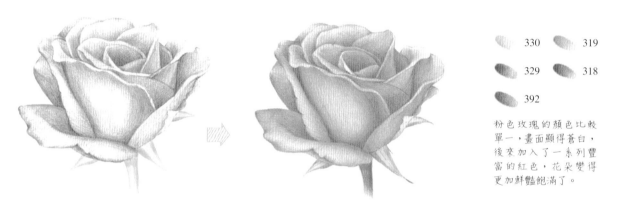

	330		319
	329		318
	392		

粉色玫瑰的顏色比較單一，畫面顯得蒼白，後來加入了一系列豐富的紅色，花朵變得更加鮮豔飽滿了。

增加環境色

有時物品本身的顏色不夠豐富，但是只要加入一些環境色，就能讓畫面立刻豐富起來。尤其是描繪一些強反光的物體時，環境色可以描繪得很豐富。

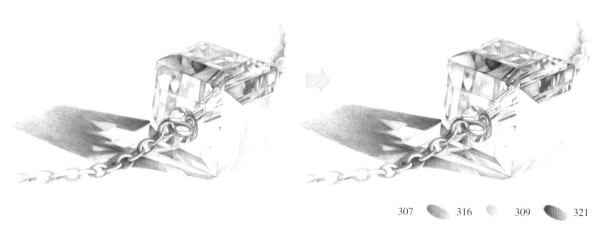

307		316	309		321

透明的水晶略帶一點淡淡的藍紫色，但是受到光線折射的影響，加入金屬鏈的黃色調和光線折射後形成的紅色調，色彩立刻豐富起來，水晶也變得更加璀璨了。

【Practice】一起練習繪畫吧！

用豐富的同類色讓筆下的花朵嬌豔欲滴

一朵粉色玫瑰，真的可以用幾支紅色系色鉛筆讓它變得嬌豔欲滴嗎？讓我們一起來畫畫看吧！

使用顏色

花朵：		329		319
		392		318
莖：		357		370
		307		

· 柏嘉 115858 = 紅

疊色時，只需用 319 粉紅色，在玫瑰花的暗部疊畫塗色，讓整個花朵的色調變得更粉嫩。

疊加一點檸檬黃色，可以讓玫瑰的色調更亮更飽和，疊色的位置主要集中在花瓣的亮部區域。

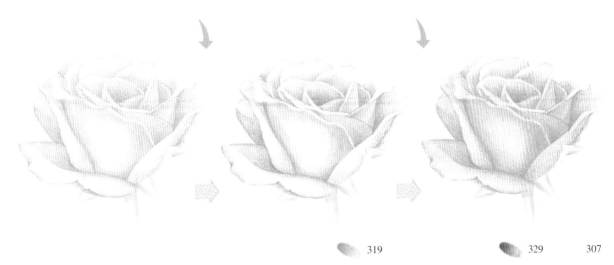

319　　329　　307

1　依序疊加 319 粉紅色和 329 桃紅色，逐步讓玫瑰的色調變得更加粉嫩可人。然後再輕輕塗上 307 檸檬黃色，讓花瓣的色調更飽和。

在花瓣邊緣位置輕輕塗上偏紫的粉紅色，接著在花朵
暗部疊塗朱紅色，就能讓玫瑰的顏色變得嬌豔。

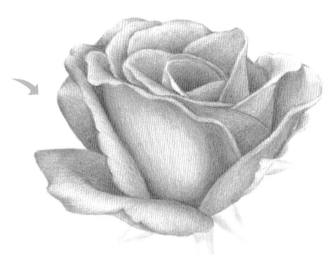

 319　 318

2 疊塗 319 粉紅色和 318 朱紅色，讓玫瑰花的色
調變得更加豐富。

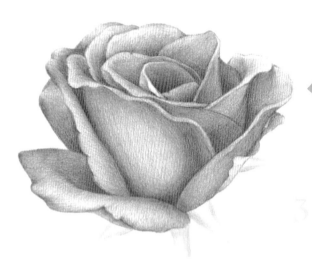

對比塗抹前和塗抹後的效果，疊塗顏色後的花瓣色澤
更嬌豔，但是色相的改變並不大。所以在疊塗顏色時，
要適量，不要用力大面積塗抹。

 318　 329　 307

3 再次在花朵最暗部分塗上一點 318 朱紅色，花朵的顏色就
更濃烈了。然後在花瓣亮部塗抹一點 307 檸檬黃色，讓整
朵玫瑰的顏色變得更鮮亮。接著用 329 桃紅色在花朵的灰
部疊塗一層顏色，使花朵的整體色調仍然保持為粉色。

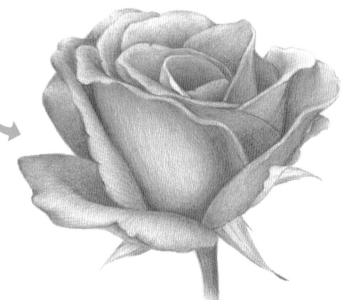

直接用藍綠色增加花萼的色彩豐富度與層次。用藍綠
色加深花莖，再用熟褐色塗抹，才配得上濃烈的花瓣。

 392　 357

4 這一步是豐富花萼和花莖的顏色，用同類色的
357 藍綠色疊塗後，在花莖上疊加 392 熟褐色。

✕【Notice】自學常見的錯誤

在初學階段，對選色沒有信心，或沒有條理和依據就亂加色，都容易使畫面出問題。因此描繪物體時，必須仔細觀察，並且冷靜分析。

◆ 避免出現兩種畫面

顏色單調

對選色沒有信心，忽略物體主要的顏色，只選用少量的顏色把物體畫完。此時，需要仔細認真觀察物體，尋找同類色和環境色來疊色。

顏色過亂

使用顏色豐富物體色調時，一定要記住同類色和環境色兩種方法，不能胡亂加色，否則無法達到美化畫面的效果。

實例分析

整體來說，這是一幅不錯的色鉛筆作品，湯匙的體積感和金屬質感都刻畫得很到位，只是顏色略顯單調。

作者：申淑娟

臨摹自《超人氣色鉛筆手繪練習本》

湯匙都用灰色系描繪完成，畫面顯得略微單調。

在湯匙的反光部分疊加一點金屬反光的橘黃色，豐富湯匙的色調，畫面也顯得比較生動。

檢測你的「戰鬥力」—— 描繪可口的小蛋糕

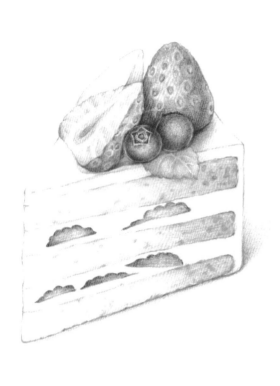

使用顏色

草莓：	326	307	318
	321	392	
蛋糕：	307	314	316
	387		
藍莓及葉子：	343	359	370

範例檢視重點

① 檢查是否能選用準確的顏色畫出物體。

② 檢查是否能在畫出豐富顏色的同時,保證畫面乾淨整潔。

◆ 繪製方法 ◆

343　326

1 用 343 群青色畫出藍莓的底色,並且逐步加深。在亮部疊上 326 深紅色,讓藍莓看起來藍中帶粉。

370

307　359

2 用 370 黃綠色塗出葉片的底色,暗部用 359 翠綠色加深,最亮部分疊塗一點 307 檸檬黃色。

326　307

318　321　392

3 用 326 深紅色和 321 大紅色塗出草莓的主色,偏亮部用 307 檸檬黃色和 318 朱紅色疊色描繪,草莓的暗部則用 392 熟褐色加深。

 參考前面的步驟講解，為小蛋糕塗上顏色吧！

307　　318　　314

用 307 檸檬黃色塗出蛋糕層。塗色時，筆觸輕柔一點。然後用 314 黃橙色塗出蛋糕的暗部顏色。夾層中的草莓則用 318 朱紅色和 314 黃橙色疊畫完成。

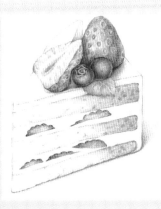

387　　316　　397

用 316 紅橙色強調蛋糕夾層的縫隙，水果在蛋糕上形成的陰影用 387 黃褐色描繪，最後再用 397 深灰色，在蛋糕右邊塗上淺淺的陰影。

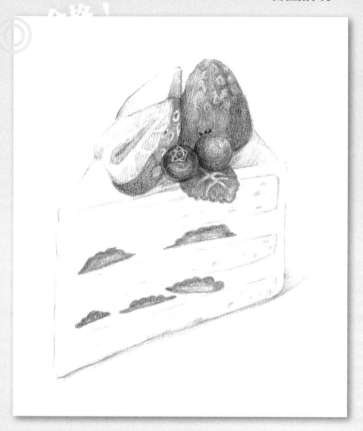

○ 顏色的選擇比較準確。

✗ 顏色的表現上還不夠豐富靈活，同時在描繪暗部時，一成不變的灰色調讓畫面稍顯乏味。

如何改善畫面：

疊加黃色和橙色等顏色，讓草莓的色調更加飽滿。

用黃色的鄰近色來疊色，使蛋糕的顏色豐富起來。

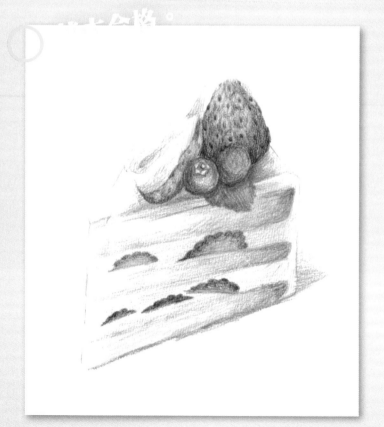

○ 立體感表現得比較到位。

✗ 畫面顏色略顯髒，主要是因為用顏色過雜、亂疊顏色造成的。

如何改善畫面：

把畫面顏色較髒的地方，用橡皮擦輕輕減淡，然後用該局部本身的固有色輕輕疊塗，把顏色雜亂的感覺降低。

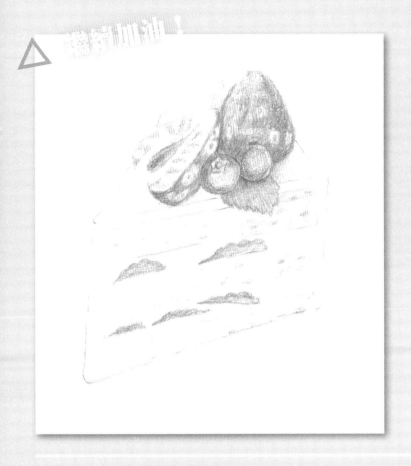

〇 畫面塗色比較乾淨。

✕ 上色缺乏自信，不敢塗重色。畫面整體顏色過淡，導致蛋糕輕飄飄的沒有體積感。

如何改善畫面：

把鉛筆削尖，將每個部位原本的顏色疊塗得更明顯，同時加入一些環境色，讓畫面的色調更豐富。

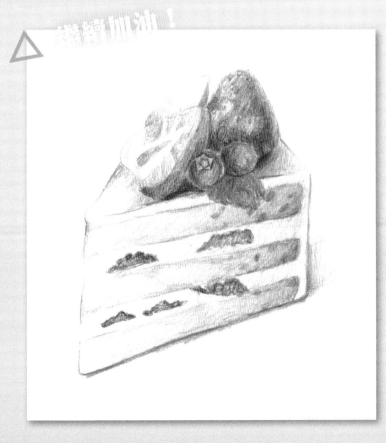

✕ 畫面顯髒，主要是因為所有的暗部顏色都直接選用了暗色，過多的深色使蛋糕看起來並不美味。

如何改善畫面：

首先用橡皮擦把蛋糕及水果表面用灰色疊色的位置擦淡，再換用水果和蛋糕的固有色進行疊畫，需要描繪暗部時，選用鄰近色及環境色輕輕加深一點就可以了。最深的地方則疊畫一點褐色，但不要塗太多。

【聊一聊】問與答

插畫師簡介：插畫師簡介：三吉老師絕對是工作室的萌物，他是一名喜歡清新風格的文藝青年！時常丟三落四，處於發呆狀態，粗心大意有目共睹……但是，只要拿起色鉛筆，絕對是嚴肅認真，完全想像不出那些漂亮精美的作品是從他筆下畫出來的！

代表作品：《風景繪》、《首飾繪》、《貓咪繪》、《多肉繪》。

Q1：三吉大大是非常擅長運用色彩的一個人，看你的《首飾繪》和《風景繪》就知道了（＞ε＜）。現在有一個非常困擾讀者的問題「看到一個物品，不知道用什麼顏色來畫」，對此可以分享一下你是如何挑選顏色的嗎？

顏色比較單一的物品，我習慣先去看物體最亮部的顏色，亮的地方顏色比較淺，以這個顏色當作底色，先畫出來，接著觀察物體上稍微深一點的顏色，選用比亮色深一點的色彩當作第二步上色。最後觀察物體最暗的部分，看一下是偏冷色調還是偏暖色調，再根據這個顏色選擇色鉛筆中相似的顏色。

這個就是一邊觀察，一邊選色，一定要從最淺的地方觀察到最深，按照這樣的順序由淺到深來描繪。

Q2：塗色時如何配色比較好看？聽說插畫師們都有自己的配色習慣，你一定也有一套簡單好用的配色方法，快告訴大家吧！

最好用的就是互補色，怎麼搭配都很和諧。例如：橙色系配藍色系、紫色系配黃色系等。如果不曉得互補色是什麼，可以上網搜尋色相環和互補色搭配的圖片當作參考。

另一個是相近色，例如紅、橙、黃就是一組相近色的暖色調。大家同樣可以在網路上搜尋相近色的色相環或色譜來觀察效果，絕對好用！o(* ≧▽≦) ﾂ

Q3：很多讀者反映「塗色時，總是一不小心就把顏色畫髒了」，你是不是也有過這樣的經驗，後來如何解決這個問題呢？

塗髒了沒關係，這是可以修改的。直接用橡皮擦，把畫髒的地方擦淡，不用擦乾淨，直接擦淡，擦到顏色變淺，能夠再上色的程度就 OK！然後直接重新繪製就可以了～

如何畫得更像、更立體

為什麼畫出來的水果像紙片一樣薄,為什麼蛋糕輕飄飄的沒有立體感,為什麼玫瑰軟趴趴的糊成一塊,和物品本身一點也不像?這是因為在畫面裡,沒有呈現出物體應有的立體感。想要讓畫面更像、更立體,請認真學習接下來的內容吧!

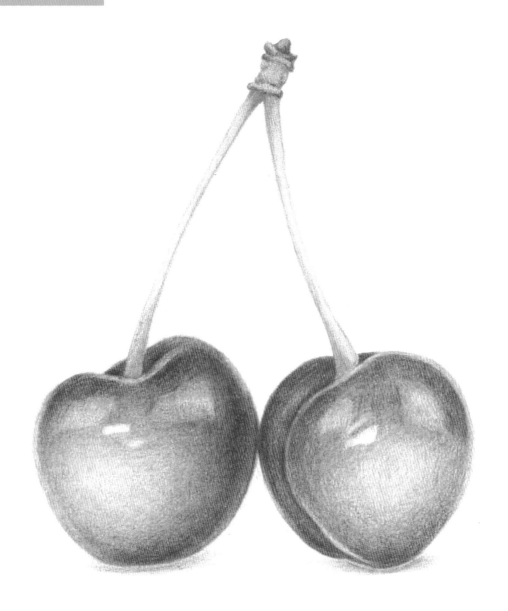

5.1 立體感究竟是一種什麼感覺

用簡單的方式理解立體感，就是指和平面的感覺相反的一種感受。一張圓形紙片和一個球體的區別就是平面和立體之間的差距。平面的東西是扁平、沒有變化的，而立體的東西能讓你感受到物體表面的起伏和轉折，會更真實。

◆ 對比這兩個圖形

下面兩個圖形，都是圓形輪廓塗色。但是左邊圖案看起來很扁平，只能稱為圓形。右邊圖案的塗色效果則看得到圓滾滾突起的感覺，看起來很立體，所以被稱為球體。這就是平面和立體感帶米的視覺差異。

◆ 立體感的強弱差別

有時候大家會疑惑，明顯畫出了物體的特徵，卻仍然感覺畫面很平，缺乏真實感。以下面兩個蘋果為例，左圖的蘋果雖然特徵明顯，卻顯不出圓潤的感覺。而右圖圓滾滾的蘋果更接近我們對蘋果的認知，顯得更真實更立體。那麼兩者到底區別在哪呢？先仔細觀察一下，再帶著這個問題學習接下來的內容。

5.2 掌握立體感一定要懂的兩點

觀察物體的光影關係，首先要分析光源的方向，之後才能確定物體的明暗變化。明暗變化透過一定的規律可以歸納出三大面和五大調。不管是寫生還是臨摹，只有處理好三大面五大調的關係，才能表現出物體的立體感和空間感。

◆ 什麼是三大面

光照射到物體上，物體分為受光部分和背光部分。受光部分分為亮面和灰面，背光部分則為暗面，這三個面就是物體的三大面。

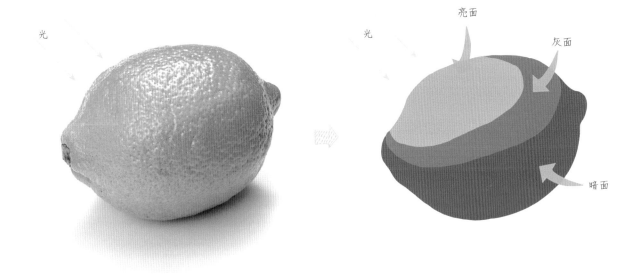

亮面	灰面	暗面

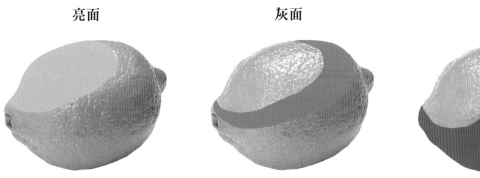

在受光部分中，離光源最近、受光最充足的面為亮面。在三大面中，它是顏色最淺的地方。

同樣處在受光部分，但是它接受到的光照少於亮面，所以顯示出來的顏色會比亮面更深，但比暗面淺。

處在背光位置的部分被稱為暗面，它在三大面中是顏色最深的一個區域。

◆ 什麼是五大調

五大調是從三大面裡劃分出來的，受光部分的亮面中劃分出了最亮部，灰面保持不變。在背光部分的暗面中劃分出了明暗交界線和反光，然後增加了陰影。總結一下五大調就是最亮部、灰面、明暗交界線、反光和陰影。

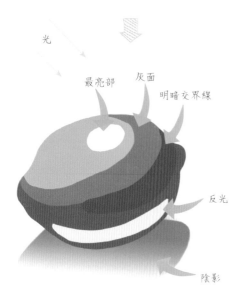

最亮部

物體表面最亮的點，面積很小，但是很亮，甚至完全為白色。最亮部有時候有，有時候可能沒有，在觀察的時候要注意。

灰面

灰面，和前面所介紹的一樣，是亮面和暗面之間的銜接面，受光適中，色調也適中。

明暗交界線

既不受光也不受反光的區域。在不考慮物體固有色的情況下，例如在白色石膏體或白色物品上，顏色最深的地方是明暗交界線，而非暗部。

反光

反光是處於暗部的一個區域，是光線照射到其他物體後，反射回來的光反射到物體的暗面，所形成的一塊比暗面的其他部分要亮的區域。

陰影

光線照射到物體上，物體遮擋光線在地面或者環境中形成的深色區域被稱為陰影，注意陰影和暗部處在同一個方向。

在觀察物體的光影變化時，可以先從形體簡單的幾何物體入手。幾何物體具有代表性，本身的細節也比較少，分析起來也更容易。當你能熟練說出幾何物體的光影關係，再套用在其他物體上，自然能完成適當的光影分析。

◆ 對比分析結果： 倒過來看答案吧！

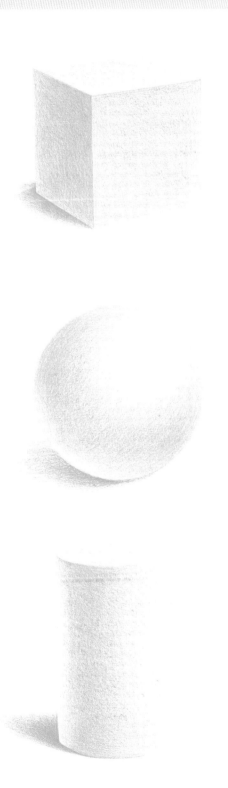

✕【Notice】自學常見的錯誤

一般來說，觀察一個物體時，很容易分析出亮、灰、暗等三個面，但是卻容易在分析最亮部、明暗交界線和反光時出錯。下面要說明分析這三點時，需要注意哪些問題。

◆ 常見問題

最亮部

並非所有情況都能看到明顯的最亮部，這和物體本身材質的光滑程度和光線的強度有關係。最亮部常見於質感比較光滑的物體表面上。

明暗交界線

這是一個面，並非一條線。繪畫時，別用一條線來表現。

反光

同樣和物體的材質以及光線強度有關，有時反光很微弱，但是並不代表它不存在。

實例分析

左圖對巧克力的光影分析有對有錯，正確的是明暗灰三個面大致區分清楚，最亮部和明暗交界線也分析對了。錯誤的部分是把一個灰面看成暗面，而且沒有指出反光的位置。

雖然畫面中這兩個面的用色差不多，但是圖圈標示的部分是受光的，只是受光少於亮面，所以它是灰面。

由於巧克力本身材質的問題，所以反光並不明顯，但是不代表沒有反光。

5.3 色彩也有明暗，用色彩畫明暗

透過前面的內容說明，可以瞭解色彩也有明暗之分，用亮色描繪亮部，以暗色繪製暗部，必須注意的是，一張圖的亮色和暗色是相對的，只要拉開物體表面顏色的深淺對比，就能畫出立體感。

◆ 一種顏色也能分出深淺，畫出明暗

用一種顏色畫出物體明暗的方法就和素描一樣，只是把黑白灰的關係換成了彩色。以下圖的馬卡龍為例，劃分出亮面、灰面和暗面，將對應的顏色大致分成 A、B、C 三個層次。當你能用藍色鉛筆畫出三個層次的顏色深淺時，就可以用一支色鉛筆表現出立體的馬卡龍。

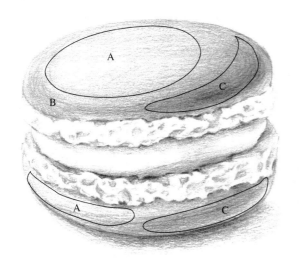

隨便挑一個顏色，畫出不同深淺變化來表現明暗灰三個色調。區域 A 表示亮部，就用色鉛筆輕輕塗色。區域 B 是 A 和 C 之外的部分，只要稍微加重下筆力道來塗畫。區域 C 表現暗部，需要加重力道和疊塗顏色來表現。

下圖就是用一支色鉛筆的深淺變化，畫出馬卡龍的顏色明暗，同樣可以把物體的立體感表現得很到位，請動筆試試看吧！

◆ 豐富的顏色表現明暗

雖然可以用一種顏色畫出立體感，但是我們經常描繪的，通常是一些顏色豐富的物體，從前面學習色彩的章節可以瞭解，不同色相的顏色也能產生明暗變化，所以在為物體上色時，觀察物體的固有色，對照這些顏色之間的深淺對比，淺一點的顏色用來畫物體的亮部和灰部，深的顏色用來畫暗部。結論是，顏色豐富的物體是利用顏色的深淺對比來表現明暗，呈現立體感。

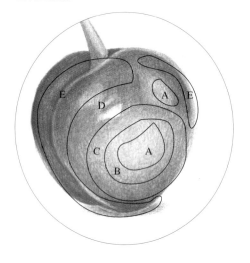

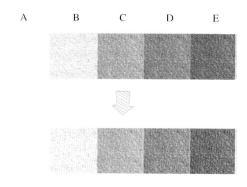

左圖的櫻桃忽略了表面的一些細節，把整顆櫻桃大致分成 A 到 E 等五個明暗層次，分別用由黃到紅等五個顏色來表現變化。本來黃色調的亮度就高於紅色，所以主要描繪櫻桃中間的淺色位置。而紅色分成粉紅、朱紅到大紅色，這三者由亮到暗的變化正好用來描繪櫻桃紅色部分的明暗關係。

下圖是一張繪製完成的櫻桃，現在我們先忽略細節，只用上面的五種顏色，大致塗畫出顏色上的明暗變化，看看是否能表現出櫻桃的立體感？

【Practice】一起練習繪畫吧！

簡單的顏色變化，繫上絲帶的禮盒

這是一個繫上金色絲帶的藍色禮盒，根據線稿的光影關係，利用顏色的明暗
變化繪製出一個有立體感的小盒子。

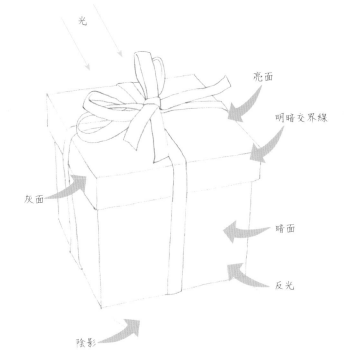

光

亮面

明暗交界線

灰面

暗面

反光

陰影

盒子的材質是厚紙板，因為材
質的關係，所以亮面看不到最
亮部，繪圖時必須特別注意。

使用顏色

絲帶：		307		309
		383		380
禮盒及陰影：		345		343
		399		396

• 輝柏 115858 = 紅輝

345

1 塗色時從亮面開始，先用
345 湖藍色淺淺地塗出亮面
的顏色。

345

2 以亮面為參考，繼續使用 345
湖藍色塗出盒子的灰面，可以
稍微加重下筆力道，讓灰部的
顏色深於亮部。

345 343

3 現在塗上盒子的暗部，用 345
湖藍色把暗部疊塗得更深一
些，利用顏色深淺，拉開亮面、
灰面和暗面的對比，初步表現
出盒子的立體感。接著用 343
群青色畫出盒子的暗部。

345　　343

再次使用 345 湖藍色，在灰面和暗面疊色，加強三大面的明暗對比，讓盒子的立體感更加明顯。然後用削尖的 343 群青色加強明暗交界線和盒蓋的陰影位置。

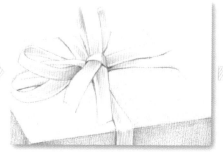

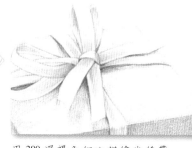

先用 307 檸檬黃色為整個絲帶塗上一層顏色，再用 309 中黃色加強絲帶的暗部，分出大致的明暗關係。

為了讓絲帶更立體，選用更深的 383 土黃色，再次加深絲帶的明暗對比，尤其是縫隙部分。藉此進一步加強畫面的立體感。

用 380 深褐色細心描繪出絲帶之間的縫隙。絲帶在盒子上形成的陰影則用 345 湖藍色描繪。有了絲帶的陰影，畫面顯得更立體感。

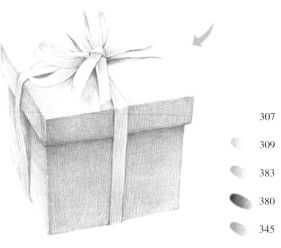

307

309

383

380

345

用 307 檸檬黃色和 309 中黃色塗出絲帶的主要色調，深一點的部分用 383 土黃色加深。最深的地方，如絲帶之間的縫隙和邊緣的陰影則用 380 深褐色上色。注意絲帶的顏色深淺要和明灰暗三個面一同變化。接著使用 345 湖藍色，畫出絲帶在紙盒上的陰影。

396　399

最後用 396 灰色塗出盒子的陰影，越靠近盒子的地方，陰影的顏色越深。盒子底部邊緣與陰影相連的部分可以用 399 黑色的筆尖稍微強調一下。

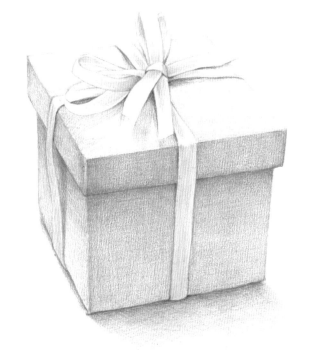

✕【Notice】自學常見的錯誤

初學者用色彩描繪物體的明暗時，會遇到各式各樣的問題，其中最主要的問題是，明暗對比不夠明顯，還容易陷入描繪物體細節而忽略掉整體立體感的陷阱。

◆ 兩種常見問題

明暗對比不夠

不夠瞭解顏色的明暗變化，加上不敢下筆，有時畫出來的物體在顏色上的明暗對比並不明顯，使得畫面的立體感也顯得薄弱。此時就需要加深暗部顏色或是減淡亮部顏色，拉開明暗色調的對比。

注意細節，忽略立體感

在描繪細節複雜的物體時，一不小心就會陷入過度注意細節，而忽略物體本身明暗變化的陷阱，使得畫出來的畫面比較扁平。

實例分析

臨摹自《色鉛筆繪畫入門，一本就夠了》

左圖的栗子外形掌握精準，也細心描繪出栗子表面的紋理。但是栗子的立體感仍然不夠明顯，對紋理描繪也影響了栗子的立體感。

1. 圖中區域 A 在最亮部附近應該屬於亮部，但是顏色卻與處在暗部的 B 區域沒有太大分別，代表描繪時，明暗對比不夠。

2. 栗子表面的紋理沒有深淺變化，正確的畫法是亮部的紋理顏色淺，暗部的紋理顏色深。

Before　　　**After**

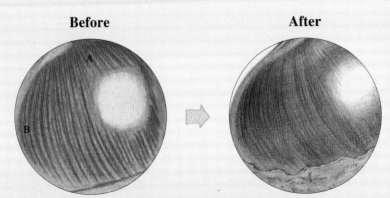

用橡皮擦減淡區域 A，擦出亮部的感覺，再加深區域 B，形成明顯的暗部。利用改變顏色深淺對比的方式，改善物體的明暗關係。同時區域 A 和 B 之間要自然銜接，形成灰面，就能將栗子的感覺畫出來了。

5.4 加強明暗對比，展現強烈的立體感

有時畫出了物體的明暗，仍然覺得立體感不夠顯著。此時，可以檢查一下亮部和暗部的色彩對比是否明顯。如果不明顯，就用色鉛筆加強明暗對比，把顏色之間的深淺對比拉開。物體顏色的深淺對比越薄弱，立體感越不明顯。當深淺對比越強，立體感也會變明顯。不信就試一試吧！

◆ 用顏色變化加強明暗對比

想拉開物體的明暗對比時，加強明暗對比的方法，就是用橡皮擦減淡亮部，用更深的顏色加強物體的暗面，讓暗面和亮面及灰面的顏色拉開深淺對比。

加強明暗對比前

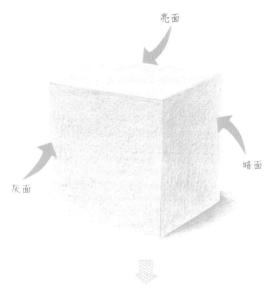

擷取出亮、灰、暗三個面的用色，放在一起方便對照。

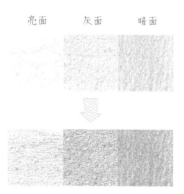

加強明暗對比之前的三個用色，不管直接看還是轉化成灰階，都能看出顏色深淺變化並不大。

加強明暗對比後

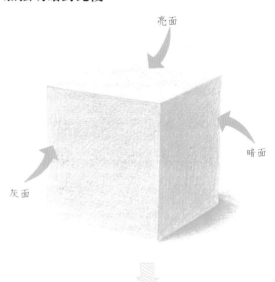

把加強明暗對比後的三面用色擷取出來對照，觀察發生了什麼變化。

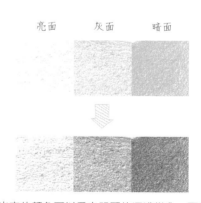

從擷取出來的顏色可以看出明的深淺變化。再回歸到物體本身，也能清楚看到立體感變明顯了。

【Practice】一起練習繪畫吧！

帶翅膀的心型胸針

第一次上色後，覺得立體感不夠明顯，於是利用加強顏色明暗對比的方法進行修改，拉開顏色深淺對比，就能產生顯著的立體感。讓我們一起來畫畫看吧！

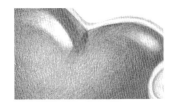

加強物體的明暗對比時，不能改變原有的光影關係。三大面的位置不變，五大調位置和範圍也不能更改。

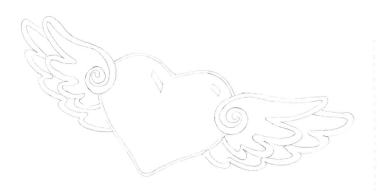

使用顏色

愛心：	321		392
	326		307
	309		
翅膀：	397		380
	309		307

• 輝柏 115858＝紅輝

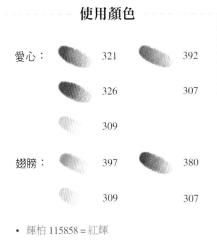

用 326 深紅色和 307 檸檬黃色，塗出紅心的底色，畫出大致的明暗關係。繼續使用 326 深紅色，加強紅心明暗對比，拉開明、灰、暗三個面的顏色層次，讓立體感突顯出來。

首先用 307 檸檬黃色和 309 中黃色塗抹翅膀的金邊，雖有明暗變化，但是深淺變化不大，所以金邊看起來比較扁平。接著使用 397 灰色描繪金邊的陰影，改善了部分情況，但是仍缺乏立體感。因此在修改的過程中，加強金邊的立體感也非常重要。

307　326　309　397　　321

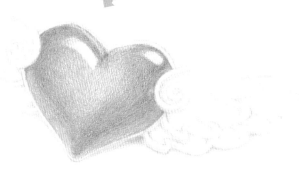

這是初步完成上色的心型胸針，可以看出描繪的比較細膩，光影部分也比較清楚，但是立體感不明顯。

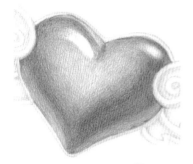

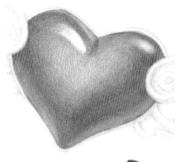

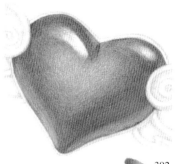

321

修改時，先用 321 大紅色加強紅心的暗部，注意要保留亮部、最亮部以及反光的形狀。

326

接著用較深的 326 深紅色，再次加深暗部，使它與亮面之間的明暗對比更明顯，紅心表面浮起的感覺因此變得更強烈。

392

最後把 392 熟褐色鉛筆的筆尖削尖，加深明暗交界線的顏色，以及紅心與金邊相連的縫隙，立體感就更明顯了。

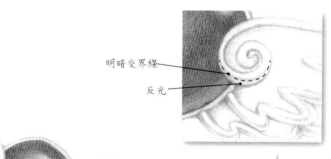

明暗交界線

反光

金邊的體積比較圓潤，加上質感光滑，所以能看到明顯的明暗交界線和反光。在加深顏色對比時，必須畫出明暗交界線，並且注意一定要把反光的位置保留下來。

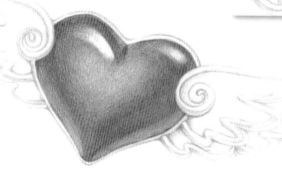

 309 **380**

用 309 中黃色細心加深金邊的暗部，金邊邊緣較暗的地方，用 380 深褐色鉛筆的筆尖仔細強調，金邊的立體感就顯現出來了。

 397

最後使用 397 深灰色，調整裝飾物的陰影，靠近物體邊緣的位置可以稍微加深一點陰影，這樣也能讓物體的陰影更真實自然。

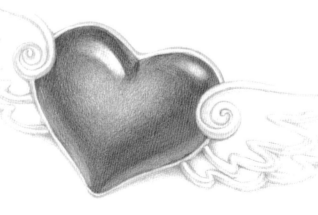

✕【Notice】自學常見的錯誤

顏色的深淺變化越大，物體的明暗對比就越強，進而更具有立體感。覺得畫面不夠立體時，可以用這種加大顏色深淺對比的方法來調整畫面。但是注意加強明暗對比要適度，亮部和暗部之間的銜接也要合理。

◆ 上色別太極端

對比過弱

明暗對比弱，亮、灰、暗面的色差不大，顯現不出物品的立體感。

對比過強

明暗對比畫得太過強烈，亮部過淺，暗部過深，當灰面的銜接畫得不夠柔和時，整個畫面的明暗轉換會顯得不自然，因而影響到物體的立體感和質感。

實例分析

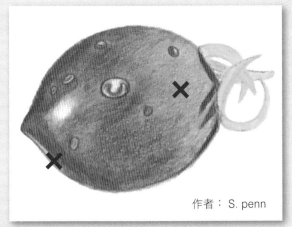

作者：S. penn

臨摹自《超人氣色鉛筆手繪練習本》

左圖的蕃茄筆觸細膩，下筆均勻，利用顏色對比表現出物體的明暗關係。畫面具有一定的立體感，但是小蕃茄的立體感仍然顯得不夠突出，因為在亮部、灰部以及暗部的顏色深淺對比還不夠大。

Before　　　　　**After**

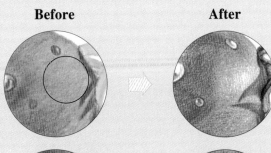

果蒂左邊位置比較亮的區域可以用橡皮擦稍微減淡一些，加強灰部的色彩對比。

小蕃茄的尖端位置是整個畫面顏色最暗的地方，所以削尖色鉛筆，大膽地把這裡的顏色加深吧，這樣蕃茄的立體感立刻就變強了。

5.5 陰影，增強真實感的秘密武器

描繪作品時，常會忘記繪製物體的陰影，殊不知陰影是表現物體立體感、讓畫面變得真實的一個重要特徵。所以陰影要畫在哪？用什麼顏色畫成什麼形狀？畫出多大的範圍？這些就是此小節要解決的問題了。

◆ 有陰影和沒陰影的差別

下圖的兩片楓葉是一樣的，只是一個畫了陰影一個沒畫陰影，卻能帶給人不一樣的感受。

沒有畫陰影的楓葉，雖然細節也很清晰，卻更像一個圖案。

為楓葉畫上陰影之後，有一種葉片掉落在桌面上的感覺，變得更真實更立體。

◆ 如何描繪陰影

瞭解了陰影的重要性，還得知道如何繪製陰影。其實描繪陰影很簡單，可以從以下三個方面出發。

先確定陰影的方向和範圍

1. 確定陰影方向的方法很簡單，陰影與光源反方向，和暗部的方向相同。

2. 陰影的範圍大小取決於它和光源之間的距離，離光源越近，陰影範圍越小，離光源越遠，陰影的範圍就越大。

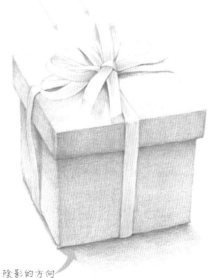

光　光源的方向

陰影的方向

陰影的形狀和顏色

陰影的形狀和物體本身的外輪廓有關。描繪陰影時，通常是按照物體外輪廓的形狀來繪製，而且常用的色調為灰色調。但是物體本身的顏色會透過光照反射到陰影中，雖然有時並不明顯，不過為了畫面效果，會考慮在陰影中，加入一點物體的顏色，讓畫面呈現出整體感。

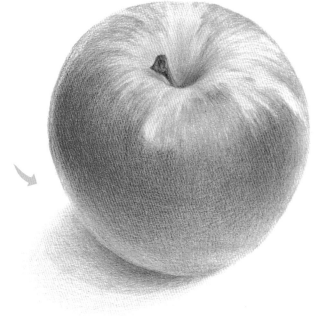

陰影的形狀與物體外輪廓有關，所以蘋果的陰影會畫成橢圓形。

 397　　339

用 397 深灰色畫出蘋果的陰影後，再加入一點蘋果反光處的 339 粉紫色，整個畫面的色調就更協調統一了。

透明物體的陰影

透明物體的陰影比較特別，當光線照射到透明物體上，有部分光線會穿透物體，照射到物體所在的平面上，所以透明物體的陰影中間會有一塊因為光線照射形成的亮部。

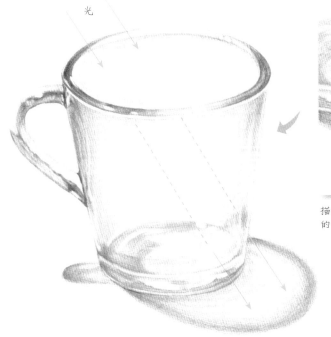

光

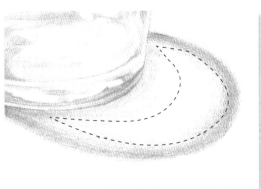

描繪透明物體的陰影時，必須在陰影中間保留一塊白色的位置，表現光線穿透的效果。

【Practice】一起練習繪畫吧！

描繪玻璃杯的陰影

這是一個已經畫好的玻璃杯，請回想前面學過三個描繪陰影的重點，試著畫出玻璃杯的陰影吧！

描繪杯子的陰影時，要注意把玻璃透明質感的特性表現在陰影上，所以在繪製玻璃杯的陰影時，要畫出透光的感覺。

使用顏色

陰影： 396

397

• 輝柏 115858 = 紅輝

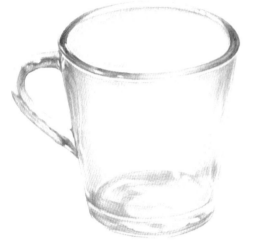

396

杯口為圓形，所以杯子的陰影形狀是橢圓形。先用396 灰色輕輕勾勒出杯子的陰影形狀。

光　亮部
亮部

首先要根據現有的明暗關係，找出光源的方向，進而確定陰影的方向。利用杯口與杯把的亮部位置，確定了光源是從左上方照射下來。

397

因為杯子本身透明不帶色相，所以繼續用灰色調的397 深灰色繪製陰影，陰影中間要保留一部分空白。

397

再次使用 397 深灰色加強杯子陰影的明暗關係，主要強調陰影邊緣的顏色，這樣能讓陰影中間的亮部更加突出，玻璃杯的透明質感也會跟著變得強烈。

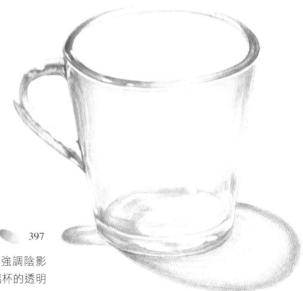

✕【Notice】自學常見的錯誤

普通物體的陰影畫法比較好掌握，大家容易畫錯的，主要是透明物體和懸空物體的陰影。以下整理了容易出錯的地方和修改方法，供大家學習和參考。

透明物體的陰影

描繪這類陰影時，最容易出錯的地方在於，忘記在物體陰影中間留白。

實例分析

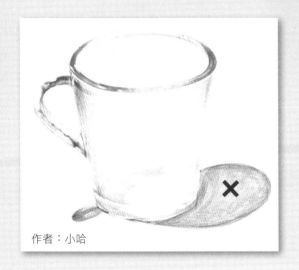

作者：小哈

左圖小哈臨摹出準確的杯子形狀，透明感極強。描繪陰影時，也注意到了陰影的形狀，但是卻忽視了陰影中間的留白。

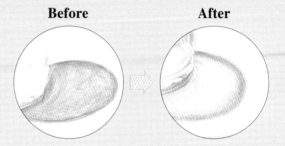

| Before | After |

用橡皮擦把陰影中間的顏色輕輕減淡，再用色鉛筆細心地在留白處和陰影深色之間畫出柔和的銜接效果。

懸空物體的陰影

之前瞭解到陰影的形狀和物體的外輪廓有關，所以大家也習慣沿著物體邊緣來描繪陰影。但是當物體懸空或沒有緊貼地面時，陰影和物體之間要拉開距離，不能連在一起。

實例分析

左圖的小雛菊僅從畫面來看沒有什麼問題，但是雛菊的莖其實是彎曲拱起的，這樣陰影的畫法就不正確了。

@ 落落

當花莖向上拱起時，陰影和花莖之間要有一定距離，花莖與地面的距離越遠，和陰影之間的空隙也就越寬。

擦掉原來的陰影，在陰影和花莖之間，空出距離，就能畫出花莖向上拱起的感覺。

• 輝柏 115858 = 紅輝

檢測你的「戰鬥力」—— 塗出一顆誘人櫻桃

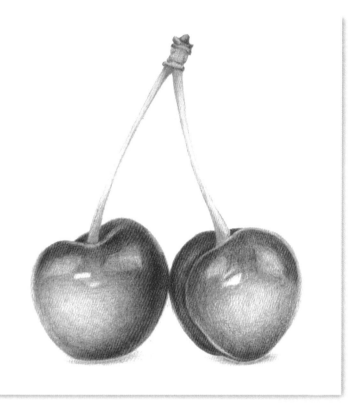

使用顏色

桿：		370		372
		378		
果肉及 陰影：		318		307
		326		396

範例檢視重點

① 檢查是否能清楚分析物體的光影關係。

② 檢查是否能將光影關係描繪出來，進而呈現物體的立體感。

◆ 繪製方法 ◆

 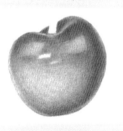 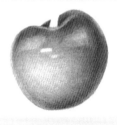

318　　　　326　　307　　　　307　　378

1 使用 318 朱紅色塗第一層顏色時，就要大致表現出櫻桃的明暗關係，第二層顏色用 307 檸檬黃色，在亮部疊塗，暗部則用 326 深紅色繼續加深。隨著明暗加強，櫻桃也變得立體起來。最後用 307 檸檬黃色豐富櫻桃的亮部顏色，最深的部分使用 378 赭石色再次加深。

318　　378　　326　　307

2 使用同樣的顏色，採用和上一步相同的畫法描繪出右邊的櫻桃。

參考下面的步驟講解，為櫻桃上色！

396

4　陰影是表現立體感的重要途徑之一，所以使用
396 灰色，畫出櫻桃的陰影。

3　纖細的櫻桃梗同樣有明暗變化。使用 370 黃綠色畫出亮部，用
372 橄欖綠色刻畫暗部，再利用 307 檸檬黃色為亮部潤色，最後
使用 378 赭色強調最深的位置即可。

370　　372　　378　　307

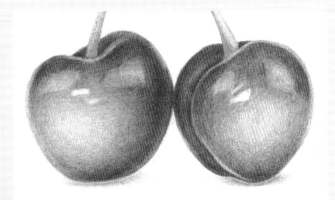

◆ 看圖評分 ◆

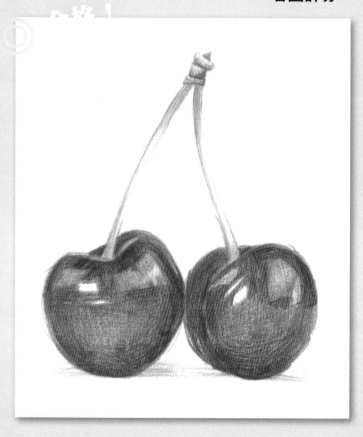

○ 筆觸細膩，顏色塗得比較均勻，漸層色彩也畫得很自然。

✗ 明暗對比還不夠強烈。

如何改善畫面：

用可塑橡皮擦把亮部區域再減淡一些，使用色鉛筆適當加深暗部，就能加強櫻桃的立體感。

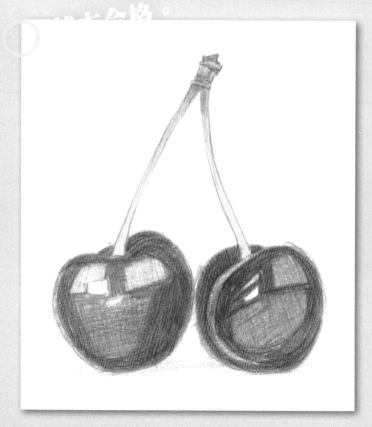

○ 從整體來看，有描繪出光影關係。

✗ 顏色不夠飽滿，筆觸有點粗糙，明暗銜接太生硬，櫻桃的質感不佳。

如何改善畫面：

加深整顆櫻桃的顏色，用橡皮擦略微減淡生硬的明暗交界，再用漸層色的塗法，畫出自然的漸層效果。

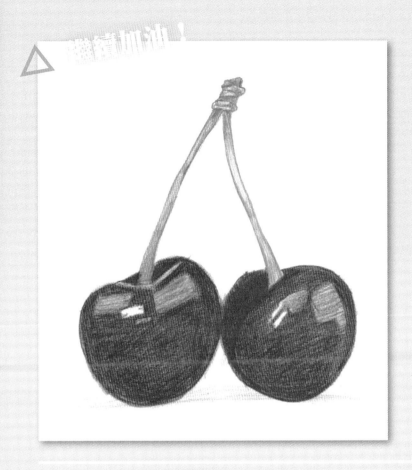

○ 筆觸較細膩，顏色塗得比較均勻。

✕ 塗色缺少變化，不夠瞭解櫻桃的光影關係，無法表現出櫻桃的立體感。

如何改善畫面：

仔細觀察示意圖，用橡皮擦減淡亮部區域和反光處的顏色，再描繪由深到淺的變化，才能表現出櫻桃的立體感。

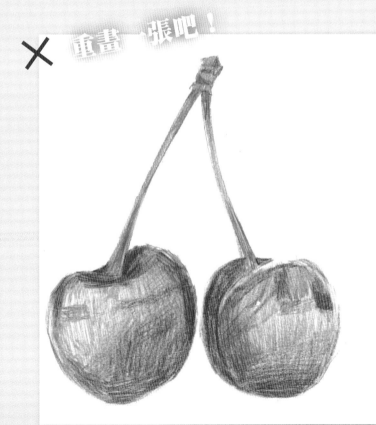

✕ 櫻桃沒有立體感，筆觸也不夠細膩。

✕ 沒有陰影。

如何改善畫面：

 用橡皮擦擦出最亮部和減淡亮部區域。

 用深色的色鉛筆加深暗部區域。

 在櫻桃底部畫上陰影。

【聊一聊】問與答

插畫師簡介：呵呵老師，工作室有名的點子王，古靈精怪、充滿想法的女孩，隨時都可以讓你擺脫負能量！本人擁有高顏值，作品的品質也很優秀！擅長可愛靈動的 Q 版風格，但是逼真寫實的色鉛筆畫仍然能吸引你的目光！

代表作品：《蒔花繪‧花蝶》、《萌翻你的手帳簡筆畫 10000 例》、《超讚的！激萌爆笑簡筆畫》、《甜點繪》、《水果繪》。

Q1：呵呵老師，讀者經常反映「畫出來的畫面和實物不像，很扁平、不真實」，你在繪畫的時候，遇過這種問題嗎？麻煩提供意見，如何避免這種問題吧！

 當然遇過啦～_(:3」∠)_ 大致會有以下原因：1. 顏色不夠，畫得太平均，明暗關係拉不開。2. 某些物體的明暗交界線沒有畫出來，下次大家可以試試加深明暗交界線，這樣物體就會變得鼓鼓的。3. 畫面與實物一定有差別，一模一樣不就變成照片了嗎？若要寫實，可以先從線稿（從構圖開始就仔細一點）下功夫。有時可能是因為線稿畫歪了，導致和實物有差距～4. 選色。如果手邊沒有完全一樣的顏色，最好也要選擇相似的顏色來描繪，這樣色彩上也不會偏差太多～

Q2：有的讀者提問「為什麼畫出來的東西糊成一團又軟趴趴」，如何才能畫出有立體感的畫面？

 第一個原因也許是物體的外形塑造得不夠清楚～你可以把物體輪廓關鍵線條適當強調的清楚一點。第二個原因，也是最重要的，就是明暗關係一定要明確。建議大家要分清物體的三大面五大調，明暗關係表現到位，物體自然能呈現出立體感！

Q3：暗部看起來明明就是黑的啊，可以直接用棕色和黑色來描繪？

 建議新手不要盲目使用黑色～因為黑色很深，稍不注意就會畫得特別呆板、不透氣。所以有時看似黑色的位置，我們會選擇較深的顏色，例如偏藍會選擇較深的普藍色，偏紅的就選擇赭石色、深紅色等。若要使用黑色，建議輕輕平塗，不要使勁。因為黑色不容易擦拭，不信你試試……(;゜Д゜)你會發現，畫面多出一塊黑碳……而棕色也要謹慎使用，用棕色可以強調最暗最深的細節部分，但是要注意不能大面積使用棕色，否則畫面會變得髒兮兮。

Q4：插畫師們在塗色時，都是怎麼處理線稿輪廓的呢？可以先用色鉛筆勾線再上色嗎？

 用意念……ヮ(ˊ ˋ)ノ呵呵當然不行 - -|| 我一般是使用自動鉛筆，輕輕勾出線稿。要上色的時候，我會先用可塑橡皮擦把線稿擦得很淡很淡，再用色鉛筆逐一描繪，直接用色鉛筆在鉛筆稿上塗抹容易畫髒。也可以直接使用色鉛筆勾線，但是建議別一種顏色勾到底。如葡萄用紫色勾線，葡萄葉子建議用綠色勾線，不然看上去會很突兀。當然也要輕輕畫，否則到最後擦不掉別怪我……

ヮ(ˊ ˋ)ノ當然每個人風格不一樣，你也可以隨意勾線，畫畫嘛，開心就好！

讓畫面完整才更有作品感

前面所有學習都是為了親手畫出漂亮的作品。描繪每個物體時，都要掌握最突出的特點，從勾勒形狀到上色等，每個步驟都要仔細掌握物體的形態和質感。例如描繪水晶物品時，要畫出璀璨光澤，繪製花朵時，要畫出嬌豔柔美等。細節的完美表現會讓畫面更有作品感，從現在開始，讓我們一起來練習吧！

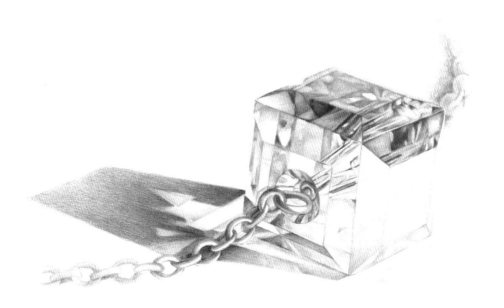

6.1 善用留白，畫出晶瑩剔透的美麗物品

晶瑩剔透的美麗物品總是討人喜歡，但是卻難倒了一群想要畫它們的人們。其實要表現物體晶瑩剔透的重點在於兩個留白，即最亮部和陰影位置的留白

◆ 如何運用留白

描繪透明物體的關鍵在於留白，而留白主要運用在兩個方面：一是最亮部的留白，還有一點就是陰影的留白。

掃一掃

以一個圓形為例，設計同樣的光影關係，在塗色時，一個留白一個不留白，就能看出明顯的區別。

畫好留白，物體晶瑩剔透的質感就成功一半啦！如何畫出透明感，請掃描左邊的二維條碼，觀看教學影片吧！

最亮部的留白

對於透明的物品來說，畫出最亮部的留白是關鍵。再畫出明顯的反光和明暗交界線，物體的透明質感就會很明顯。

圓形塗色之後，兩個球體都有明暗變化，顯得很立體。但是左邊的球體沒有留白，所以缺乏透明感。右邊的球體加了最亮部的留白，結合強烈的反光和明暗交界線，看起來就像一個透明的玻璃珠子。

陰影的留白

光線能穿過透明物體，所以它們的陰影中間會有一塊留白，而不透明物體則沒有這塊留白。

描繪陰影時，左邊球體的陰影是一塊灰色調的漸層色彩。而右邊球體的陰影中，有明顯的留白，更進一步增強了它的透明質感。

【Practice】繪製作品！

瞳之色

這是一隻美麗的藍色眼睛，利用最亮部的留白，就能變得清澈透明！

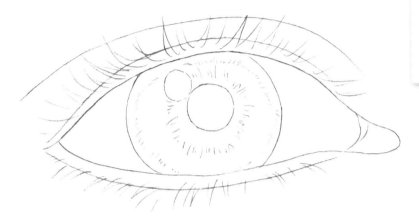

使用顏色

眼珠： 309　　339　　343　　314　　370　　347
　　　 383　　399　　345　　351　　344

皮膚： 330　　316　　380　　378

眼白： 396　　397　　347

睫毛： 399

• 輝柏 115858 = 紅輝

399

1 從最深的瞳孔開始，用 399 黑色均勻塗色，不用畫太深，可以留到最後調整時再加深。

344

2 接著用 344 普藍色，畫出眼珠周圍的深藍色，注意這一圈的深色有粗細變化。

345

3 用 345 湖藍色圍繞瞳孔，畫一圈放射狀的短線，將眼珠顏色變化的部分分開。

309

4 從瞳孔周圍開始疊加顏色，用 309 中黃色向四周均勻塗一層。

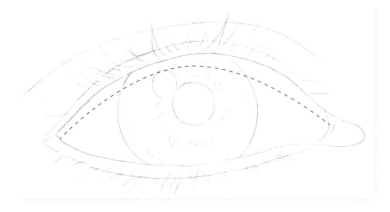

上眼瞼是有厚度的。大家注意觀察眼睛，就會發現，上眼瞼的陰影會投射在眼珠上面，繪製時，加上這個陰影部分，能讓眼睛更立體。

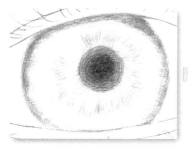

用 347 天藍色均勻塗出眼珠的藍色部分，注意保留一些淺色部分，這會使眼珠更有透亮感。到此就完成眼珠的底色。

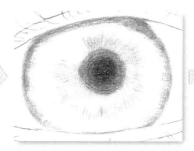

繼續使用 314 黃橙色，加深中間黃色部分，使眼珠慢慢變立體。

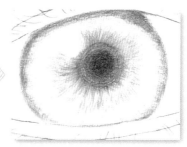

使用更深的 383 土黃色，畫出眼珠黃色部分的紋路。注意把筆削尖，才好勾出細節。

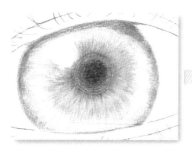

重疊黃色和藍色，會泛出綠色，所以用 370 黃綠色，在眼珠黃色與藍色交界處稍微勾幾筆，使眼珠的顏色更豐富。

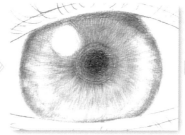

畫完中間黃色部分後，接下來改用 345 湖藍色，加深外圈藍色部分，使眼珠更有立體感。

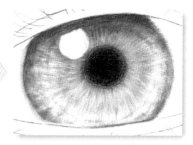

用削尖的 351 深藍色鉛筆描繪眼珠與上眼瞼接觸的地方。眼珠外圈也一樣，再用筆尖輕輕畫出眼珠上的細節紋理。最後使用 399 黑色加深瞳孔，讓眼珠的深邃感與立體感更明顯。

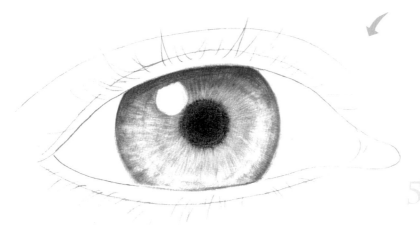

		314
383	347	345
351	370	399

5 加深眼珠的明暗，用疊色法使眼珠顏色飽滿透亮。把筆削尖，勾出眼珠的紋理，讓眼珠更加精緻。

眼珠本身是個球體，眼皮包裹住眼球之後，會在上面留下陰影，而眼珠最突出的部分比較亮，向後延伸的部位則會慢慢暗下來。

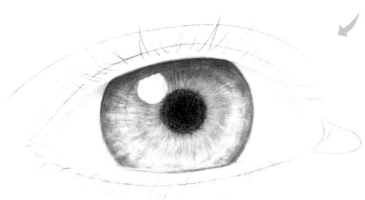

396

眼白部分不是全白，會有眼瞼的陰影留在上面，因此可以使用 396 灰色，畫出眼白的明暗變化。

外眼角部位的留白會使眼珠更有凸起來的感覺。

眼珠旁邊一樣要保留最亮部，才能突顯出眼珠的立體感。

330

在眼球上淺塗一層 330 肉色，這是周圍皮膚映在眼珠上的環境色，同時也能表現內眼角的肉感。塗好之後，眼珠顏色也更飽滿了。

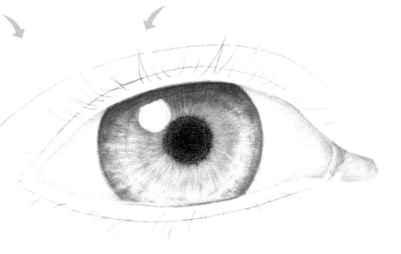

必須描繪一下內眼角的邊界，這樣筆觸會讓內眼角凹進去，即可達到我們想表現的效果。

330

8 用 330 肉色描繪眼瞼，注意刻畫內眼角的明暗，留白的最亮部會讓內眼角看起來更有肉感。

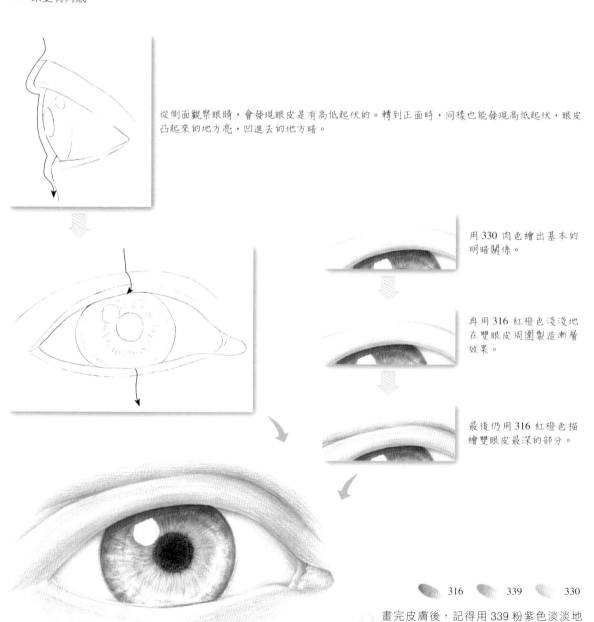

從側面觀察眼睛，會發現眼皮是有高低起伏的。轉到正面時，同樣也能發現高低起伏，眼皮凸起來的地方亮，凹進去的地方暗。

用 330 肉色繪出基本的明暗關係。

再用 316 紅橙色淺淺地在雙眼皮周圍製造漸層效果。

最後仍用 316 紅橙色描繪雙眼皮最深的部分。

316 339 330

9 畫完皮膚後，記得用 339 粉紫色淡淡地再塗一層，這樣周圍的皮膚就不會過於鮮豔，粉紫色能發揮減淡飽和度的作用。

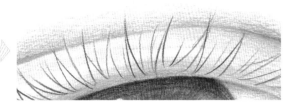

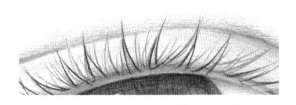

描繪長短睫毛時，要注
意拿捏力道。長睫毛畫
得重一些，短睫毛要輕
一點，而且睫毛都是根
部深尖端淺。

睫毛分組時，要注意錯
落有致，才能畫出更自
然的睫毛。

399　　378

分組描繪睫毛。第一組先用 399 黑色，畫幾
根主要的睫毛，第二組仍用 399 黑色，加一
層較淺的睫毛，最後用 378 赭石色，挑幾根
棕色系的短睫毛，這樣睫毛的層次比較豐富，
顏色也更自然。

399

下睫毛比較短，而且也要淺一點。用 399 黑色
描繪時，一定要注意力道。

為了增強眼睛的透亮感，建議在眼珠上方加上睫毛的倒
影，用 399 黑色輕輕勾上一排即可。

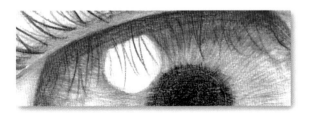

399　　380　　397

最後整體調整一下，用
380 深褐色加深眼線的顏
色，再用 397 深灰色加深
上眼瞼的眼白部位陰影。
就完成清澈的眼睛了。

【Practice】繪製作品！

溢彩水晶

這顆水晶有很多細小的切面，要根據塊面分組，描繪出豐富的色彩。水晶表面的光影相對複雜，最亮部較多，而且形狀細碎，可以利用留白處理。

水晶的顏色非常豐富，描繪時要注意選擇純淨的顏色，才能表現出水晶剔透的質感。轉折的邊角要用肯定的筆觸描繪，才能呈現水晶的堅硬質感。

使用顏色

水晶：		329		309		345		319		316		339
		370		387		349		341		343		347
鏈條：		314		376								
陰影：		396		399								

· 柏嘉 115858 =

水晶的切割面很多，顏色變化也比較複雜，剛開始大家可能無從下手。對此我們在繪畫之前，可以從水晶的顏色變化開始分析，將水晶分成幾個塊面，如左圖所示。從①到⑤依順序上色，一個色塊一個色塊地描繪，就沒有那麼複雜啦！

339

使用 339 粉紫色均勻描繪鑽石頂部的底色。

309　345　343

使用 343 群青色加深頂部暗面，利用 309 中黃色畫出亮部反光，再用 345 湖藍色，在邊角處輕輕勾幾筆，這也是反光的一部分。

319　339

使用 319 粉紅色平鋪一層，增加頂面的色彩層次感，邊界部分用 339 粉紫色清楚描繪，強調切割感。

329　316　309

使用 309 中黃色、316 紅橙色、329 桃紅色塗上底色，分出三個主要色塊。

329　316　309

繼續利用 309 中黃色、316 紅橙色、329 桃紅色畫出層次感，並且輕柔地畫出漸層。

309

329　341　316

使用 341 深紫色稍用力畫出暗部，中間紅色部分稍微有一些漸層，邊界部分要把筆尖豎起來，用 309 中黃色、316 紅橙色、329 桃紅色描繪。

347

前面的藍色部分用 347 天藍色打底，適當留下反光的位置，轉折部分稍用力描繪。

水晶切割面的轉折乾淨俐落，用削尖的筆尖繪製轉折面，才能呈現出水晶堅硬的質感。

343

用 343 群青色加深藍色部分的暗部，描繪邊角時，要把筆削尖，稍用力勾勒，並且適當加一些漸層。

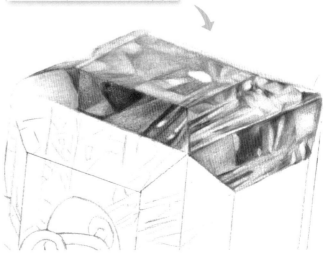

塗底色時，順著每個切割面轉折的方向描繪，這樣畫出來的筆觸才整齊有規律。

319

使用 319 粉紅色塗上一層底色，轉角處用筆尖稍用力描繪，製造出切割面轉折的感覺。塗色時，要注意保留最亮部。

在色塊中間留下一些四邊形的淺色塊，可以讓水晶看上去更剔透純淨。

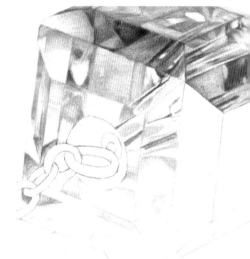

309

347　387　341　319　396

使用 309 中黃色、319 粉紅色、341 深紫色、347 天藍色、387 黃褐色和 396 淺灰色，輕柔地疊出側面的反光。描繪時，仍然可以分成幾個塊面，一點一點地上色。

387

349　341

底部不像其他部分那麼亮，使用 341 深紫色和 349 鈷藍色，塗出暗部的底色，再使用 387 黃褐色，輕輕畫出黃色與棕色反光的邊界，最後將 341 深紫色筆尖削尖，繪製暗部堅硬的轉折面。

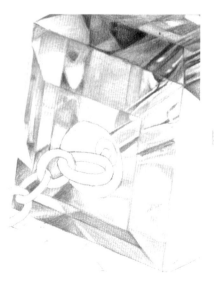

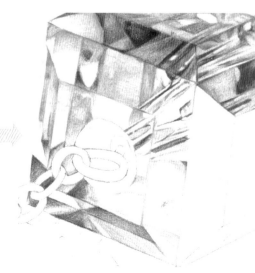

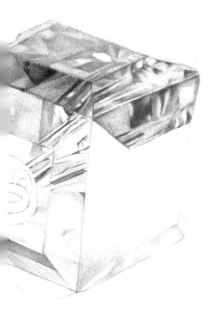

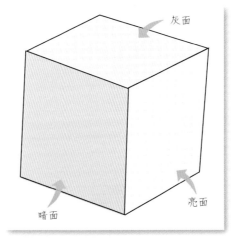

灰面

光

暗面

亮面

把這顆水晶當作一個立方體，受光位置最亮，留白的面積也最大。

347 339

使用 347 天藍色和 339 粉紫色，畫出一個輕柔的漸層，受光部分留白，轉折處用 347 天藍色筆尖輕輕勾勒一下。

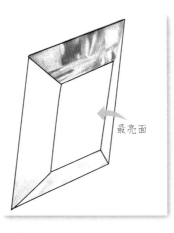

最亮面

直接受光的部位是水晶的最亮面，這一面只需用鉛筆輕輕勾畫即可。

370

使用 370 黃綠色輕輕塗出最亮面的底色，其他部位留白。

水晶留白的部分可以處理成四邊形，更能表現出水晶堅硬的切割質感。

309

使用 309 中黃色淺淺地豐富一下最亮面的色調。

129

凹進去的部分也有反光。先使用 396 灰色塗一層底色,再使用 319 粉紅色、309 中黃色、343 群青色、387 黃褐色畫出凹陷部位的反光。

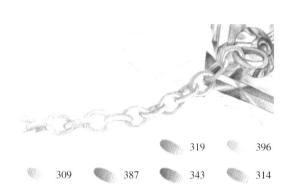

| | | 319 | | 396 |
| 309 | | 387 | 343 | 314 |

15 水晶的凹陷處用 396 灰色、314 黃橙色、309 中黃色、343 群青色、319 粉紅色描繪,金色的鏈條使用 314 黃橙色塗底色,注意保留最亮部的位置。

376

16 再利用 376 褐色,仔細加深鏈條的暗部,繪製出立體感。靠近水晶的部分最實,延伸出去的部分漸漸虛化。

上方的鏈條更加虛化,只需要畫出一個大概的輪廓即可。使用 314 黃橙色塗底色,並且稍微加深暗部即可。

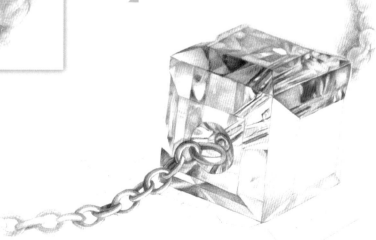

376

17 使用 376 褐色,為遠處的鏈條稍加一些陰影,增加鏈條的立體感。

396

靠近水晶的部分受到光線反射，把反射最強的部位留白處理，這樣更能呈現水晶的剔透感。

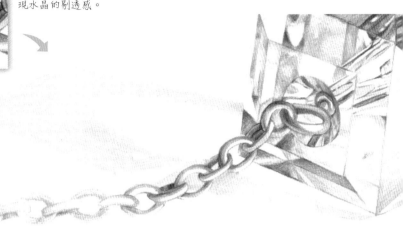

18 使用 396 灰色，為水晶加上留白的陰影，水晶陰影的邊界偏實，描繪時，要注意控制下筆力道。

陰影上的反光形狀明確，描繪時，可以分成幾個塊面，這樣操作起來比較清楚。

314　　　　319

347　　　　343

19 為水晶的陰影加上反光。使用 314 黃橙色、347 天藍色、319 粉紅色和 343 群青色分塊面描繪。

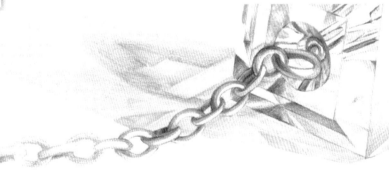

399

20 使用 399 黑色稍微加深暗部的陰影。描繪鏈條下方的陰影時，記得要把色鉛筆削尖。

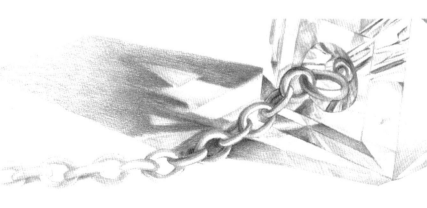

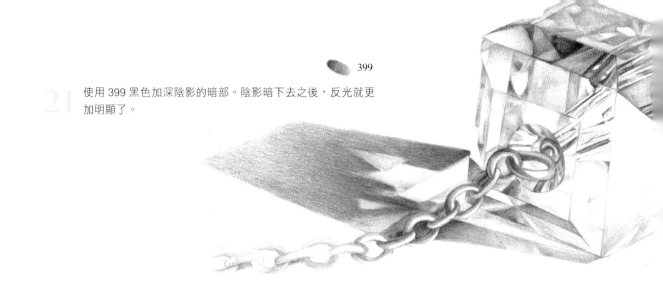

399

使用 399 黑色加深陰影的暗部。陰影暗下去之後，反光就更
加明顯了。

靠近水晶的部分因為光線反射的關
係，所以這部分最亮，以留白的方
式來處理。

309 319 347

使用 309 中黃色、319 粉紅色、347 天藍色，輕輕塗出水晶
前面的陰影，在邊界輕輕描繪一下。

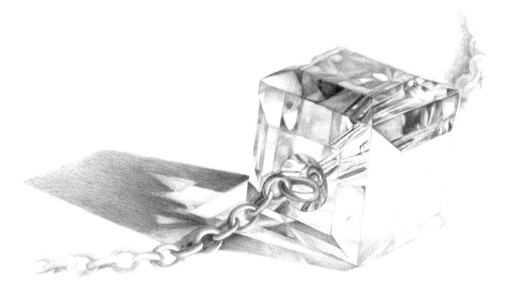

319 309 347

在前面的陰影上，使用 309 中黃色、319 粉紅色和 347 天藍
色添加環境色，這樣水晶會更加完整，更具有作品感。

✗【Notice】自學常見的錯誤

描繪透明物體時，大家都知道要在最亮部留白，但是有時仍然覺得透明度不夠。此時，你需要檢查畫面是否出現了以下兩個常見的問題。

◆ 常見問題

忽略反光和明暗交界線

透明物體除了有明顯的最亮部之外，還有較強的反光，有時反光強度甚至和最亮部一樣亮。此時，就需要減淡顏色，或直接留白來表現反光。同時透明物體還擁有明顯的明暗交界線，也需要用色鉛筆加強描繪。

陰影不留白

陰影中間的空白區域是表現透明質感的關鍵，上色時，一定要把這一點描繪出來。

實例分析

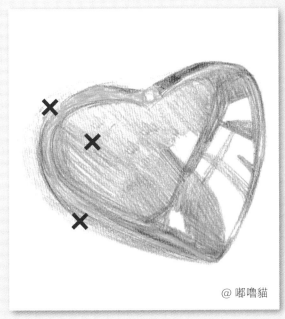

@ 嘟嚕貓

臨摹自《超人氣色鉛筆手繪練習本》

就整體而言，這顆心型水晶已經有了初步的透明感，最亮部繪製得比較好，但是透明度仍然不夠，仔細觀察後，發現有以下幾處可以改進。

Before → **After**

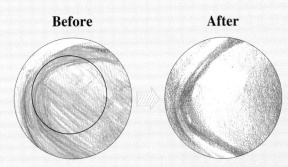

左上角的反光部分沒有表現出來，需要用橡皮擦輕輕減淡顏色，而水晶的稜面剛好是明暗交界線，畫得不夠明顯，需要把色鉛筆削尖後，加強描繪。

Before → **After**

水晶下方側面的部分也有反光。先用橡皮擦擦淡側面的顏色，再使用色鉛筆，強調出側稜處的明暗交界線。

Before → **After**

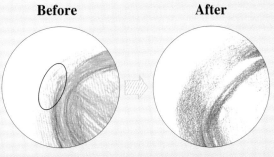

陰影中沒有留白，把可塑橡皮捏出一個小尖角，輕輕在陰影中，擦出橢圓形的留白。

6.2 從葉脈體會植物畫的訣竅

很多人反映，在描繪植物時，最難畫的不是花朵本身，而是形狀不同的葉片，而葉片最困難的，是那些交叉的葉脈。現在就以葉脈的畫法為突破點，學習如何畫出漂亮的植物圖片。

◆ 葉片形狀及葉脈分佈

葉片的形狀千變萬化，卻可以從葉脈中，找到規律並且分門別類。下面介紹的三種葉脈是生活中最常見，也是大家最常描繪的葉脈類型。仔細觀察之後就會發現，葉脈會根據葉片的彎曲及轉折發生變化，繪製葉片的線稿時，需要特別注意這一點。

弧形平行脈

弧形平行脈是指，葉片的中脈、側脈及細脈，皆是平行排列或接近平行。百合、鈴蘭和美人蕉的葉片都是屬於這種葉脈。

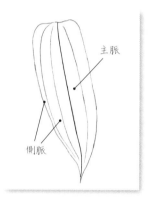

觀察不同角度葉片上的葉脈走向。

羽狀網脈

有一條明顯的主脈，側脈在主脈的兩側分佈，呈羽毛狀排列，稱為羽狀網脈。常畫的玫瑰、山茶和桃花都屬於這種葉脈。

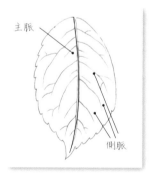

觀察不同角度葉片上的葉脈走向。

掌狀網脈

從主脈的基部同時衍生出多條與主脈相似的粗細側脈，再從它們的兩側延伸出側脈，這些葉脈交織成網狀。梧桐葉、楓葉和南瓜葉都是這種葉脈。

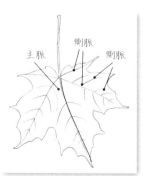

觀察不同角度葉片上的葉脈走向。

◆ 葉片上色

根據掌握到的葉片形狀及葉脈分佈知識，畫出具有代表性的葉片線稿，再開始練習為葉片上色吧！上色時，需要注意三點：筆觸的方向、葉脈之間的凹凸變化和葉片整體的明暗變化。表現葉脈的暗部時，不能一味用深色描繪，而是改用由深到淺的漸層色來表現，效果比較好。

百合葉

兩條葉脈之間微微突起，所以表現葉片的明暗關係時，也要根據葉脈之間的凹凸變化來展現葉片的明暗。

掃描二維條碼，觀看葉脈畫法的詳細步驟！

首先順著葉脈的生長方向為葉片上色。百合葉片的葉脈較長，塗色的筆觸也可以拉得比較長。塗底色時，就可以適當畫出明暗，再用較深的顏色加深葉脈暗部，讓葉脈之間形成自然變化的漸層色彩。最後再利用其他顏色，豐富葉片的顏色層次。

玫瑰葉

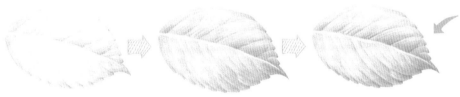
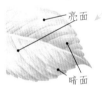

光
亮面
暗面

玫瑰的葉脈稍複雜一些，塗色時，同樣從葉脈開始，畫出大致的明暗關係，並且表現出葉片整體的明暗關係。然後用柔和的筆觸，把葉片的亮部塗完，再用較深的筆觸，加強葉片暗部，使每兩條葉脈之間形成自然的色彩漸層。最後把鉛筆削尖，加強葉片暗部的葉脈顏色。

要學會分析葉片整體的明暗，因為葉脈的深淺也會根據葉片整體明暗來變化。

梧桐葉

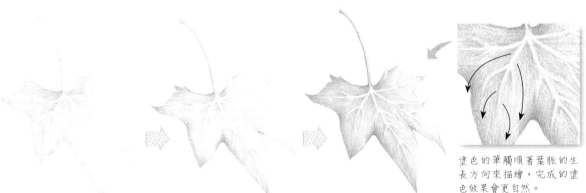

塗色的筆觸順著葉脈的生長方向來描繪，完成的塗色效果會更自然。

塗底色時，就要大致畫出葉片的明暗關係。梧桐葉的葉脈有些微突起，葉脈的形狀從一開始就要清楚留白不畫。加深葉片的明暗關係時，同樣要保持從葉脈開始往外，由深到淺的方式塗色。最後豐富葉片的層次時，順便在葉脈疊上一層顏色，別讓葉脈呈純白的留白形狀。

【Practice】繪製作品！

素雅鈴蘭

鈴蘭最顯著的特徵，就是大葉片和小花朵，我們在繪製大葉片時，要注意描繪出明暗變化以及細膩的葉脈。

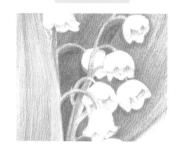

繪畫重點

深色葉片能強調出白色花朵，所以適當加深花朵與葉片交會的交界處，就能將白色花朵的輪廓襯托出來。

使用顏色

花：	396	307	370	
陰影：	399	397		
莖葉：	359	357	372	
	387	376		

- 輝柏 115858 = 紅輝

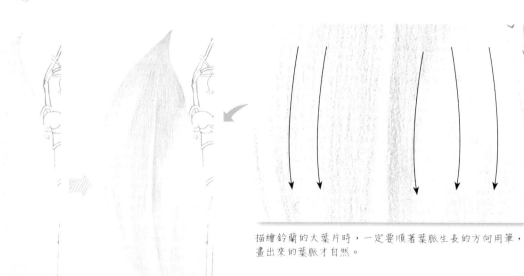

描繪鈴蘭的大葉片時，一定要順著葉脈生長的方向用筆，畫出來的葉脈才自然。

359

從鈴蘭葉片的基本明暗關係畫起，使用 359 翠綠色加深葉片暗部，注意均勻畫出漸層效果。

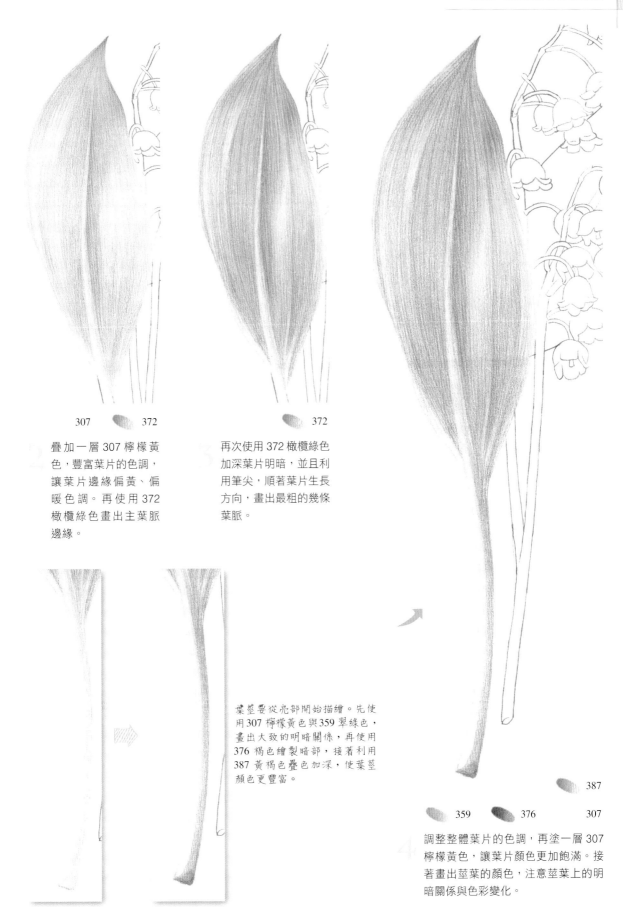

307　　　372

疊加一層 307 檸檬黃
色，豐富葉片的色調，
讓葉片邊緣偏黃、偏
暖色調。再使用 372
橄欖綠色畫出主葉脈
邊緣。

372

再次使用 372 橄欖綠色
加深葉片明暗，並且利
用筆尖，順著葉片生長
方向，畫出最粗的幾條
葉脈。

葉莖要從亮部開始描繪。先使
用 307 檸檬黃色與 359 翠綠色，
畫出大致的明暗關係，再使用
376 褐色繪製暗部，接著利用
387 黃褐色疊色加深，使葉莖
顏色更豐富。

387

359　　　376　　　307

調整整體葉片的色調，再塗一層 307
檸檬黃色，讓葉片顏色更加飽滿。接
著畫出莖葉的顏色，注意莖葉上的明
暗關係與色彩變化。

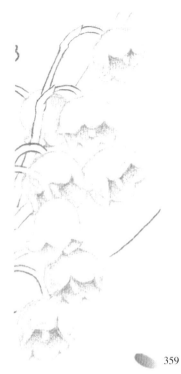

396

307

359

5 刻畫白色花朵時，下筆要輕。使用 396 灰色畫出花芯暗部，再稍加一些花朵皺褶的陰影，其他部位都留白。

6 為花朵輕柔塗上些許 307 檸檬黃色，讓花朵色調略微偏暖一點。

7 葉片的綠色會在白色的花朵上投映環境色，疊畫一層很淡的 359 翠綠色，就可以表現環境色的效果。

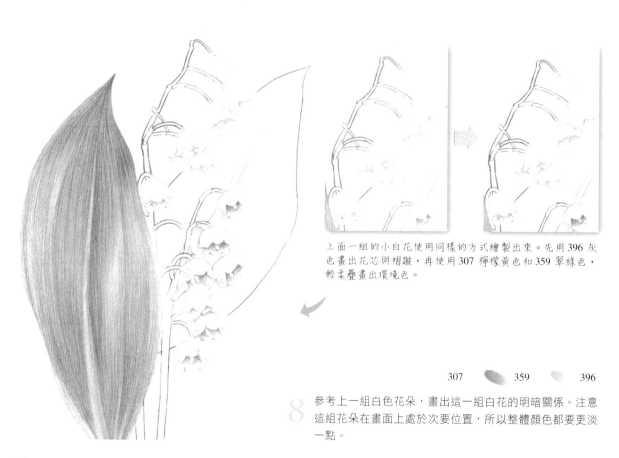

上面一組的小白花使用同樣的方式繪製出來。先用 396 灰色畫出花芯與褶皺，再使用 307 檸檬黃色和 359 翠綠色，輕柔疊畫出環境色。

307　　　359　　　396

8 參考上一組白色花朵，畫出這一組白花的明暗關係。注意這組花朵在畫面上處於次要位置，所以整體顏色都要更淡一點。

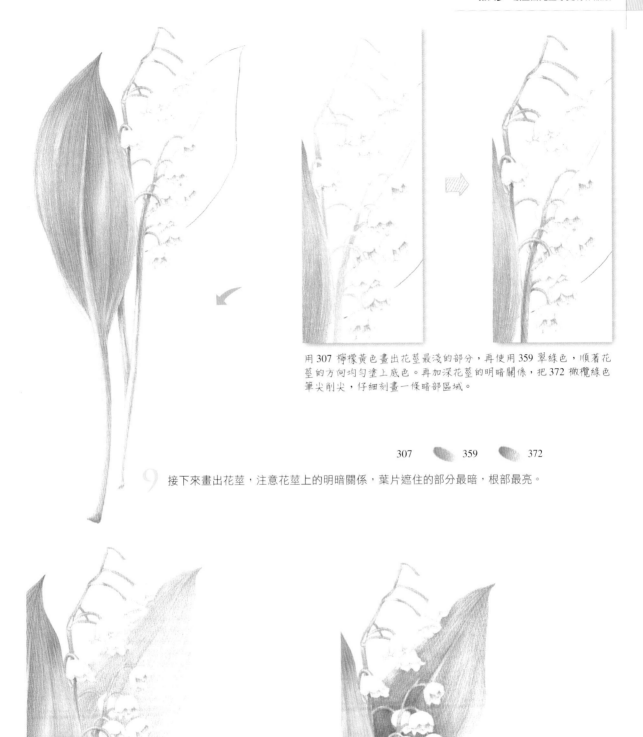

用 307 檸檬黃色畫出花莖最淺的部分，再使用 359 翠綠色，順著花莖的方向均勻塗上底色。再加深花莖的明暗關係，把 372 橄欖綠色筆尖削尖，仔細刻畫一條暗部區域。

307　　359　　372

9 接下來畫出花莖，注意花莖上的明暗關係，葉片遮住的部分最暗，根部最亮。

372

10 前後兩片葉片的主從關係明確。前面暖色調的葉片為主要葉片，以此為參考，後面葉片要偏冷色調，使用 372 橄欖綠色打底，順著葉脈方向塗出大致明暗。

357

11 為了使前後兩片葉片的主從關係更明顯，可以使用 357 藍綠色加深後面一片葉片的暗部，著重描繪前後兩片葉片交界處。

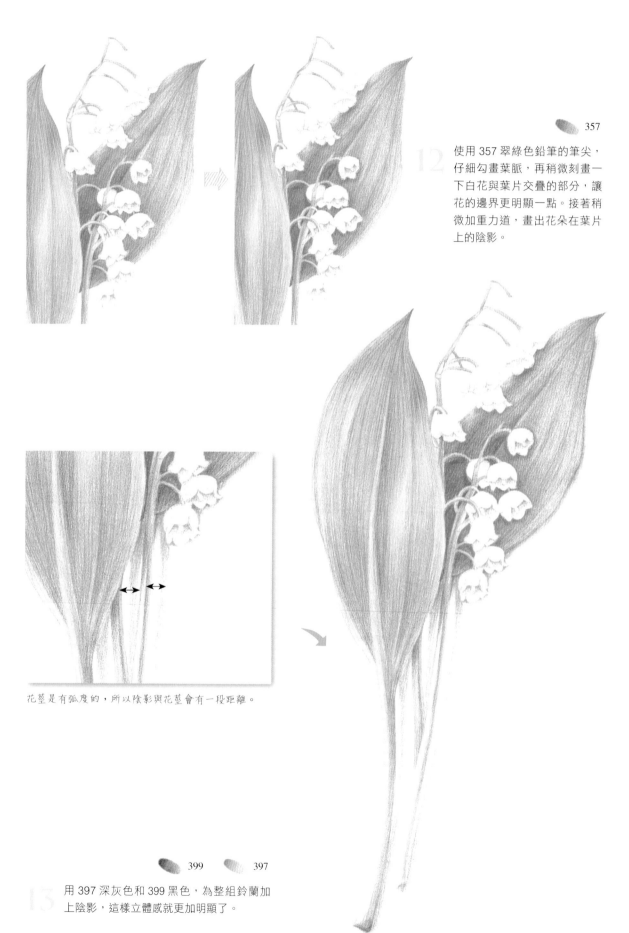

357

使用 357 翠綠色鉛筆的筆尖，仔細勾畫葉脈，再稍微刻畫一下白花與葉片交疊的部分，讓花的邊界更明顯一點。接著稍微加重力道，畫出花朵在葉片上的陰影。

花莖是有弧度的，所以陰影與花莖會有一段距離。

399 397

用 397 深灰色和 399 黑色，為整組鈴蘭加上陰影，這樣立體感就更加明顯了。

【Practice】繪製作品！

香檳玫瑰

美麗的香檳玫瑰花瓣層疊，繪製時只要分清層次感，就能表現出清楚分明的花瓣質感，葉片的葉脈也是增加精緻度的重點。

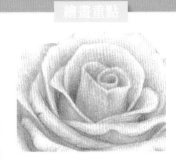

玫瑰花瓣層層疊疊，可以透過加深暗部來分清層次與加強立體感。注意花芯的顏色要比外層略深。

使用顏色

花：　339　　307　　330
　　316　　327
　　綠輝 9201-129　　綠輝 9201-124

莖葉：　376　　357　　359
　　307

• 輝柏 115858 = 紅輝

330

先使用 330 肉色，為香檳玫瑰輕輕塗上一層底色，注意用筆力道要均勻。

330

繼續使用 330 肉色，加深玫瑰花的花芯，分出明暗。要順著花瓣生長方向稍微加重用筆力道，均勻銜接即可。

330

仍然使用 330 肉色，加深玫瑰花外層花瓣，但是用筆力道要比畫花芯時輕一點，就能大致區分出花朵的明暗關係了。

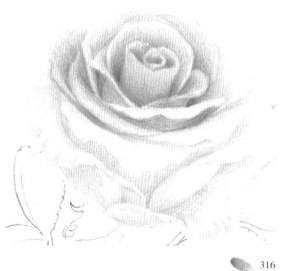

想更清楚瞭解花瓣分層的方法，就掃描右邊的二維條碼，觀看影片吧！

316

4 接著使用 316 紅橙色，加深花芯的明暗，分出每片花瓣的層次。

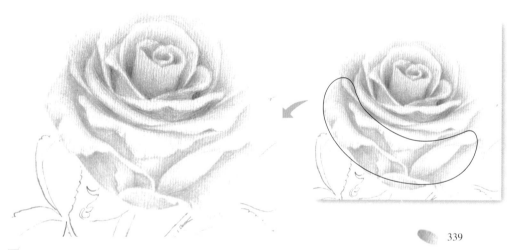

花朵暗部如圖所示，處於下方的位置，又層層包裹起來，所以要在這個範圍內塗上 339 粉紫色。

339

5 使用 339 粉紫色，以輕柔的筆觸，順著花瓣生長的方向，為玫瑰塗上一層暗色，與花芯的顏色分開。

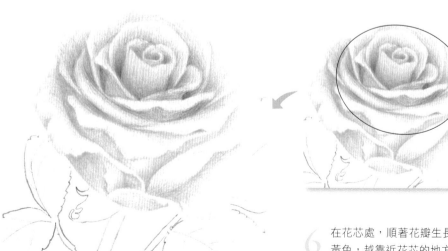

花芯部位如圖所示，在這個範圍內，疊加一些 307 檸檬黃色，會讓玫瑰顏色的層次更豐富。

307

6 在花芯處，順著花瓣生長的方向塗上一些 307 檸檬黃色，越靠近花芯的地方，用筆力道越重。

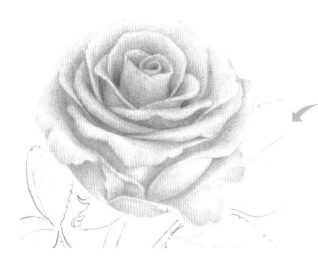

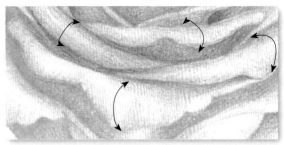

玫瑰花瓣的邊緣會有捲曲的弧度，凹進去的部分受光少，顏色深，突出來的部分受光多，顏色淺。

綠輝 9201-129

7 用綠輝的 9201-129 桃紅色來繪製花瓣，更能呈現香檳玫瑰粉嫩的顏色質感。

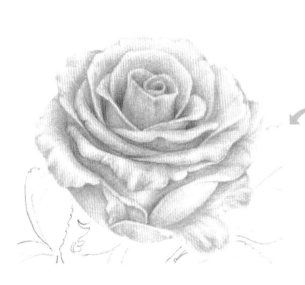

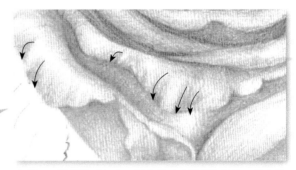

花瓣上的皺褶雖然細小，卻是展現花瓣精緻度的一個重要細節，所以描繪皺褶的時候，記得把筆削尖，順著花瓣生長方向仔細繪製。

綠輝 9201-124

8 繼續使用綠輝的 9201-129 曙紅色來繪製花瓣上的皺褶，這個細節部分要記得把筆削尖仔細描繪。

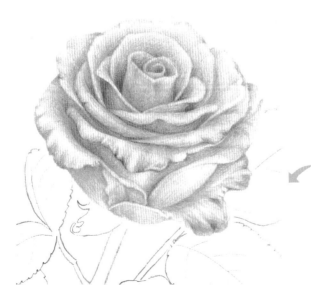

花瓣邊緣會有一些較深的皺褶，細心描繪這些皺褶，能使花瓣的質感更強烈，畫面也會更精緻。

327

9 使用 327 曙紅色，繪製花瓣邊緣最深的褶皺，注意要用削尖的筆尖描繪。

359

357

307

使用 359 翠綠色，為葉子上色。注意要順著葉脈的生長方向描繪，分出葉片的明暗關係，受光的部分可以先留白。

使用 357 藍綠色，加深葉片的明暗對比。適當描繪葉脈旁邊和葉片邊緣的部位，加強葉片的立體感。

為葉片均勻塗上一層 307 檸檬黃色，增強主要葉片的顏色飽滿度。

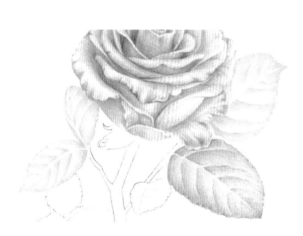

359

接著畫出左右兩邊的葉子，　這三片葉子都要使用 359 翠綠色打底，注意下筆力道要輕一些。

357

使用 357 藍綠色，加深三片葉片的暗部。注意兩片葉子緊鄰的地方要用筆尖描繪加深，避免糊在一起。與花瓣相連的部分也需要仔細描繪，表現出花朵在葉片上的淺淺陰影。

如左圖所示，①到④依序是幾組葉片的主從關係，主要的葉片仔細描繪，次要的葉片虛化處理。①需要仔細描繪，葉脈的質感和明暗關係都要細緻繪製出來。強度依序遞減，④只需要塗出大致的明暗關係就可以了。

359

處於下方的小葉片，使用 359 翠綠色，分出大致的明暗關係。

357

使用 357 藍綠色，輕輕加深暗部，注意色彩深度不可以超過之前的葉片。

位於最後方的這組葉片不用畫得太精細，葉片邊緣以虛化方式處理，畫出大致的明暗關係即可。由於這些是葉片的背面，葉脈不明顯，而且顏色更淺，描繪時需要與葉片正面區別開。

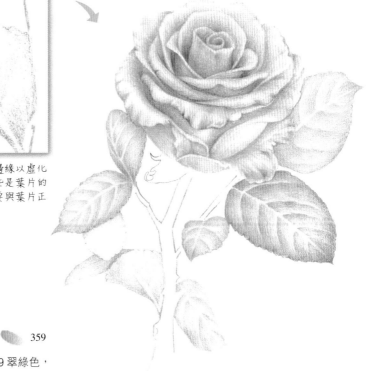

359

最後方這組是次要葉片，所以使用 359 翠綠色，畫出大致明暗關係即可。與主要葉片在顏色上形成深淺對比，並且在細節上表現出主從之分，讓畫面的空間關係更強烈。

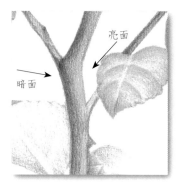

花莖也有亮面、暗面的分別，它的受光方向與花朵一致，上色時，記得區分這一點。

亮面

暗面

307 370 357 378

18 使用 370 黃綠色，畫出花萼的大致明暗，再利用 357 藍綠色，畫出花莖的明暗，接著用 378 赭石色，畫出花莖的斷口，再利用 307 檸檬黃色，均勻地為花莖增加暖色調，然後用 378 赭石色，描繪花莖的暗部。

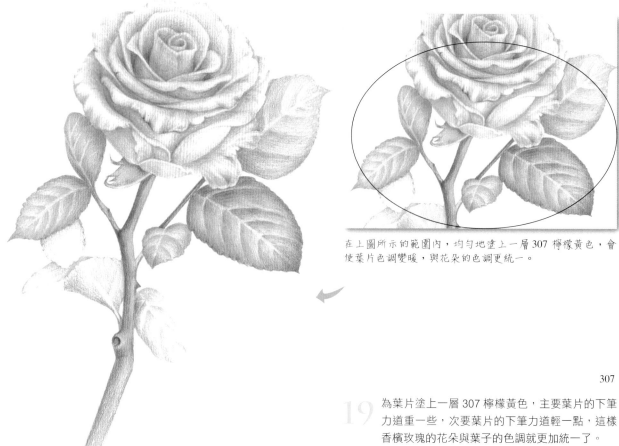

在上圖所示的範圍內，均勻地塗上一層 307 檸檬黃色，會使葉片色調變暖，與花朵的色調更統一。

307

19 為葉片塗上一層 307 檸檬黃色，主要葉片的下筆力道重一些，次要葉片的下筆力道輕一點，這樣香檳玫瑰的花朵與葉子的色調就更加統一了。

✕ 【Notice】自學常見的錯誤

描繪植物的葉片時，除了注意葉脈的畫法，還要考量到葉片之間的前後層次以及主從關係，把這些重點都交待清楚，畫出來的植物才會更加生動。

◆ 描繪葉片時要注意兩點

葉脈別這樣畫

直接用沒有深淺和粗細變化的實線，勾勒出葉脈的形狀，這樣畫面會很僵硬、呆板。

葉脈的形狀完全留白不畫，會讓葉脈顯得很不真實。

葉片的空間層次

當植物上的葉片較多時，要分清葉片在空間中的前後關係，靠前處於畫面中心的葉片，需要仔細描繪，將葉脈畫得更清楚，顏色更顯眼。而處於畫面後方的葉片要虛化處理，不需要畫出明顯細節，顏色也可以處理得偏灰偏淺一點。

實例分析

這株百合花的細節豐富，用色大膽明艷而且畫面乾淨，花束看起來充滿生氣。描繪葉片時，如果能加強細節和空間關係，將能大幅提升畫面的品質。

@ Rong

Before **After**

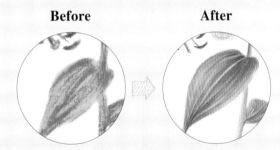

處於花朵下方的葉片要仔細描繪，但是這裡的葉脈表現得比較模糊。此時，必須削尖深綠色的色鉛筆，細心用筆尖加深葉脈的紋理感，直到刻畫出葉脈上一條條的紋理。

花朵上方的葉片相對次要，但是這裡的顏色及細節和下方的主體葉片一致。因此必須使用橡皮擦，輕輕減淡葉片的顏色，再使用色鉛筆稍微強調一下葉脈紋理。注意別畫得太精細，以免影響畫面空間效果。

6.3 簡單幾筆，就能畫出逼真的毛髮質感

描繪可愛的動物及部分毛茸茸的物體時，畫面成功與否的關鍵，取決於毛髮處理的好壞。從下筆的筆觸形狀、運筆的方向以及立體感的表現開始著手，一定能讓你輕鬆畫出逼真的毛髮質感。

◆ 表現毛髮的筆觸

描繪毛髮時，筆觸很關鍵，因為筆觸的長短和形狀決定了毛髮的特徵。下面列出三種常見的毛髮質感，看看這些都是用何種筆觸完成。

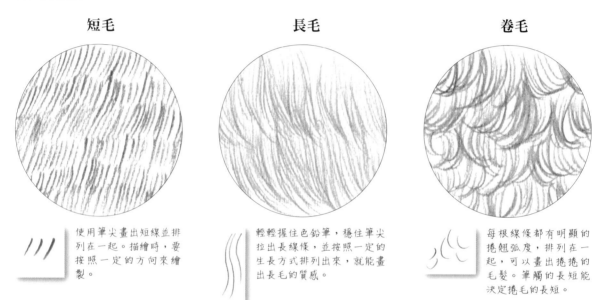

短毛

使用筆尖畫出短線並排列在一起。描繪時，要按照一定的方向來繪製。

長毛

輕輕握住色鉛筆，穩住筆尖拉出長線條，並按照一定的生長方式排列出來，就能畫出長毛的質感。

卷毛

每根線條都有明顯的捲翹弧度，排列在一起，可以畫出捲捲的毛髮。筆觸的長短能決定捲毛的長短。

◆ 筆觸的方向

描繪一個物體時，筆觸要順著毛髮的生長方向來繪製。例如下圖的毛球絨毛是從中心往四周擴散，所以筆觸的方向要從毛球中心往四周塗畫。

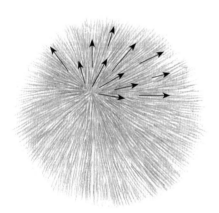

◆ 別忽視立體感的表現

在表現毛髮的質感和生長方向時，別忘記畫出物體的明暗，以此表現立體感。亮面的毛髮輕柔塗色，灰面稍微加重塗色力道，暗部透過加重力道和多次疊色的方式描繪出來。

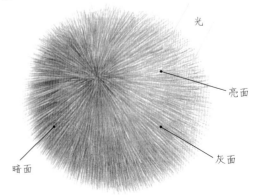

光

亮面

灰面

暗面

【Practice】繪製作品！

布偶貓

畫一隻可愛的布偶貓吧！使用細膩的筆觸，描繪一根根毛髮，加強明暗關係。
這樣一隻栩栩如生的貓咪就躍然紙上了。

布偶貓的毛髮細膩柔軟，繪製時
要用筆尖細心勾勒分層，才會有
毛髮蓬鬆的質感。

使用顏色

眼珠：		347		353		370
		376		351		321
		399				
鼻嘴：		399		387		392
		319		326		
毛：		399		376		319
		392		387		309
背景：		347				

• 輝柏 115858 = 紅輝

347　399

使用 347 天藍色，均勻塗出貓咪眼球的底色，保留
最亮部的位置，再使用 399 黑色，畫出貓咪的眼瞼，
眼珠正上方的顏色稍深一些。

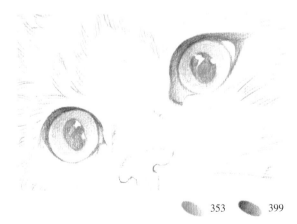

353　399

使用 353 藏青色，加深眼珠的暗部，初步呈現出貓
咪眼珠的明暗關係，再使用 399 黑色加深眼瞼暗部，
以呈現眼珠的立體感。

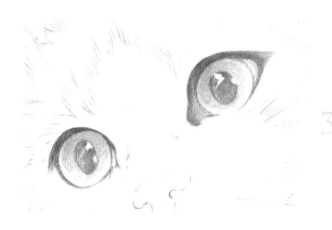

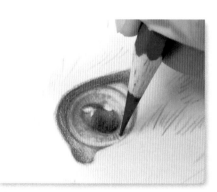

321　376　370

使用 321 大紅色，為貓咪的眼角疊色，接著使用 376 褐色，稍加深眼角，再以 370 黃綠色，輕輕塗抹在瞳孔周圍，豐富眼珠的色調。

貓咪的眼珠有細小的紋路，繪製時，記得把筆削尖，立起描繪，才能使眼珠的細節更豐富。

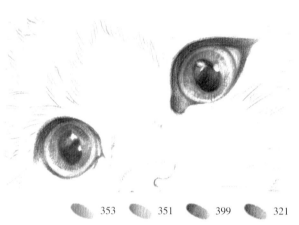

353　351　399　321

為了讓貓咪的眼珠更加立體透亮，需要使用 353 藏青色加深眼珠的暗部，用 351 深藍色，描繪出眼珠紋路，再使用 399 黑色加深眼瞼，最後用 321 大紅色塗抹眼角，讓 眼睛更立體色調更豐富。

319

選擇 319 粉紅色，塗抹貓咪的粉嫩鼻頭與唇瓣。注意塗抹時，要製造均勻的漸層效果，表現出貓咪嘴唇的厚度。

326

使用 326 深紅色加深鼻頭的明暗關係，勾勒出鼻頭的紋路，唇縫處也要適當加深。

392　387

繼續使用 392 熟褐色，加深貓咪的鼻孔暗部。鼻孔轉折的部位，利用筆尖描繪，可以讓鼻頭更立體。嘴唇部分使用 387 黃褐色，沿著唇縫稍加描繪，並且均勻畫出漸層。

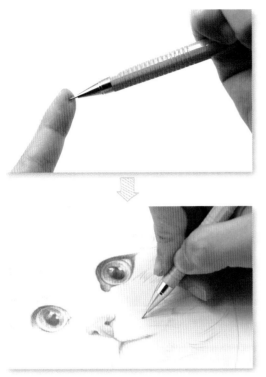

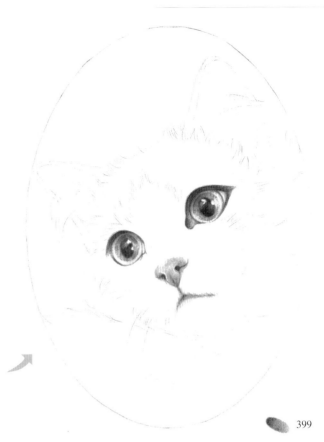

使用手指，將自動鉛筆的鉛芯按回去，利用金屬筆頭，
沿著貓咪鬍鬚的位置用力勾畫，畫出來的筆觸會凹陷
下去，塗色時，塗不到這些部位，自然把鬍鬚留白了。

399

8 使用 399 黑色，在貓咪鼻孔最暗的部分輕輕描繪，
再用自動鉛筆的筆頭，刮出貓咪鬍鬚的留白。

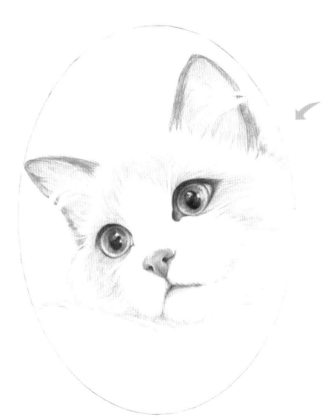

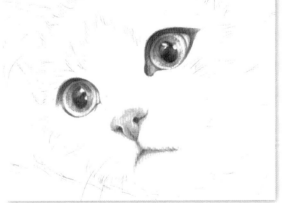

貓咪臉上的毛髮分了區塊，繪製時，可以分區塊，順著毛
髮的生長方向來描繪。繪製毛髮時，一定要記得隨時削尖
筆尖，才能勾出一根一根細細的茸毛。

376 309

9 使用 376 褐色，順著毛髮的生長方向勾出貓咪臉上
主要的深色毛髮，接著畫出耳朵大致的明暗關係，
再用 309 中黃色輕掃臉頰部分。

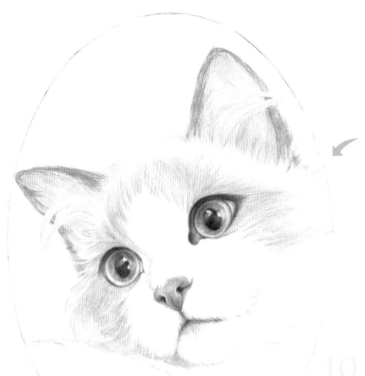

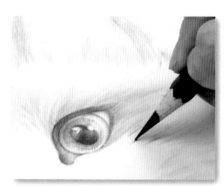

主要的毛髮區域一定要用削尖的筆尖來描繪，下筆時，要用輕挑的方法，畫出一根一根的毛髮。

319

使用 319 粉紅色，在最深的毛髮上，疊畫一層，豐富毛髮的色調，讓貓咪看起來更粉嫩。

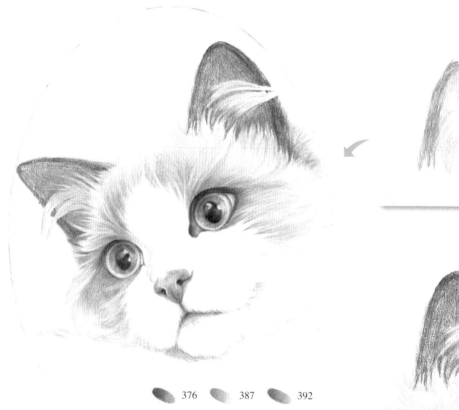

376　387　392

使用 392 熟褐色和 376 褐色，加深耳朵的明暗，再用 376 褐色，細緻加深眼睛周圍的毛髮。接著使用 387 黃褐色，從貓咪的眼周向外塗色，豐富毛髮的色調。

貓咪耳朵裡面會透出紅色，因此使用 376 褐色疊加上去，就能呈現貓咪耳朵的肉感，注意要用筆尖挑出耳朵裡的留白。

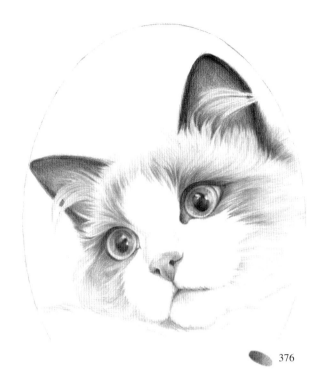

想更清楚瞭解貓咪毛髮的畫法，請掃描二維條碼，觀看影片吧！

VIDEO 掃一掃

如左圖所示，加深此範圍內的毛髮，把鉛筆筆尖削尖，控制下筆輕重，畫出層次感。

376

繼續使用 376 褐色，加深貓咪眼睛周圍的毛髮，利用筆尖描繪時，注意將毛髮分組，這樣畫出來的毛髮會更有層次感。

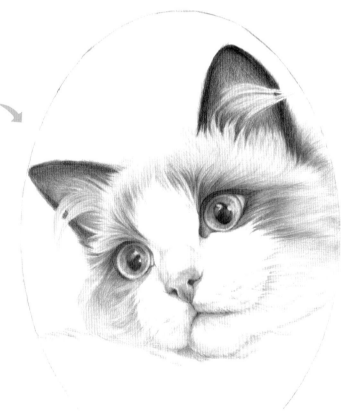

貓咪的鬍鬚從毛髮根部生長出來，而長鬍子的部分有明顯的層次感，這個部分要用筆尖描繪出來。

319 387 376

13 使用 387 黃褐色，描繪出貓咪的鬍鬚，再用 319 粉紅色，在嘴唇上半部分的毛髮塗上一層淺淺的粉色，貓咪下巴的轉折，使用 376 褐色淺淺繪製，再加上一些 387 黃褐色，豐富毛髮的顏色。

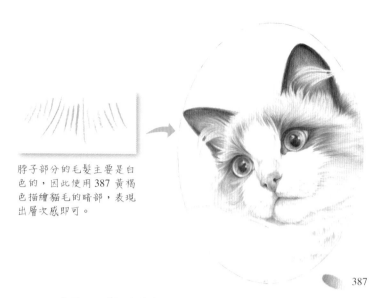

脖子部分的毛髮主要是白色的，因此使用 387 黃褐色描繪貓毛的暗部，表現出層次感即可。

387

14 使用 387 黃褐色畫出脖子位置的短毛，繪製時控制下筆力道，畫出毛髮的層次感。

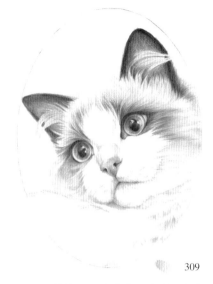

309

15 使用 309 中黃色，在脖子部位淺塗一層，豐富毛髮的顏色。

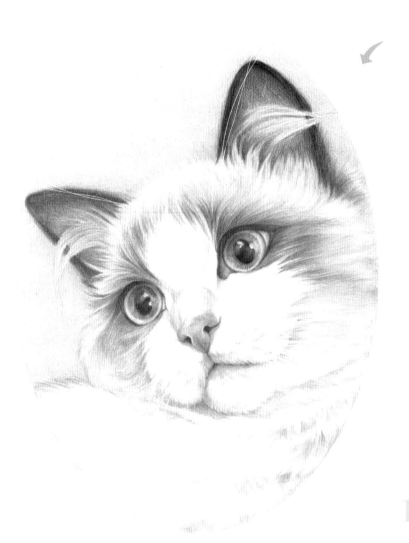

平塗背景色時，要注意用筆尖細緻勾畫貓咪頭頂的毛髮，製造出毛茸茸的質感。

347

16 最後選擇 347 天藍色，用平塗的方式畫出貓咪的背景色。

【Practice】繪製作品！

銀胸絲冠鳥

發現一隻美麗的銀胸絲冠觀鳥，一起用豐富的顏色，透過整齊有序的筆觸塗色，畫出羽毛的層次和小鳥的立體感吧！

翅膀的羽毛色彩最豔麗，層次也最豐富，所以塗色時，要一層一層仔細塗畫，注意色塊之間的銜接和漸層。

使用顏色

眼嘴：		309		316		314		354		399		353
頭胸：		339		343		347		399		380		
背：		316		337		339		314		343		
翅尾：		343		345		399		316		344		
爪子和樹枝：		347		380		396		387		378		309

- 輝柏 115858 = 紅輝

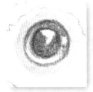 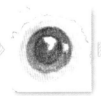 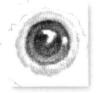 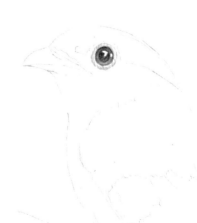

使用 399 黑色塗眼珠，再用 309 中黃色畫出眼圈。

使用 314 黃橙色疊加眼珠，豐富眼珠的色調。

使用 314 黃橙色描繪眼圈暗部，用 399 黑色加深眼珠。

309
314
399

1 使用 309 中黃色、314 黃橙色和 399 黑色，描繪銀胸絲冠鳥的眼睛，最亮部的位置採用留白的方式處理。

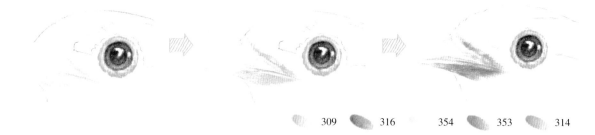

| 309 | 316 | 354 | 353 | 314 |

使用 354 淺藍色和 353 藏青色畫出喙部的明暗,利用 309 中黃色畫出喙部周圍的短毛,再用 314 黃橙色適當加深,最後用 316 紅橙色繪製暗部。

喙部周圍的羽毛也是按照羽毛生長方向來描繪。繪製時,要時刻記得順著羽毛生長方向用筆。

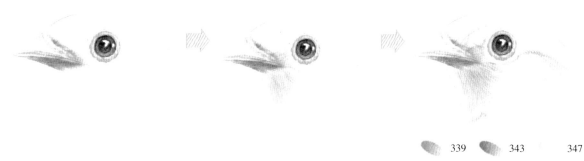

| 339 | 343 | 347 |

使用 347 天藍色為鳥的頭部畫底色,用淺淺的短線勾畫出頭部的羽毛。再用 343 群青色加深鳥喙下方的暗部,接著選擇 339 粉紫色,以疊加的方法強調頭部羽毛的暗部。

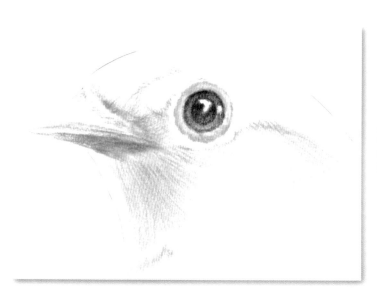

鳥的頭部羽毛較短而且細密,描繪時,要用筆尖仔細勾勒。下巴的位置處於暗部,所以用 343 群青色加深藍色部分,再用 339 粉紫色細緻描繪,加強層次感,同時降低下巴顏色的飽和度。

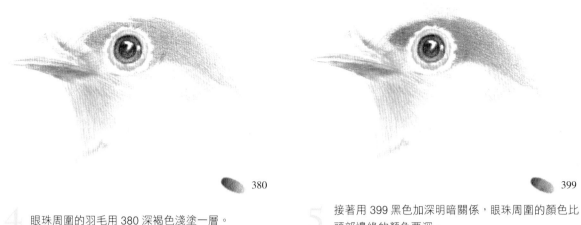

380

4 眼珠周圍的羽毛用 380 深褐色淺塗一層。

399

5 接著用 399 黑色加深明暗關係，眼珠周圍的顏色比頭部邊緣的顏色要深。

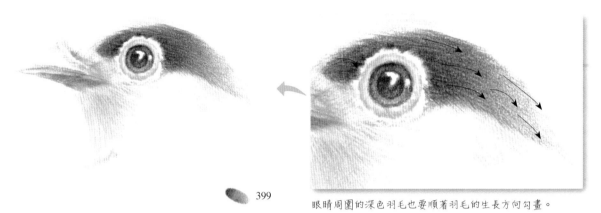

399

6 用 399 黑色繼續加深眼周的明暗關係，讓眼珠周圍的部分變暗，能使頭部的立體感更明顯。

眼睛周圍的深色羽毛也要順著羽毛的生長方向勾畫。

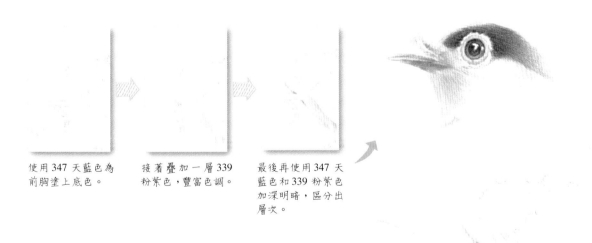

使用 347 天藍色為前胸塗上底色。

接著疊加一層 339 粉紫色，豐富色調。

最後再使用 347 天藍色和 339 粉紫色加深明暗，區分出層次。

347 339

7 使用 347 天藍色和 339 粉紫色畫出前胸的羽毛，脖子與頭部交界的羽毛稍微加深，以便於區分羽毛的層次。

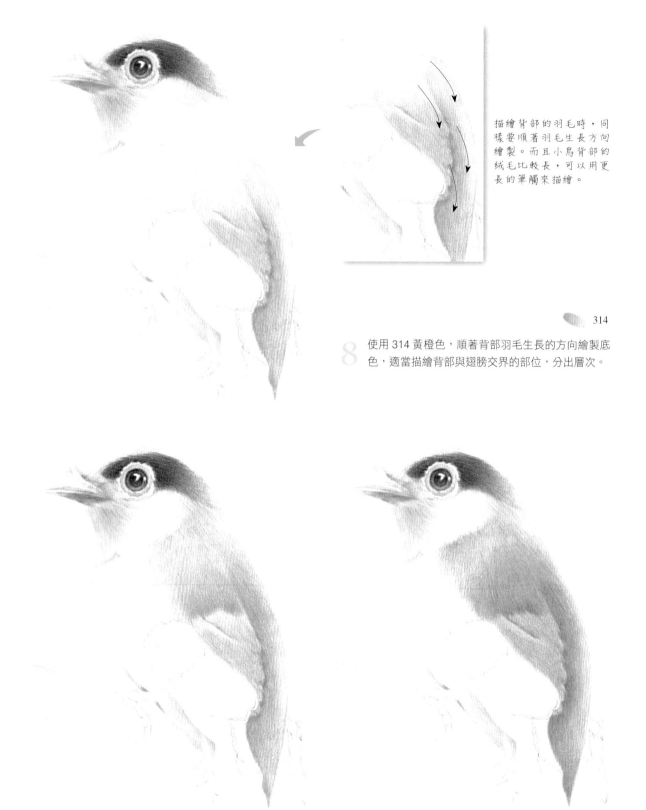

描繪背部的羽毛時，同樣要順著羽毛生長方向繪製。而且小鳥背部的絨毛比較長，可以用更長的筆觸來描繪。

314

8 使用 314 黃橙色，順著背部羽毛生長的方向繪製底色，適當描繪背部與翅膀交界的部位，分出層次。

343　314　316　399

9 在 314 黃橙色的基礎上，疊加 316 紅橙色，加深羽毛的明暗關係，再疊加 339 黑色，畫出肩頸部與背部深色區域的漸層，最後用 343 群青色繪製肩部。

316　343　339

10 分別用 316 紅橙色和 339 粉紫色加深背部的明暗，再用 343 群青色加深肩部。

345

11 翅膀的羽毛用 345 湖藍色
大致塗上底色。描繪時，
要繪製出翅尖的羽毛。

343

12 使用 343 群青色，加深翅
膀的明暗，羽毛的縫隙處
稍微用力描繪。

343　　399

13 使用 343 群青色和 399 黑
色，繼續加深翅膀的明暗
對比。

用筆尖畫出明顯的筆觸感，以表現
羽毛層層疊疊覆蓋的質感。

343　　399

14 用 343 群青色和 399 黑色描繪肩部與翅膀交界的部
位，注意畫出覆蓋在翅膀上的肩部茸毛感。

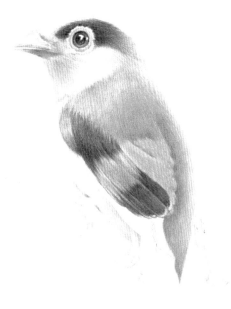

399

15 翅膀下半部分先用 399 黑
色塗一層底色。

343　　314　　399

16 使用 343 群青色增加顏色
變化，再用 314 黃橙色畫
出露出的外側翅膀，並用
399 黑色加深翅膀暗部。

345　　316

17 內側和外側的翅尖都用
316 紅橙色與 345 湖藍色
繪製，羽毛的尖端部分稍
微保留一點白邊。

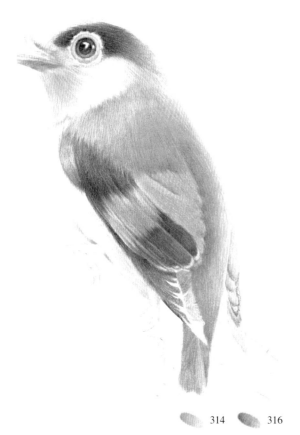

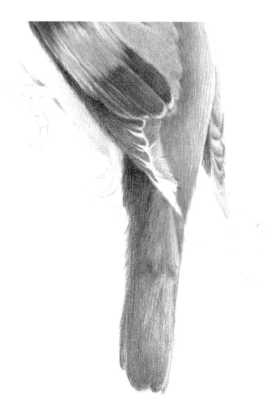

翅膀是整個畫面中比較重要的部分,所以在繪製時,翅膀要畫得實一點。而位於下方的尾羽則要虛化處理,兩者有虛實對比,鳥的立體感才更強。

18 分組描繪尾部的羽毛。先用 314 黃橙色和 316 紅橙色,繪製出尾部羽毛的一部分。

19 再用 345 天藍色、343 群青色和 399 黑色,輕柔畫出剩餘的尾部羽毛。

 343 399

20 使用 399 黑色加深翅膀下方的位置,再用 343 群青色稍微加深尾羽。

加深翅膀在尾羽上
的陰影時，要順著
翅膀的外輪廓形狀
加深。

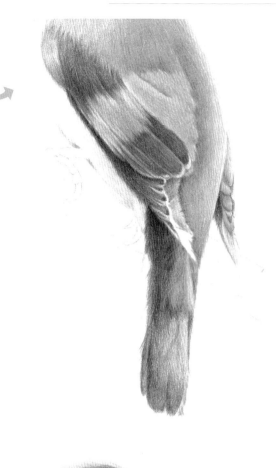

 399

再次使用 399 黑色加強尾羽，把羽毛底端的片
狀細節描繪得細緻一點，讓尾羽的質感更自然。

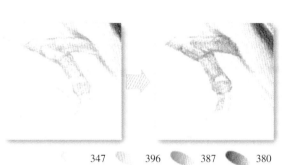

347　396　387　380

使用 387 黃褐色和 380 深褐色，畫出爪子的大
致明暗，再用 347 天藍色和 396 灰色，畫出指
甲的明暗，注意爪子要虛化處理。

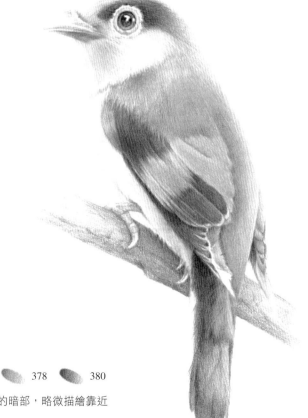

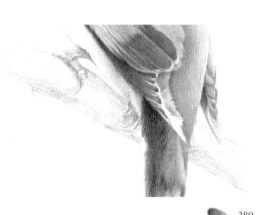

380

使用 380 深褐色，為木頭塗底色。塗底色時，
要畫出基本的明暗轉折。

378　380

使用 378 赭石色和 380 深褐色，稍微加深木頭的暗部，略微描繪靠近
鳥的身體部分，以增強立體感。

✕【Notice】自學常見的錯誤

描繪小動物和毛茸茸的小物件時，應該從整體的明暗關係出發，把塗色的筆觸轉換為表現毛髮的筆觸，這樣畫出來的物體既有立體感又不乏毛茸質感。下面整理了三個初學者常發生的問題，繪畫時，請盡量避免。

◆ 常見問題

毛髮雜亂

除了一些比較特殊的毛髮質感，動物和多數物體的毛髮都有規律可循，所以應該遵循毛髮的生長規律來下筆。

毛髮的顏色轉換不自然

有些毛髮的顏色並不是單一的，當毛髮呈現多種顏色轉換時，可以把這塊毛髮想像成一片漸層色，只是要改用畫毛髮的筆觸來塗色。注意兩種顏色的筆觸之間要自然轉換。

缺乏明暗關係

描繪毛髮的同時，也要記得表現出明暗關係。塗色時，可以控制下筆的力道和疊色的層數，畫出深淺不一的毛髮，藉此表現物體的光影變化。

實例分析

這隻金吉拉圓滾滾的非常可愛，貓咪的體型特徵掌握準確，毛髮蓬鬆的感覺也表現得很突出，但是整體畫面顯得比較平淡，沒有太大的明暗變化，讓毛髮轉換自然一點，畫面效果會更好。

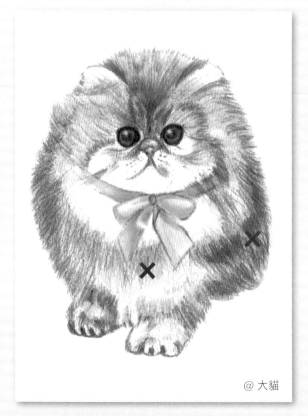

@ 大貓

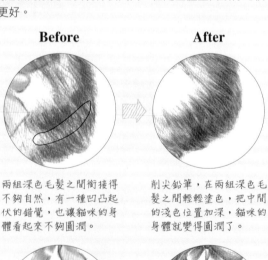

Before → **After**

兩組深色毛髮之間銜接得不夠自然，有一種凹凸起伏的錯覺，也讓貓咪的身體看起來不夠圓潤。

削尖鉛筆，在兩組深色毛髮之間輕輕塗色，把中間的淺色位置加深，貓咪的身體就變得圓潤了。

貓咪肚子中間圓鼓鼓的位置是亮部，但是這裡的毛色和其他部分的對比沒有太大的明暗變化。

用橡皮擦減淡這個部分的毛髮顏色，並用偏淺色調的色鉛筆，輕輕強調毛髮的質感。

6.4 變化中求統一，花紋再多也不怕

描繪帶花紋的物體時，常常被複雜的花紋誤導，畫不出體感。這是因為我們在描繪物體時，會不自覺地把花紋和物體分離，單獨描繪花紋的形狀和顏色，因而忽略花紋本身也會隨著物體的明暗關係變深或變淺。

◆ 花紋要隨著物體明暗產生變化

我們在描繪物體的花紋時，不能脫離物體單獨去看。花紋本身是平面印在物體上的，所以花紋的明暗也會隨著物體的明暗一起變化。

花紋也有明暗變化

圖案在受到光線照射後，會產生受光部和背光部。受光部分的顏色淺，背光部分的顏色會變深。

花紋的明暗會隨著物體明暗產生變化

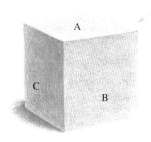

掃一掃

立方體受光後，分為亮面、灰面和暗面。表面的條紋也會跟著產生明暗變化。A 為亮面，條紋顏色最淺；B 為灰面，條紋顏色稍深；C 面為暗面，條紋的顏色最深。

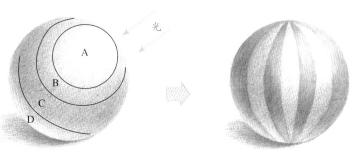

左圖的球形受光線照射後，大致分為 A 亮面、B 灰面、C 暗面和 D 反光。表面的條紋紋理則是 A、D 兩個區域最淺，B 區稍深，C 區最深。

想更清楚瞭解繪製花紋明暗變化的方法，就掃描二維條碼，觀看教學影片吧！

【Practice】繪製作品！

復古小茶杯

這是一組復古的小茶杯，白色杯身上印著清新花紋，隨著杯身起伏而改變的
明暗關係是描繪的重點。

茶杯受光線照射影響，會產生明
暗變化，茶杯上的花紋也會隨著
杯身的明暗變化而變深或變淺。

使用顏色

杯碟：	395	396	347	309	378					
花紋：	330	359	309	370	372	392				
	316									
紅茶：	314	316								
陰影：	397	399								

• 輝柏 115858 = 紅輝

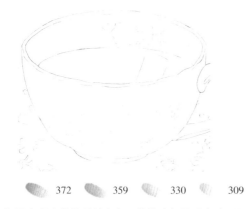

372　359　330　309

為了方便之後為花紋上色，描繪畫杯子明暗時，可
以先用 309 中黃色、330 肉色、359 翠綠色和 372
橄欖綠色，畫出花紋的輪廓。注意下筆時，力道控
制在能看清輪廓即可。

395

使用 395 淺灰色，在茶杯加上明暗關係。注意茶
杯上的起伏也有明暗變化，但是杯子屬於白瓷質
地，所以明暗變化的底色不宜過深。

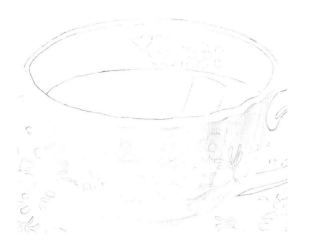

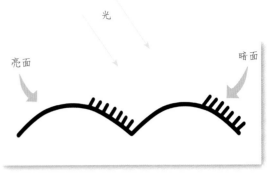

杯子的明暗起伏可以想像成波浪形的面,受到光線照射的部分是亮面,背光的地方是暗面。

347

使用 347 天藍色加深杯子的明暗變化,藍色系的明暗變化能呈現出陶瓷物體的純淨感,背光的縫隙要稍用力塗一下,畫出起伏轉折的感覺。

杯子的金邊可以用 309 中黃色塗底色,注意下筆時,要根據杯壁的起伏畫出金邊的粗細變化。利用 378 赭石色畫出金邊的暗部,保留一些縫隙當作最亮部。使用 309 中黃色、330 肉色和 359 翠綠色,輕輕勾畫杯口的花紋,接著使用 395 淺灰色,畫出杯口的明暗變化。最後用 347 天藍色輕輕加深漸層。

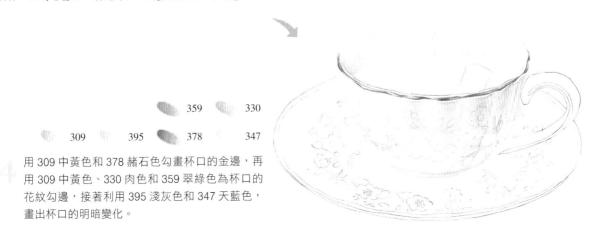

用 309 中黃色和 378 赭石色勾畫杯口的金邊,再用 309 中黃色、330 肉色和 359 翠綠色為杯口的花紋勾邊,接著利用 395 淺灰色和 347 天藍色,畫出杯口的明暗變化。

359 330

309 395 378 347

杯子的把手部分用395淺灰色分出
大致明暗。把手的上半部是受光面，
不用過度描繪，靠近杯子的部分被
杯身擋住光線，顏色更深。

再用347天藍色加深明暗對比，
暗部位置仔細描繪，金邊的位置
可以留白。

接著削尖309中黃色鉛筆的筆尖，
細致勾出金邊底色。

再使用378赭石色，在
底色的基礎上，用筆尖
描繪出明暗變化。

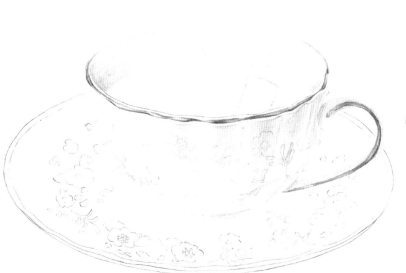

| 347 | 395 | 309 | 378 |

5 使用309中黃色、347天藍色、378赭石色和395淺灰色，分層繪製出杯子的把手，注意把手的受光面亮，背光面暗，
細心畫出明暗關係的變化。

| 372 | 359 | 330 | 309 | 395 |

6 在描繪碟子的明暗關係之前，同樣先用309中黃色、
330肉色、359翠綠色和372橄欖綠色勾出花紋輪廓。

7 使用395淺灰色，畫出碟子上的明暗變化。碟子上
稍有起伏的部位輕輕用筆描繪，畫出大致變化即可。

347　　396

使用 396 灰色，稍微加深杯碟的暗部，再用 347 天藍色，沿著明暗變化輕輕描繪。杯碟受光部分用筆尖稍微塗上一些 347 天藍色，注意不可過深。

杯碟受光部分的明暗關係弱，不必畫得太深，表現出本身的轉折輪廓即可。

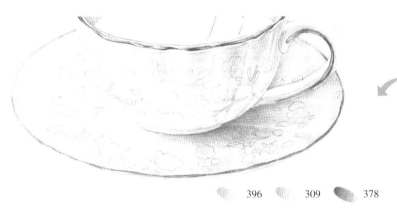

396　　309　　378

使用 396 灰色為杯子畫上陰影，靠近杯子底部的陰影深一點，逐漸向外延伸，白色物體的陰影不必過度描繪。再用 309 中黃色為盤子的金邊塗底色，畫出粗細變化，並且使用 378 赭石色加深暗部。

這個地方處於暗部，但是它屬於遠處虛化部位，所以顏色不可畫得過深，淺一點的底色反而可以強調杯碟背面的轉折，突顯杯子的立體感。

使用 314 黃橙色，先淺淺畫出紅茶的底色，紅茶上的反光部位要留白處理。

繼續用 314 黃橙色加深茶水的暗部，利用細膩的筆觸，畫出柔和的明暗變化。

最後用 316 紅橙色繼續加深茶水顏色，順便繪製出最亮部的漸層，以免過於搶眼。

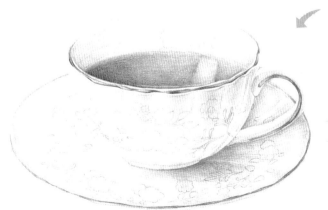

314　　316

使用 314 黃橙色和 316 紅橙色，畫出紅茶的顏色，保留最亮部的位置。

330　　359

使用 330 肉色和 359 翠綠色，描繪杯身暗部的花朵，接著再用這兩種顏色，加深花紋的明暗關係，注意花紋的明暗和杯壁的明暗關係是一致的。

亮　　　灰　　　暗

如左圖所示，花朵有亮、灰、暗三種不同的顏色層次，而且花芯也會隨著明暗變化而逐漸變深。

亮　　　灰　　　暗

葉子也有亮、灰、暗三種不同的顏色層次，並且隨著暗部加深顏色而變深。

330

372　　309　　370

使用 309 中黃色、330 肉色、370 黃綠色和 372 橄欖綠色，輕輕平塗出灰部花紋的底色，用筆的力道應比描繪暗部底色時輕。

330

372　　309　　370

繼續使用上一步的顏色加深花紋，要隨杯身的明暗和起伏，稍微加深處於暗部平緩的轉折。

316　　392

使用 316 紅橙色，為黃色小花畫上花芯，再用 392 熟褐色，為肉色花朵加上花芯。要注意花芯也會隨著光影的明暗變化而有深淺差異。

杯子受光部分的顏色比較淺，明暗關係比偏弱，因此印在杯身上的花紋顏色也要比灰部和暗部淺。

359　　330　　309　　372

使用 309 中黃色、330 肉色、359 翠綠色和 372 橄欖綠色，輕輕畫出杯身亮面的花紋。

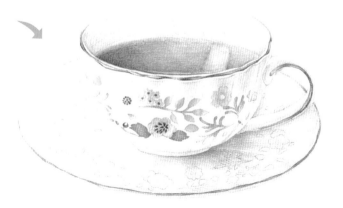

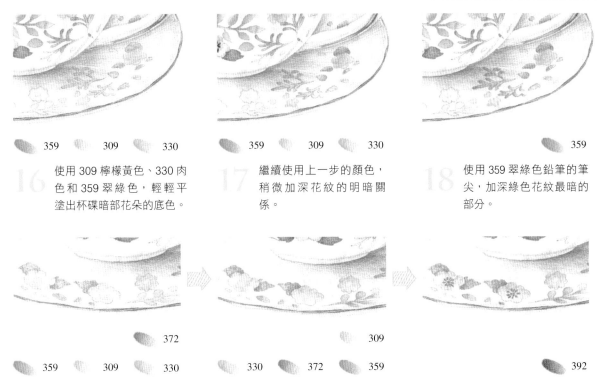

359　309　330

使用 309 檸檬黃色、330 肉色和 359 翠綠色,輕輕平塗出杯碟暗部花朵的底色。

359　309　330

繼續使用上一步的顏色,稍微加深花紋的明暗關係。

359

使用 359 翠綠色鉛筆的筆尖,加深綠色花紋最暗的部分。

372

359　309　330

309

330　372　359

392

杯碟灰部的花紋使用 309 中黃色、330 肉色、359 翠綠色和 372 橄欖綠色平塗出底色,再繼續使用這幾種顏色,隨著杯碟的明暗起伏,分別加深花朵和葉子的暗部,最後使用 392 熟褐色,輕輕塗出花芯的細節。

如右圖所示,編號①到③分別是暗部、灰部和亮部。上色的時候,要注意控制下筆力道,區分明暗關係。

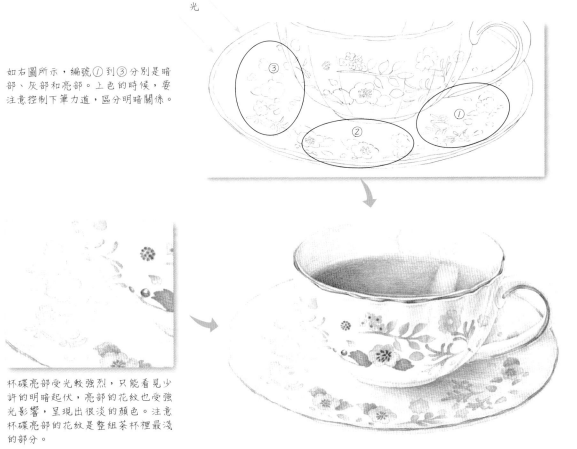

杯碟亮部受光較強烈,只能看見少許的明暗起伏,亮部的花紋也受強光影響,呈現出很淡的顏色。注意杯碟亮部的花紋是整組茶杯裡最淺的部分。

實　　　虛

清晰的花朵邊界分明，花芯細緻可辨，虛化的花朵邊界模糊，花芯變成一個概略的色塊。

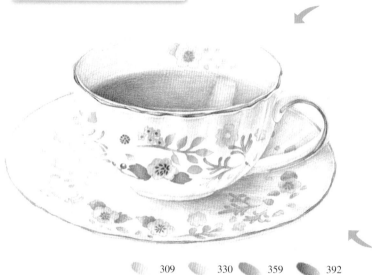

309　　330　　359　　392

20 使用 309 中黃色、330 肉色、359 翠綠色和 392 熟褐色，輕柔畫出杯口虛化的花紋。

杯口的花紋處於次要部分，要採取虛化處理。使用 309 中黃色、330 肉色和 359 翠綠色，輕柔塗出虛化的效果，再用 392 熟褐色描繪花芯，形成一個模糊色塊。

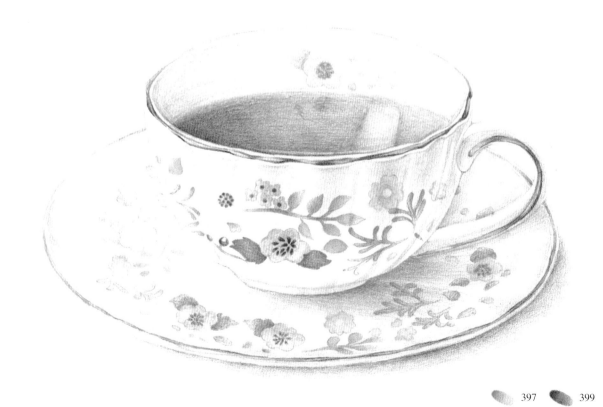

397　　399

21 最後用 397 深灰色為杯碟畫出漸層陰影，接近杯碟底部的位置，使用 399 黑色稍微描繪邊緣，增加杯碟的立體感，完成繪製。

✕【Notice】自學常見的錯誤

描繪帶花紋裝飾的物體時，就算物體本身畫得很立體，一旦加上呆板沒有明暗變化的花紋，整幅畫的明暗變化也會被拉低，使得畫面變得扁平且呆板。

◆ 什麼是呆板沒明暗變化的花紋

亮部不夠亮

處於亮部的花紋，顏色比平時看到的樣子更淺，所以塗色時，一定要畫淺一點。可以輕柔塗色，表現花紋受到光線照射變亮的感覺。

暗部不夠深

處於暗部的花紋，顏色比平時看到的樣子要更深，所以塗色時，可以在原本的基礎上，增加一點深色或者灰色，讓顏色暗下來。

實例分析

這幅畫的完成度較高，既描繪出瓷碗的明暗關係，也細心畫出複雜的花紋圖案。但畫面中仍有不足，就是花紋的顏色沒有隨著瓷碗的明暗一起變化，完全都是一樣的。

@ Maple Sun

臨摹自《冬之繪》

Before **After**

兩個瓷碗相疊的位置，應該是整個畫面的暗部。因此不管是瓷碗還是花紋的顏色，都應該是最深的。所以需要使用色鉛筆，同時加深這部分的瓷碗和花紋的顏色。

瓷碗左邊的邊緣處受光，所以碗和花紋的顏色都應該最淺。此時，可以使用橡皮擦，輕輕減淡這個部分的花紋顏色，注意越靠近邊緣的地方，顏色越淺。

• 輝柏 115858 = 紅輝

檢測你的「戰鬥力」—— 畫一朵清新的牽牛花

使用顏色

花：			
329		307	327
339			

莖葉：			
370		376	359

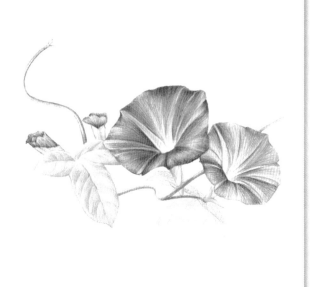

範例檢視重點

① 檢查是否能用細膩的筆觸，將葉子的葉脈描繪出來。

② 檢查是否能分析清楚花與葉的主從關係。

◆ 繪製方法 ◆

359　329　327　339　370　307

用疊色方法畫出牽牛花的花瓣。先使用 329 桃紅色畫出底色，再用 327 曙紅色加深花朵的明暗，最後疊加一層 307 檸檬黃色和 339 粉紫色，使花朵顏色更豐富。使用 370 黃綠色為花萼打底，再用 359 翠綠色稍微加深暗部。

右邊花朵的繪製方法與左邊相同，但為了區分兩朵花的主從關係，右邊花朵的顏色要比左邊花朵淺。

參考下面的步驟講解，為牽牛花上色吧！

359　　307

使用359翠綠色，畫出牽牛花葉片的明暗關係，再用307檸檬黃色疊色，豐富葉子的色調。

370　　359

後方葉片相對次要。因此，使用370黃綠色和359翠綠色虛化處理。

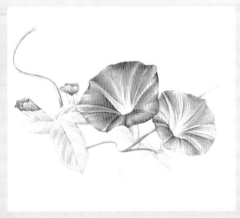

329　　376　　359　　370

最後使用329桃紅色畫出兩朵花苞，再用370黃綠色、359翠綠色和376褐色畫出花藤，一朵清新的牽牛花就完成了。

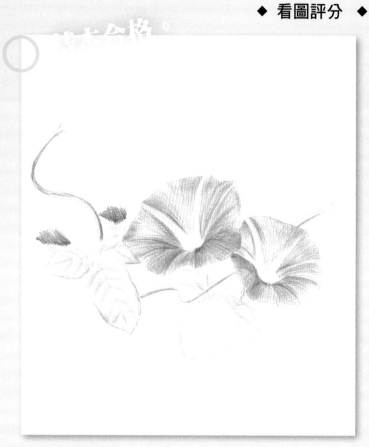

○ 表現出花朵大致的明暗，有一定的細節。

✗ 葉脈畫得稍顯生硬。

如何改善畫面：

適當加深葉片的明暗，仔細描繪葉脈，讓葉脈更清晰。

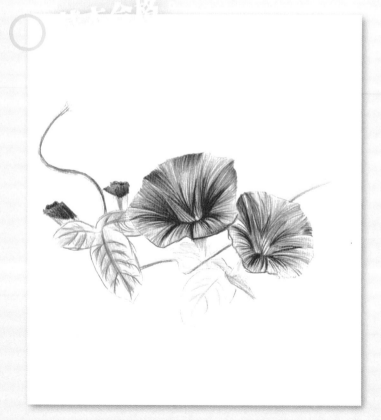

○ 能發現花朵與葉片上的紋理，葉片有主從關係。

✗ 花朵與葉片的紋理畫得用力過猛，顯得死板僵硬。

如何改善畫面：

用橡皮擦減淡花朵與葉片的紋理，使葉脈不那麼僵硬。

○　基本顏色選擇正確，花芯有一定的留白。

✕　花朵與葉片沒有前後虛實，不分主從，筆觸略顯粗糙。

如何改善畫面：

加深花朵明暗，將花藤後方的葉片顏色以及葉脈亮部擦淡，再加上一些紋理，使明暗對比更強烈。

○　葉片有一定的明暗變化。

✕　筆觸粗糙，花芯留白不夠，花朵不輕盈。

如何改善畫面：

用橡皮擦將花朵的亮部擦出來，加強主要葉片的明暗關係，擦淡後方的次要葉片。

• 輝柏 115858 = 紅輝

檢測你的「戰鬥力」—— 塗出超萌小兔子

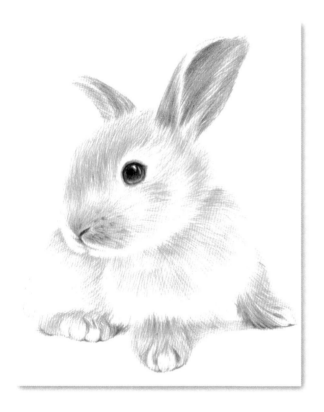

使用顏色

眼鼻：		399		376		378
		329				
身體：		378		397		399
		316		307		376

範例檢視重點

① 檢查是否能將毛茸茸的毛髮質感畫出來。

② 檢查是否能分析清楚兔子的明暗變化。

◆ 繪製方法 ◆

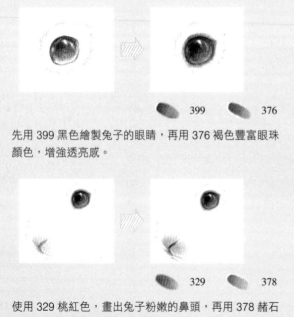

399　376

先用 399 黑色繪製兔子的眼睛，再用 376 褐色豐富眼珠顏色，增強透亮感。

329　378

使用 329 桃紅色，畫出兔子粉嫩的鼻頭，再用 378 赭石色疊加，畫出鼻頭的毛髮質感。

378

用 378 赭石色，將兔子身上主要的毛髮分區。

 參考下面的步驟講解，為小兔子上色吧！

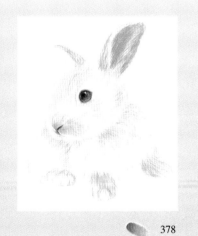

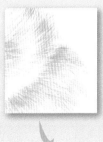

仔細觀察放大圖，加深下層毛髮的顏色，才能表現出頭胸的前後關係。

378

仍然使用 378 赭石色，塗出兔子軟毛的底色。

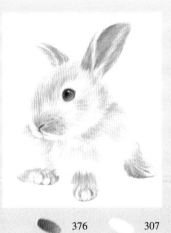

376　　307

使用 376 褐色加深暗部，讓兔毛更有立體感，再使用 307 檸檬黃色，豐富毛髮顏色。

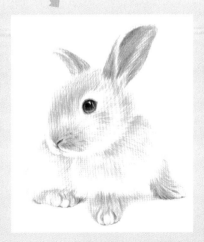

397

最後使用 397 深灰色，為兔子畫上陰影，讓立體感更加明顯。

◆ 看圖評分 ◆

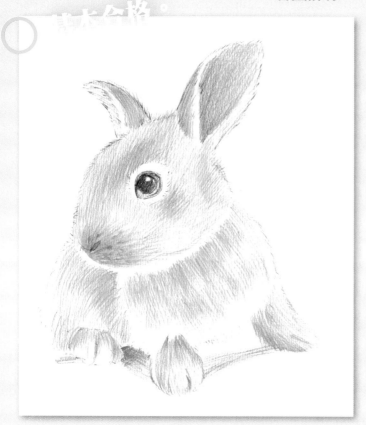

⭕ 能注意到毛髮的處理，畫出了大致的明暗關係。

❌ 毛髮生長方向單一。

如何改善畫面：

注意觀察兔子毛髮的生長方向，擦去方向單一的毛髮，增加毛髮的層次感。

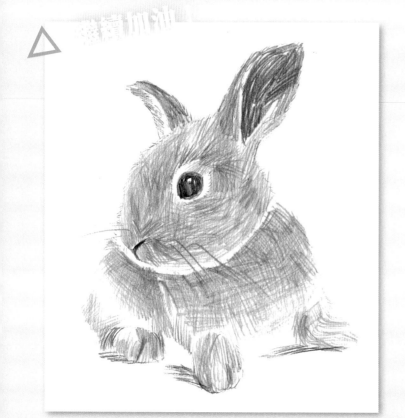

⭕ 從整體來看，描繪出光影關係。

❌ 筆觸太粗糙，毛髮雜亂。

如何改善畫面：

釐清思路，控制下筆的力道，順著毛髮生長的方向輕輕描繪，才能呈現毛茸茸的質感。

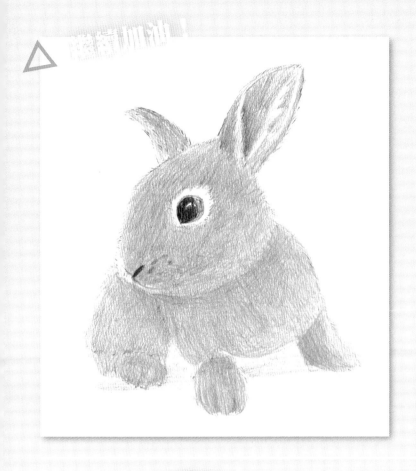

○ 有一定的明暗關係。

✕ 沒有表現出毛髮質感，要盡量避免平塗。

如何改善畫面：

仔細觀察兔子的毛髮，用較尖的筆尖，一根一根勾勒出來。

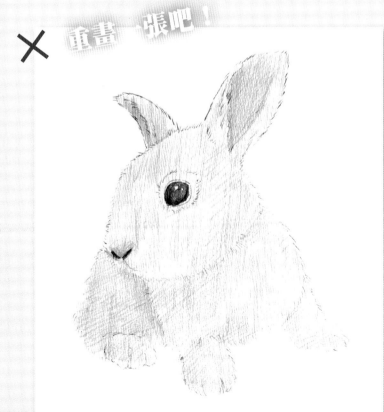

✕ 基本上，缺乏毛髮的明暗變化，忽略了結構起伏。

✕ 毛髮方向單一，毫無變化，顏色單調，沒有陰影。

如何改善畫面：

繪製兔子的毛髮時，要按照結構明暗變化下筆，仔細觀察示範圖，重新分析一下吧！

【聊一聊】問與答

插畫師簡介：工作室的蝸牛老師，腦內有著體系龐大而且超專業的繪畫理論。不論色鉛筆或水彩都很擅長，非常厲害。她畫的色鉛筆畫，能用輕鬆的技法表現出精美的畫面。個性屬於樂天派，本人和她的畫作一樣，可以療癒人心。

代表作品：《建築繪》、《味之旅行・文藝范兒的美食簡筆劃》、《水彩美食繪》、《水彩畫技法從入門到精通》。

Q1：蝸牛老師，你覺得一張作品最重要的地方在哪？是畫得像，顏色漂亮，細節精美，還是較高的完成度？能用你的觀點來說明嗎？

 顏色漂亮。我個人很喜歡印象畫派，(╭ ¯ 3 ¯)╯看看大師每幅畫中色彩與光結合得多美，多漂亮。而且繪畫的顏色非常能代表繪畫者的個人特點，因為每個人對色彩的認知和喜好都不同。同時大家也要明白，畫畫沒有你想的那麼難。只要你敢畫，勤練習，就一定能畫好～

Q2：物體質感的表現對一張畫重要嗎？你在觀察和描繪物體的質感時，有沒有一些私房訣竅呢？

 說到表現物體的質感時，就要考慮到質感的差別。因此，劃分不同物體的質感差別挺重要的。繪畫時，我們參考的物體都是看得見摸得著的，因此你可以用手摸一摸，感受不同質感的差異。用眼睛觀察時，更要細心，對顏色、紋理、明暗、光影進行細緻的對比認知，對物體質感的差別做到心中有數。

Q3：對於大家都感興趣的透明物體，你畫得非常棒，能簡單說明你是如何做到的，要掌握哪幾個重點來表現？

 一個是顏色要準確。透明物體本身是沒有顏色的，那麼它呈現的顏色來自哪裡？對，是環境。因此，描繪透明物體時，一定要有環境色當作比。還有就是留白，透明物體一定要留白。多觀察物體的留白在哪些位置，把這些地方空出來不要上色，透明感就會大幅增強了！

Q4：你覺得臨摹作品有什麼好處嗎？為什麼？

 有！！(-д-)！這個真的很重要，臨摹一幅畫並不單只是照著畫完就結束了。最重要的是，你要在臨摹的過程中，必須進行思考和歸納。例如：為什麼這個部分的顏色更深？為什麼要用這個顏色畫在亮部？這才是臨摹的意義 \(¯▽¯)/。但是請注意，臨摹一定要選對作品，建議優先選擇成名大師的畫作。

寫生比你想的要簡單多了

寫生是直接面對觀察物件，進行描繪的一種創作方法。和臨摹相比，它的問題在於，觀察的對象從畫作變成了實物。畫面上展示出來的形態和顏色不再是現成的，需要透過自己的分析和藝術加工，呈現在畫紙上。但是只要選對觀察和分析方法，你會發現寫生其實沒你想的那麼難。

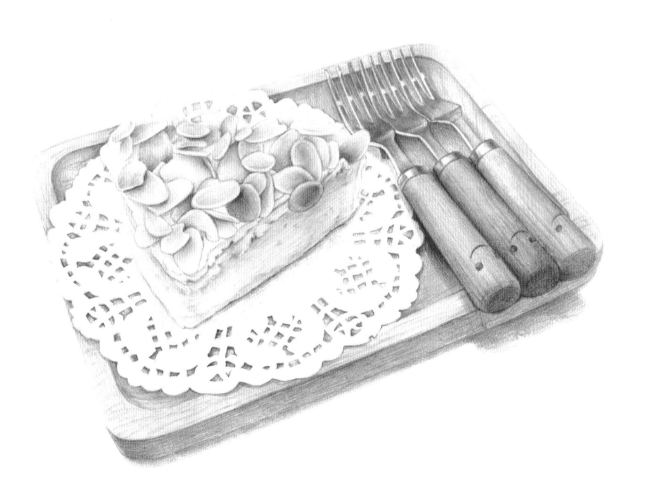

7.1 速寫，讓你擁有捕捉形態和明暗的眼睛

速寫是一項培養綜合造型能力的訓練，因為繪畫時間的關係，畫者必須對繪畫物件進行快速分析和思考，掌握物體外形的特徵和明暗關係，並且迅速描繪在畫紙上。長期的速寫訓練能讓大家畫得又快又精準。

盲畫法

盲畫法是指，眼睛一直看著繪畫物件，不看畫紙，手跟著視線移動，畫出物體的輪廓線條。這種方法能鍛鍊初學者，更加正確地觀察物體，讓手眼協調，把一切看到的事物成功轉化到畫紙上，提高對形體的感受能力和造型能力。

觀察左圖鬱金香，使用盲畫法，畫到紙上上。一開始畫出的效果一定不好，但是不要放棄，多加練習一定能有好結果。

盲畫時，要用連貫的線條來描繪物體輪廓。利用這種訓練，能讓速寫中的線條更流暢，在以後構圖的過程中，也能畫出順滑流暢的線條。

簡畫法

生活中的物體大多都擁有複雜的細節，但是在速寫繪畫中，需要進行簡化處理，把重心放在物體最重要的整體輪廓上，才能更快更準確地描繪出物體形態。

這叢樹枝的葉片繁多，層次複雜，簡化時，只需用小橢圓畫出前方葉片，後方葉片用波浪線勾勒出外形輪廓即可。

籃子表面的藤編細節有起伏和交叉，簡化時，處理成並排的線段。

◆ 如何捕捉明暗

明暗是速寫時,要表達的另一個重點,但是速寫圖的明暗關係不用描繪得太細緻,只要從整體出發,表現出大致的明暗灰關係就可以了。

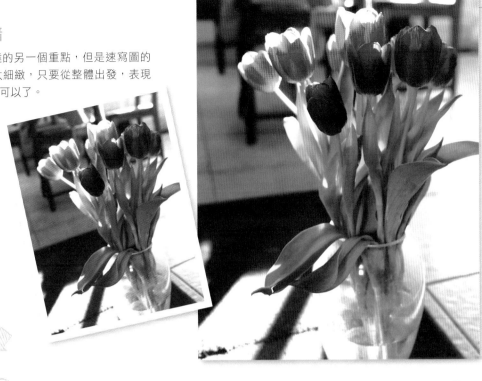

觀察右邊的鬱金香花束,分析大致的明暗灰關係,然後用排線或塗抹的方式,把看到的明暗關係呈現在畫紙上即可。

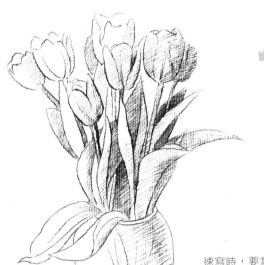

為了能更直接從整體的角度來分析物體的明暗關係,我們可以把眼睛瞇起來,觀察畫面時,會發現細節變得模糊,而物體整體的明暗關係反而清楚地顯示出來。

速寫時,要掌握物體整體的明暗灰。這束鬱金香主要用線條畫出了花束的暗部和灰部,而花瓣上細微的明暗變化和葉片轉折產生的陰影變化都不用描繪。

◆ 計時快速繪畫

簡單從字面意義上理解速寫,就是快速寫生創作,因此必須具備時間觀念,不用花太多時間描繪細節。繪畫時,表現出物體的大致輪廓和明暗即可。

速寫時,一般時間會控制在 15 ～ 20 分鐘,為每個步驟設定好時間,畫完之後,看看自己花了多久。

可以根據描繪物件的難易程度來設定時間。簡單的物體定時短一點,難的物體可以把時間拉長一些。

【Practice】繪製作品！

瓶中薰衣草

薰衣草斜斜地插在玻璃瓶中，速寫時，要快速捕捉形態特徵和明暗變化，然後呈現在畫紙上。

薰衣草的細節很複雜，描繪時，用簡化法來處理，掌握花簇的大致形態後，用曲線勾勒出輪廓即可。位於畫面中間的薰衣草可以細緻一點，畫出一些花苞的細節。

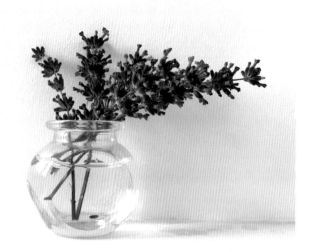

開始寫生時，時間為 9 點，這組靜物難度不會太高，繪製完成大約需要 15 分鐘，大家控制在 30 分鐘以內即可。

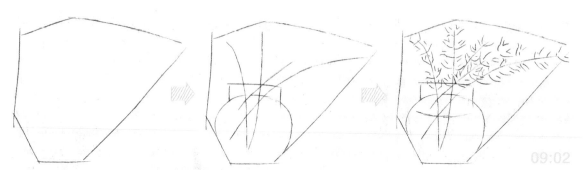

觀察這組靜物的形態。首先用直線定位出大致的外輪廓，然後簡單描繪出圓形的花瓶形狀和薰衣草交錯的枝幹。繪製時，約花了 2 分鐘，大家可以控制在 5 分鐘左右。

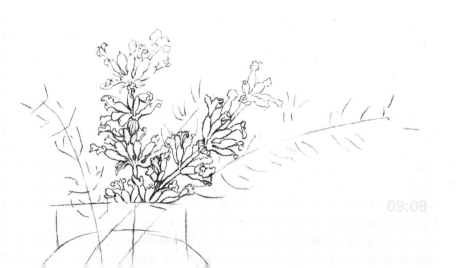

觀察花朵形態，用彎曲的線條勾勒出中間兩枝薰衣草的外輪廓。花費 6 分鐘，大家可以控制在 10 分鐘左右。

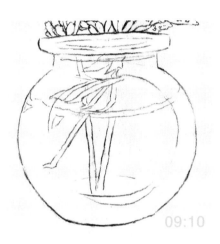

簡化處於花束後方的薰衣草，只用曲線簡單勾勒出外輪廓即可，不用畫出小花苞的細節，利用一些小弧線來概括後方花束的細節。花費2分鐘，大家可以控制在5分鐘左右。

09:08

薰衣草

玻璃瓶

用長弧線勾勒出花瓶，再用簡單的線條勾畫出瓶中的花莖和水面。花費2分鐘，大家可以控制在6分鐘左右。

09:10

速寫時，不用描繪太多細膩的細節和質感。但是可以利用線條的變化去區分質感，例如薰衣草用彎折的曲線畫出花簇表面的起伏，而玻璃瓶光滑的質感可以用長弧線來表現。

觀察陰影的方向，分析出靜物組合大致的光影。利用簡單的線條，將這種整體的明暗灰變化描繪出來，不需要畫得太細緻。花費3分鐘，大家控制在4分鐘左右即可。

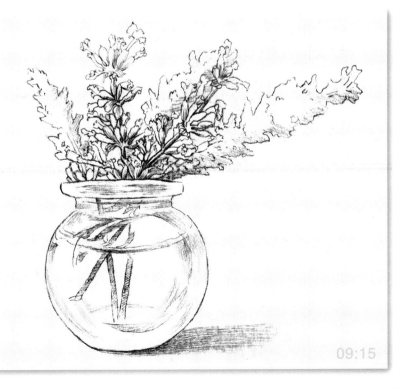

09:15

7.2 選好角度，就能看到最美的一面

寫生時，除了一些好用的繪畫技巧能讓我們的作品更好看之外，選擇適合的角度來寫生也是關鍵。我們在描繪一個物體時，可以從多角度來觀察，選擇最美的一面來繪圖，就能為自己的畫面加分。

◆ 多方位觀察，選出最美的角度

寫生時，描繪物件呈現出來的樣子，取決於我們觀察的角度和站立的位置。因此我們可以嘗試從不同角度和距離去觀察，選出自己覺得最美、最滿意的角度，再開始寫生。下面以向日葵的寫生為例，想畫一株筆挺充滿生機的向日葵，因此在寫生之前，從各個角度觀察了向日葵，最後選擇了其中一個角度。

A B C D

A 角度的向日葵雖然清楚展現了花朵的形態，但是幾乎看不到花莖。B 角度的向日葵微微側著，花莖筆直，葉片伸展的方向也很清楚。C 角度的向日葵是由上往下，葉片和花朵有往下垂的感覺，不能呈現出植物充滿生機的特色。近距離觀察向日葵，可以清楚看到花朵的細節，但是葉片的感覺卻被弱化了。

從多角度觀察物體時，可以借助相機或手機等拍攝工具，把觀察到的畫面拍攝下來，再進行對比和選擇，從中挑出最美的角度。

經過對比和挑選，覺得從 B 角度觀察到的向日葵最符合要求，就挑選這個角度寫生吧！

7.3 學會取捨，讓作品更突出

寫生時，常會遇到環境雜亂或描繪一大堆組合物品的情況。此時，我們必須清楚畫面的主體是什麼，然後透過取捨的方法，規劃畫面的內容，捨棄一些次要的、影響畫面效果的物品，讓主體真正突顯出來。

◆ 善用取景法

取景法就是模擬一個畫框，然後把這個框放到眼前，把它當成畫紙，在觀察物體的時候，上下左右移動，直到畫框中框選出自己想要的內容，接著在寫生時，就把框選出的內容描繪到紙張上。這種方法能快速取捨雜亂的物品，讓畫面有個明確的中心。下面以餐桌上的物體為例，介紹兩種簡單的取景工具，並且示範兩種工具的用法。

手指取景：把雙手的拇指和食指分開成90°角，組合成方形區域來取景。

簡易取景框：使用卡紙和透明塑膠紙自製取景框。

取景時，上下左右移動雙手，選取入框的內容。而向前或向後伸縮雙手，可以決定物體在畫框中呈現的大小比例。

簡易取景框的用法和手指取景的方法一致，只要把黑框內呈現出來的畫面表現到紙張上即可。

前面講了兩種取景方法，下面則為大家講解在寫生時，應該如何做出取捨。當然在取捨之前，需要考慮清楚自己想要描繪的主體物是什麼。

寫生時，先觀察畫面，桌上是一套茶杯和三顆裝飾球，把茶杯設定為畫面主體，根據這種想法來做取捨。

使用取景框取景時，把茶杯放在畫框中的主體位置，兩個裝飾球自然也一併入鏡。最前方的裝飾球被排除了。

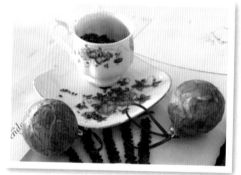

寫生時，就把這部分描繪到畫紙上吧！

現在分別把取捨前和取捨後描繪的兩個畫面進行對比，分析一下兩者的差別：

取捨前

取捨後

取捨前的畫面把所有的物體都描繪到紙上，但是由於最前方的裝飾球較大，減弱了杯子的感覺，使畫面焦點集中在三個裝飾球形成的三角區域。

完成取捨的畫面明顯讓茶杯這個主體更突出，雖然只減少了一顆裝飾球，但是畫面的主體物變成了茶杯，兩側裝飾球在畫面中，成為了襯托的物體。

7.4 選色加減法，讓畫面比實物更美

寫生時，選色是個大難題，很多時候我們並不能直接表現出看到的顏色，出於畫面效果的考量，經常會在實物顏色的基礎上增加或減少顏色來讓畫面效果更美。

◆ 增加顏色

當寫生物件的顏色比較單一時，為了豐富畫面的顏色層次，通常會在描繪時，添加一些顏色。注意添加的顏色不能和實物的顏色相差太大，通常會增加鄰近色和相似色。這樣畫出來的畫面既有豐富的色調變化，又不會與實物相差太遠。

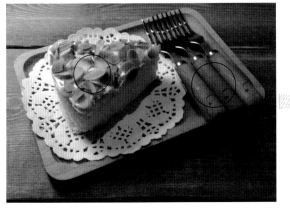

這個靜物組合整體呈黃棕色，其中大部分為木頭質感，色調比較相近，加上杏仁蛋糕的顏色也偏黃棕色，使得整個畫面的顏色過於相近，看起來比較單一。

繪畫時，在杏仁蛋糕上增加淡黃色，看起來比較亮眼，也顯得更有食欲。為叉子的木柄增加棕紅色調，讓它與托盤的顏色區分開來。

◆ 減少顏色

在觀察物體時，發現一些較髒亂的灰色或深色時，最好別原封不動地畫出來。此時，可以考慮減去這個部分的顏色，這樣畫面效果會更乾淨。不過減色的前提是，去掉這些顏色不會影響物體本身的固有色。

蘋果表皮的大紅色在暗部形成了較明顯的棕色，如果用棕色來描繪，一定會把畫面畫髒。

描繪暗部時，把深棕色去掉，只用深紅色來表現，畫出來的蘋果顏色則比較乾淨清新。

【Practice】繪製作品！

杏仁蛋糕組合

杏仁蛋糕組合的寫生具有一定的難度，挑選適合的顏色是主要的重點，讓我們一起進行杏仁蛋糕的選色加減法，讓它看起來更可口吧！

杏仁蛋糕的杏仁片需要增加豐富的顏色，以便讓它看起來更可口。描繪時，要注意選擇暖色調，清楚顯示層次感。

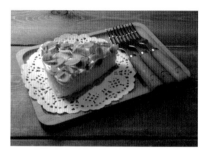

使用顏色

杏仁：	307	314	309	316	392		
蛋糕：	339	314	309	387			
襯紙：	354	396	387				
叉子：	309	397	344	314	387	378	
	376						
盤子：	307	392	387				

• 輝柏 115858＝紅輝

杏仁片顏色分析：

照片顏色：

309 照片中杏仁片的底色可用 309 中黃色。

392 杏仁片的暗部可用 392 熟褐色。

增加顏色：

307 用 307 檸檬黃色，為杏仁片的亮部加色，增加鮮豔度。

314 增加 314 黃橙色，為杏仁片加上漸層效果，用同類色豐富色彩變化。

316 使用 316 紅橙色，增加暗部的暖色，使其看起來可口。

307

1　使用 307 檸檬黃色，為杏仁片塗上一層黃色，就能增加杏仁片的亮度。

309

2　再用 309 中黃色為杏仁片製造層次，加深重疊起來的暗部位置。

316

3　使用 316 紅橙色加深杏仁片的層次感，讓每片杏仁片的漸層更加均勻。

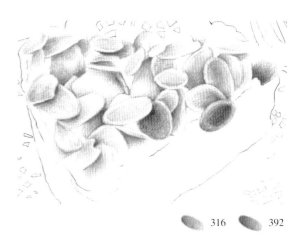

316　392

4　使用 392 熟褐色和 316 紅橙色，加深杏仁片的暗部，就能畫出烤焦的感覺。

我們畫食物時，通常會主動加上一些暖色。增加了 307 檸檬黃色、314 黃橙色和 316 紅橙色的杏仁片，看起來更可口，讓人覺得垂涎欲滴。

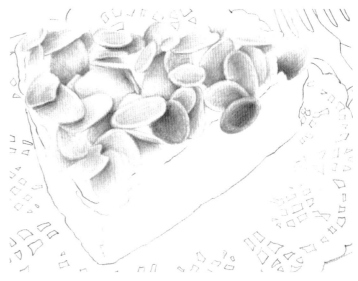

370

5　最後使用 370 黃綠色，為杏仁片加上一層淡淡的綠色，讓畫面顏色看起來更豐富。

蛋糕顏色分析：

照片顏色：

307

307 檸檬黃色是蛋糕部分的底色。

314

314 黃橙色是照片中蛋糕部分的漸層色。

396

照片的暗部會看見一些 396 灰色。

減去顏色：

396

減去照片中看見的 396 灰色，以免畫面變髒。

增加顏色：

309

增加 309 中黃色，豐富蛋糕的漸層。

387

增加 387 赭石色，加深明暗對比，還可以用來描繪細節。

316

增加 316 紅橙色，讓蛋糕顏色更飽和。

339

使用 339 粉紫色替代 396 灰色來描繪灰部的顏色，紫色與黃色是對比色不會顯髒。

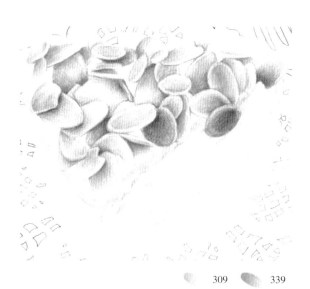

309　　339

使用 339 粉紫色塗出奶油的暗部，不用 396 灰色，以免將畫面塗灰。使用 309 中黃色塗出蛋糕底色，縫隙部位可以輕輕描繪一下。

314

使用 314 黃橙色，適當加深蛋糕的邊緣，增強明暗對比。

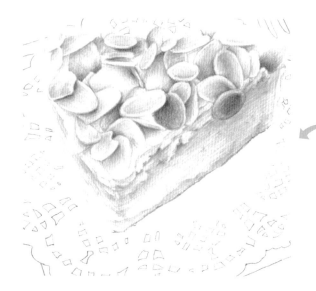

繪製蛋糕的細節時，要注意用筆尖加深底面縫隙處，蛋糕上凹凸不平的部分也要描繪到位。

 339　 387

使用 339 粉紫色加深暗部，再用 387 黃褐色為蛋糕塗上一些孔洞，只要加上一點就好。

襯紙顏色分析：

照片顏色：

 396 　照片上襯紙的主要顏色是 396 灰色

 387 　照片上襯紙鏤空的部分主要是 387 黃褐色。

減去顏色：

 396 　為保持襯紙的純淨，減少 396 灰色的比重，輕輕塗一下即可。

增加顏色：

354 　為淺藍色調的襯紙增加一層淡淡的藍色，能使襯紙看起來更純淨。

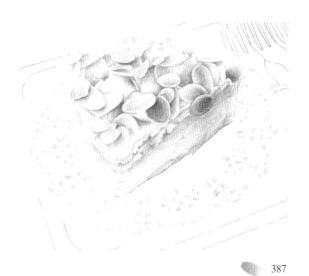

使用 387 黃褐色，為襯紙鏤空的地方塗底色，這個部分是露出來的木盤的顏色。

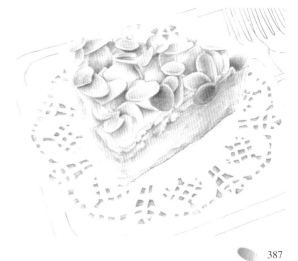

387

繼續使用 387 黃褐色，稍微描繪一下鏤空的邊角，近處的顏色深一點，遠處的顏色淺一點。

塗完 354 淺藍色之後，可以再使用 396 灰色，畫一下盤子的邊緣，輕輕勾勒出邊緣細小的塊面，以突顯這張鏤空襯紙的厚度。

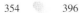

354　　　396

使用 354 淺藍色，淺淺畫出蛋糕在紙上的陰影，再利用 396 灰色，稍用力描繪蛋糕與襯紙接觸的部位，以增強蛋糕的立體感。

叉子顏色分析：

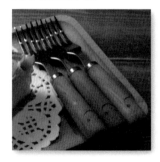

照片顏色：

 397　照片中叉子的底色是 397 深灰色。

 387　照片中叉柄的固有色是 387 黃褐色。

 376　照片中叉柄的暗部顏色是 376 褐色。

增加顏色：

 309　在叉子與叉柄加上 309 中黃色，以增加叉子整體的亮度。

 378　改用 378 赭石色塗上叉子的固有色，可以讓叉子的色調變暖。

 344　使用 344 普藍色，加強叉子金屬部分的暗部，呈現出立體感。

397　378

12 使用 397 深灰色和 378 赭石色，為叉子塗上底色，保留叉子細小的最亮部及反光。

397　378

13 使用 397 深灰色加深叉子的明暗關係，稍微描繪暗部邊界。再用 378 赭石色，畫出叉柄的立體感。

309

14 使用 309 中黃色，在整支叉子淺淺地塗上一層暖色調，叉子金屬部分的黃色是蛋糕的反光。

使用 387 黃褐色，加深叉子的暗部，這是木盤反射到叉子上的環境色，在此可以先畫出來。接著使用 344 普藍色，描繪叉子的金屬質感，在叉子最暗處仔細繪製，邊緣轉折的部分線條要乾淨俐落，才會有金屬的堅硬質感。

 376　 344　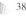 387

15 使用 387 黃褐色和 344 普藍色，描繪叉子的金屬質感，最後用 376 褐色畫出叉子上的可愛笑臉，為叉子增添趣味。

16 使用 378 赭石色和 397 深灰色，依照同樣方法為另外兩把叉子塗底色，再繼續用 378 赭石色和 397 深灰色，加強叉子的明暗關係，接著使用 309 中黃色，在這兩把叉子畫上反光。

17 使用 378 赭石色，加強叉柄的明暗關係，暗部用筆尖仔細描繪，讓色彩均勻銜接，以增強轉折的感覺。再使用 387 黃褐色，為兩把叉子的金屬部分塗上一層暖色調，最右邊的叉子塗得多一點。

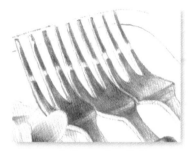

使用 344 普藍色描繪金屬轉折，注意保留叉子上的反光分佈，這些反光可以妥善將三把叉子的層次分開，看上去不會像是連在一起的。

用 376 褐色在叉柄的頭上畫上笑臉，就能提升叉子的趣味性和精緻度。

18 使用 376 褐色，再描繪一下叉子最邊緣的暗部，以區分三把叉子的層次感。最右邊的叉子最淺，描繪時，要注意減輕下筆的力道。再使用 378 赭石色，畫出叉柄上的紋理，才能妥善呈現木頭的質感。

盤子顏色分析：

照片顏色：

 387　照片中木盤的固有色可以用 387 黃褐色描繪。

增加顏色：

307　可以增加 307 檸檬黃色，加強盤子的亮部。

 392　增加 392 熟褐色，描繪盤子的暗部，拉開明暗關係的對比，突顯立體感。

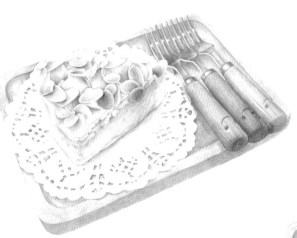

387

使用 387 黃褐色，畫出盤子大致的明暗關係，叉子遮擋部分的顏色稍深，邊緣轉折處也可以用筆尖細緻描繪。

392

使用 392 熟褐色描繪盤子外側暗部，轉折邊界的地方，用筆尖加強一下。繼續使用 392 熟褐色，畫出叉子在盤子內部的陰影，靠著盤子的部分深，懸空的部分逐漸變淺。

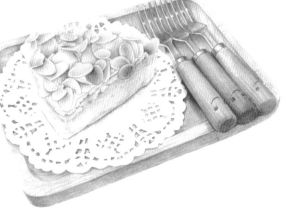

378　397　387

最後使用 387 黃褐色，加上盤子的紋理，才更有木頭的質感。再使用 397 深灰色和 378 赭石色，為盤子畫上陰影。

✕【Notice】自學常見的錯誤

使用選色加減法時，一定不能更改物體的固有色，不能毫無道理地隨意增減顏色。

◆ 加減顏色時需要注意的重點

加顏色時

增加顏色豐富畫面色調時，通常選用與畫面固有色相近的顏色，例如鄰近色或相似色。也可以選擇能增強物體本身質感的顏色，才不會讓畫面看起雜亂或怪異。

減顏色時

刪減物體顏色時，主要是刪除那些會影響畫面效果的顏色，例如雜亂的髒色或次要顏色。注意千萬不能刪減物體的固有色，否則會改變物體的特徵。

實例分析

這個水晶小象的質感描繪得很棒，水晶的透明感表現無遺。細節描繪也非常細緻，使畫面呈現極高的精緻度。但是小象的顏色卻過於單調，因為水晶是無色透明的，這幅畫裡也只是大面積地使用無色相的灰色，使得畫面稍顯呆板。

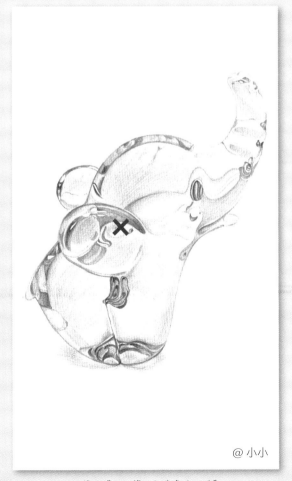

@ 小小

臨摹自《色鉛筆，這樣畫才好看》

Before　　　**After**

在物體的灰色區域增加藍色來疊色。之所以選擇藍色，是因為物體暗部深色的位置為深藍色，因此在灰部增加藍色並不會讓畫面顯得突兀，同時藍色也能讓水晶看起來更乾淨剔透。

為物體增加顏色，豐富色調時，不能改變物體本身的光影關係，留白的地方依然留白，暗部位置依然是暗部。

7.5 讓畫面以假亂真的訣竅

為什麼有些畫面可以達到以假亂真的效果？這些逼真的畫面不僅精確地表現了物體的質感，還描繪出精緻的細節，這就是讓畫面以假亂真的訣竅。

◆ 描繪出物體的質感

寫生時，一定要仔細分析物體的材質，例如是光滑的、粗糙的或是透明的。繪畫時，一定要突顯物體本身的質感，才能達到「真實」的繪畫效果。

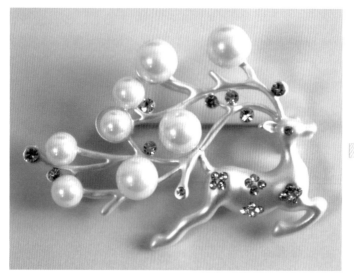

圖中的胸針有兩種質感，圓潤光滑的珍珠和金屬材質的小鹿。

圓潤的珍珠有著細膩的質感和柔和的光澤，繪畫時，要用均勻的筆觸，畫出柔和的顏色漸層。

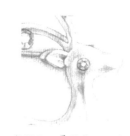

小鹿的身體是金屬質感，有著強烈的明暗對比、明顯的最亮部和明暗交界線。上色時，要注意表現出這些特點。

◆ 畫出精緻的細節

觀察寫生物件時，一定要認真仔細，這些小細節常能為畫面加分。描繪出來的細節越細膩，畫面就越逼真。

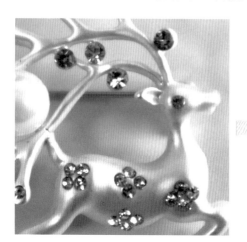

金屬鹿角雖然纖細，但是為了讓它立體起來，上色時，要仔細描繪出厚度，這樣的細節能讓鹿角更立體真實。

小鹿身體上的鑽石雖然面積小，但是每一顆鑽石都有亮面、暗面和最亮部，把這些細節表現出來，就能提升畫面的精緻度。

【Practice】繪製作品！

小鹿胸針

要畫出一個逼真的小鹿胸針，要先注意描繪出它的質感，珍珠與銀的質感刻畫到位，胸針的立體感與真實感就能顯現出來了。

珍珠胸針的描繪重點是，珍珠溫潤柔和的質感以及銀質小鹿的金屬質感，繪製時，一定把質感表現到位。

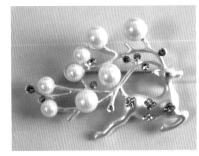

使用顏色

珍珠：		347		397	307		339	319
鹿角：		347		397	344			
身體：		347		397	344			
鑽石：		345		397				
陰影：		347		397				

• 輝柏 115858＝紅輝

397
339
347
319

使用 397 深灰色筆尖，柔和畫出珍珠的明暗交界線，再繼續用 397 深灰色加深，並且均勻塗出一點漸層。接著使用 319 粉紅色，在右邊輕輕疊加一層，最後使用 347 天藍色疊加環境色。

使用 397 深灰色，畫出珍珠的明暗交界線，再繼續用 397 深灰色加強明暗交界線，並且均勻銜接。接著使用 319 粉紅色和 347 天藍色，為珍珠加上反光。最後用 339 粉紫色和 397 深灰色，稍微描繪交界線最深處，加強珍珠的立體感。

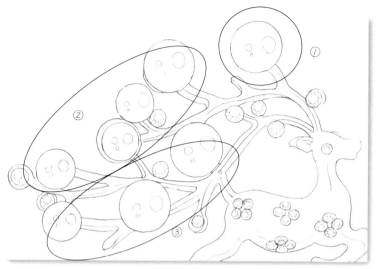

小鹿胸針的珍珠有很多顆，一眼看去可能很難下筆，但是部分珍珠畫法大致相同，所以我們可以按照圖示①到③的順序，分組繪製。

我們可以把珍珠看成一顆球體，本身的最亮部、亮部、灰部、暗部的銜接都是柔和的。繪製時，一定要注意下筆力道，不能像畫金屬物體一樣使勁刻畫，要用柔和的筆觸繪製，才能表現出珍珠的質感。

397

使用 397 深灰色，按照同樣的方法，為後面幾顆珍珠上色，到後面幾顆的時候，可以有意識地虛化，這樣才能讓視線集中在前面幾顆珍珠上。

397 339

接著用 397 深灰色和 339 粉紫色，加強珍珠的明暗交界線，控制下筆力道，表現珍珠柔和的質感。

後面幾顆珍珠採用虛化處理，整體顏色都比前面的更淺一些，但是立體感仍然要表現出來。當視線集中在前面幾顆珍珠的同時，也能呈現出後面珍珠的立體感。

347 339 319 307

使用 347 天藍色、339 粉紫色、319 粉紅色和 307 檸檬黃色，為珍珠輕輕疊加上環境色。疊色時，要沿著明暗交界線輕輕銜接，僅在珍珠邊緣稍微疊加一層淺淺的檸檬黃色即可，不可過重。

397

使用 397 深灰色，繼續加深珍珠的明暗交界線，輕
柔銜接，最後一顆珍珠可以比前面的淺一點。

339

使用 339 粉紫色，稍微加強珍珠的暗部，邊緣部分
輕柔銜接。

339 347

在珍珠上輕輕疊加一層 347 天藍色，加強珍珠的環
境色。再用 339 粉紫色，加強珍珠的立體感，但是
仍要記得控制力道。

397

使用 397 深灰色，稍微描繪一下珍珠的明暗交界線
以及外邊緣輪廓。繪製時，要輕柔銜接，這樣珍珠
的邊界能變清楚，並且呈現出立體感。

345

再使用 345 湖藍色，按照塊面為鑽石加上環境色，堅硬的轉折用筆尖稍微描
繪就可以了。

照片中的鑽石很小，而且切割面
很多，反光細碎，分不清塊面。
繪製時，可以將細碎的塊面整
合，再用統一的顏色來描繪。

397

397

10 使用 397 深灰色，分出鹿角大致的明暗關係，先描繪出暗部，其他部位暫時留白。

11 使用 397 深灰色，加強鹿角的明暗交界線，稍用力描繪，初步呈現銀質鹿角堅硬的金屬質感。

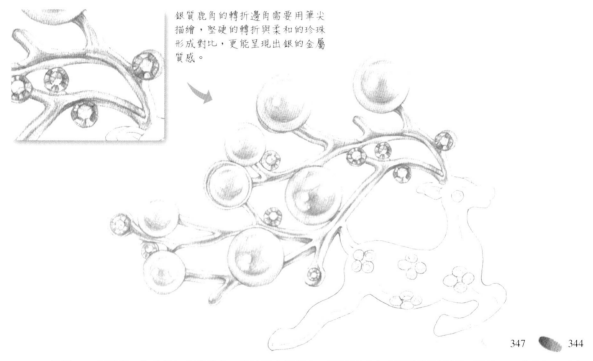

銀質鹿角的轉折邊角需要用筆尖描繪，堅硬的轉折與柔和的珍珠形成對比，更能呈現出銀的金屬質感。

347 344

12 使用 347 天藍色，為鹿角加上環境色，銀的最亮部留白，更能呈現出金屬的強烈光澤。再用 344 普藍色，強調明暗交界線，使用筆尖描繪鹿角的轉折角，堅硬的金屬質感就更加明顯了。

397 347 344

13 小鹿頭部的繪製方法與鹿角相同，先用 397 深灰色，繪製出大致的明暗關係，再繼續描繪加深明暗交界線。接著使用 347 天藍色，疊加藍色的環境色。最後用 344 普藍色鉛筆的筆尖，描繪小鹿頭部轉折的最深處。

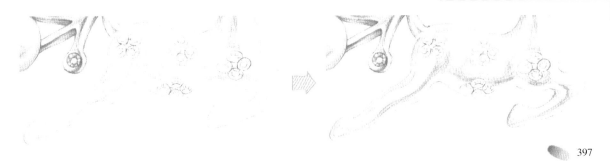

397

14 鹿身用 397 深灰色分出大致明暗關係，並且繼續加強小鹿身上的明暗交界線，初步呈現出立體感。

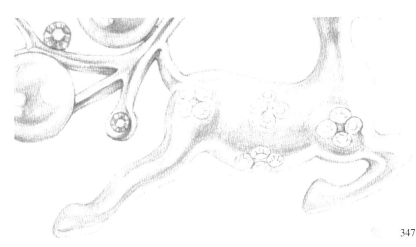

347

腿部的轉折同樣用 344 普藍色鉛筆的筆尖描繪，堅硬的轉折是金屬質感的顯著特徵。

15 接著使用 347 天藍色，為小鹿加上環境色，疊色的時候，要注意最亮部的主要部分要留白，藍色只需要淺淺上色銜接到最亮部即可。

小鹿身上的鑽石邊角需要使用 344 普藍色強調一下，用筆尖描繪之後，可以呈現出鑲嵌的感覺。

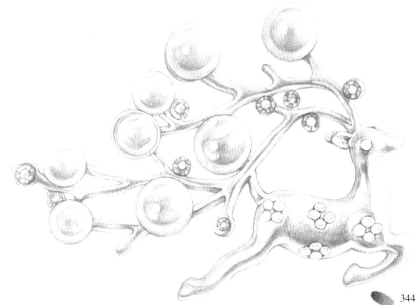

344

16 最後使用 344 普藍色，描繪小鹿身上的細小轉折部分，削尖筆尖，稍用力勾勒出堅硬的金屬質感，並且加上一些淺淺的漸層。

397　　345

小鹿肚子下方的鑽石可以虛化
處理，讓視線主要集中在上方
的鑽石。

17 小鹿身上的鑽石畫法和前面一樣，先用 397 深灰色分出大致的塊面，接著
使用 345 湖藍色，疊加一層藍色，並且繪製出鑽石堅硬的轉折即可。

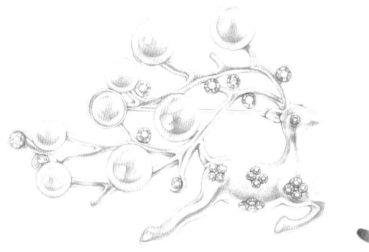

344

小鹿的陰影用 396 灰色打底，
沿著小鹿的輪廓淺淺塗一層底
色。筆觸要細膩，下筆力道要
輕，均勻銜接即可。

18 最後再用 344 普藍色，描繪所有小鹿身上需要加深的轉折，整體調整之後，
能更統一小鹿的立體感。

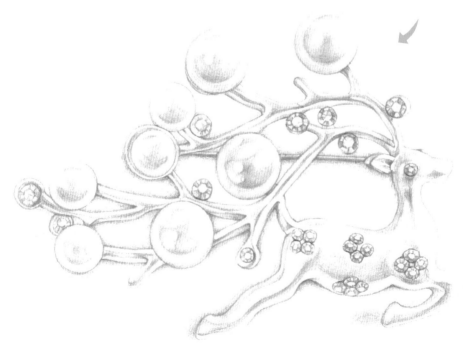

345

19 最後使用 345 湖藍色，為小鹿的陰影加上環境色，一個形象鮮活的小鹿胸針就完成了。

✕ 【Notice】自學常見的錯誤

前面已經學習過，想要畫出逼真的畫面，一定要描繪物體的質感和微小的細節。然而在自學的過程中，仍然覺得畫面不夠逼真，此時該如何處理？

◆ 描繪程度不夠

質感畫得不夠

一些材質比較複雜的物體，常常同時擁有幾種質感，此時必須仔細觀察和分析，把物體擁有的質感都表現出來，這樣效果才會逼真。有時雖然畫出了物體的質感，但是描繪程度不夠，無法清楚表達，也會影響畫面的真實感。

細節描繪不夠

雖然觀察到並描繪出物體的細節，但是對細節的描繪不夠細膩，細節無法在畫面中被突顯出來，也會影響畫面精緻度和真實感。

實例分析

這隻牡丹鸚鵡的外形掌握準確，羽毛的顏色也畫得非常豔麗。但是在質感和細節的描繪上，還可以更加深入，讓畫面效果變得更好。

臨摹自《色鉛筆，這樣畫才好看》

Before　　　　**After**

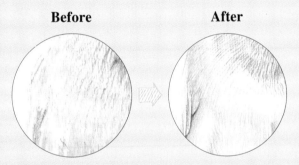

鸚鵡滑順的羽毛不夠細密，因而減弱了羽毛的質感。現在需要將鉛筆削尖，用筆尖順著羽毛生長方向，畫出細膩的筆觸。注意筆觸要稍微密集一點，使羽毛的質感更厚實。

雖然描繪出鸚鵡的眼珠和周圍皮膚的細節，但是用筆卻不夠肯定，使得眼睛不夠突出。同樣削尖鉛筆，稍微加重下筆力道，把眼睛皮膚的細節勾勒清楚，眼珠則再用黑色鉛筆強調一下輪廓以及最亮部的形狀。畫出來的眼睛更透亮，皮膚的細節也更明顯，立刻提升了畫面的逼真程度。

@ 億年

檢測你的「戰鬥力」—— 和風小擺飾

• 輝柏 115858 = 紅輝

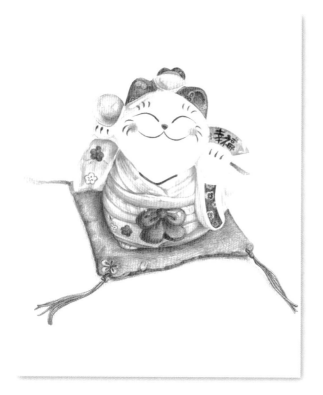

使用顏色

頭和爪子：	349	396	321
	319	399	

衣服和配飾：	349	319	339
	321	383	309

墊子和陰影：	321	392	399

範例檢視重點

① 檢查是否能畫出陶瓷質感。

② 檢查是否能描繪出細節。

◆ 繪製方法 ◆

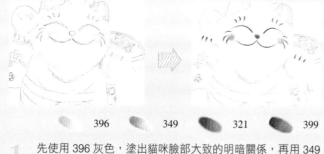

396	349	321	399

1 先使用 396 灰色，塗出貓咪臉部大致的明暗關係，再用 349 鈷藍色輕輕疊加，最後使用 321 大紅色和 399 黑色塗出五官。

	319
309	339

2 使用 319 粉紅色，畫出衣服的底色，再利用 309 中黃色塗出腰帶，注意明暗變化。最後用 339 粉紫色加深暗部。

319	321	349

3 使用 319 粉紅色，加深衣服的底色，利用 321 大紅色加深暗部，根據起伏來分明暗。再少用一點 349 鈷藍色，為圓球左邊塗上反光。

 參考下面的步驟講解，為小擺飾上色吧！

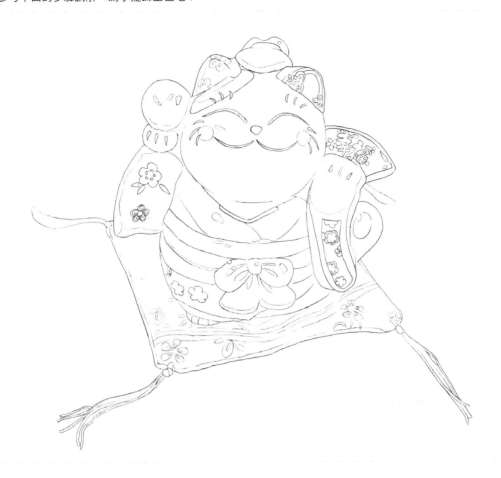

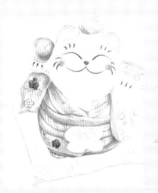

🔵 321　　🔵 349

4 使用 321 大紅色和 349 鈷藍色，為衣服上的小花朵塗色，把筆削尖，才能塗出精緻的感覺。

陶瓷的顏色漸層很柔和，最亮部明顯但不強烈，適當的反光也能突顯陶瓷的質感。

396

🔵 392　　🔵 383
🔵 321　　🔵 309

5 使用 321 大紅色，為蝴蝶結塗色，再利用 392 熟褐色，加深明暗關係，用 383 土黃色畫出扇子，最後用 309 中黃色畫出黃色的細節部分。

6 使用 396 灰色，為墊子畫上陰影，整個和風小擺飾的立體感就更加明顯了。

◆ 看圖評分 ◆

○ 畫出了光滑的感覺，細節很豐富。

✗ 最亮部不夠明顯，缺乏陶瓷質感。

如何改善畫面：

處理陶瓷物體的最亮部時，要注意留白，將留白部分周圍描繪一下即可。

△

○ 臉部有立體感，顏色選擇正確。

✗ 筆觸太粗，銜接不細膩，缺乏陶瓷質感，臉部之外都沒有立體感。

如何改善畫面：

讓顏色銜接的更加柔和。削尖鉛筆，用筆尖輕輕描繪，控制下筆力度，不要畫得太用力。

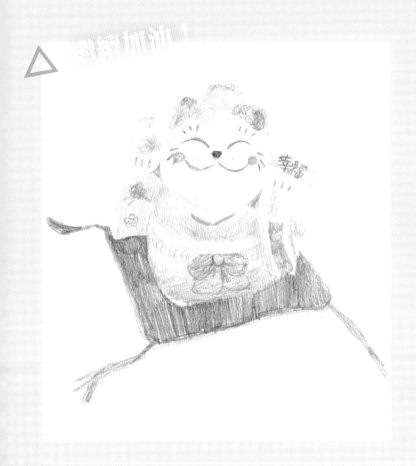

○ 整體顏色正確，有一定的細節。

✕ 沒有陶瓷質感，立體感缺乏，顏色銜接不均勻。

如何改善畫面：

先觀察擺飾的明暗關係，找到明暗關係之後再下筆，筆觸也要再細膩一些。

○ 有一定明暗關係。

✕ 筆觸太模糊，沒有陶瓷細膩光滑的質感，整體缺乏細節。

如何改善畫面：

把筆削尖，用筆尖細膩平塗出顏色漸層，而不是繞圈描繪，再把整體的細節花紋畫上去。

【聊一聊】問與答

插畫師簡介：長樂老師被稱作工作室的門面，本人卻自稱只想做個安靜的美男子。行事果斷，做事冷靜，工作效率無人能敵！多年來潛心學習和對繪畫的極度熱愛，讓他練就了極高的繪畫功力。擅長多種繪畫形式，寫生創作對他來說都是小 Case 啦！

代表作品：《跟飛樂鳥一起，用色鉛筆畫世界名畫》、《國畫技法從入門到精通》、《再不學畫畫我們就老了，15 堂最美的素描課》。

Q1：長樂老師，能和大家聊一聊對於寫生創作來說，你覺得最重要的關鍵是什麼？

寫生其實就是實踐從平時練習、臨摹中學到知識的過程。既然是實踐的過程，就有對的，也會有錯的。有時在臨摹中學到的技法真正運用在寫生上，才發現根本行不通。所以我覺得，寫生是一個自我檢驗的過程，發現的問題越多越好，然後帶著問題和不足，繼續臨摹和練習，尋找解決方法。所以一定要記住，別一味寫生，也不能不寫生，兩者要妥善結合。

Q2：只有畫得一模一樣的寫生作品，才算好作品嗎￣︿￣（苦惱）？

當然不是，畫畫就跟寫作、唱歌一樣，每個人都有自己的語言風格和聲音特點。寫生有針對性，要根據需要、練習的技法或表現效果的要求來決定，別把寫生想像成一模一樣的寫實繪畫。

Q3：長樂老師，大家都覺得寫生很難，你覺得主要的難處在哪？有沒有讓初學者也覺得寫生超簡單的秘訣？

我覺得寫生的困難處在於，無法控制外在條件，例如光線、天氣的變化，甚至有些繪畫的物件會動，在時間上很吃緊。一般來說，寫生之前，我會先考慮好要畫什麼，要表現何種效果。例如，描繪清晨稍縱即逝的天空，我會著重表現出它的色彩，用大筆觸大塊面快速把色彩表現出來，對於物體的形狀、細節等適當省略。

Q4：很多初學者都想畫出逼真、以假亂真的畫面，你覺得描繪這種畫面時，需要注意哪幾點 - △ - ？

一、 繪製寫實作品。首先讓自己靜下來，保持足夠的耐心，因為這種作品一定需要比較長的時間。

二、 我習慣由點及面開始下筆。例如畫肖像，我會先把眼睛畫好，再畫鼻子、嘴巴，以此類推。這樣能讓我有成就感，保持足夠的興趣畫下去。

三、 一定要注意最亮部的留白。對於寫實作品來說，形狀鮮明、亮度足夠的最亮部，對於表現畫面效果有很大的幫助。

寫生離創作只有一步之遙

第八步

創作是我們整理思路，透過一定的技法，獨立完成一幅作品的方式。與寫生不同的是，創作不拘泥於按照參照物來繪製。這種方式對大多數人來說，都有一定的困難，但是經過之前章節中，學習過的繪畫知識，我們已經打下了創作的基礎。在接下來的章節裡，我們會帶領大家釐清思緒，教大家創作一張自己的作品。

8.1 確定主題和風格，找到創作方向

大多數人在創作的時候都會遇到困難，不知道怎麼下筆。首先第一件事就是確定繪畫主題，然後順理成章地根據主題，尋找繪畫風格，這樣才能在創作的初始階段，確定創作方向，解決不知道畫什麼和下不了筆的難題。

◆ 確定主題

創作的首要前提就是確定一個主題，它並不難，有時候是一個小物，一首詩，一首歌，或一個故事。只要是你想畫的東西，都可以成為繪畫主題。

已有主題

與命題作文相似，已有主題就是根據現有資料，確定想創作的主體，釐清思路之後，開始命題作畫。

自主思考

在沒有現成資料時，可以透過自主思考，規定一個想畫的主體，以此為主題進行創作。

◆ 確定風格

確定想畫的主題之後，就可以思考要給主題套用何種風格了。在確定風格時，一定要根據想描繪的主題而定。透過主題，尋找與之搭配的風格，能讓整個畫面更協調，畫面氛圍才會更具感染力。下面列舉了色鉛筆畫常見的三種風格，大家在繪畫時，可以想一下自己的畫面適合哪一種風格。

清新

「清新」是時下年輕人接受程度很高的一種風格，運用到畫面中，能讓畫面呈現出淡雅、舒適的效果，例如漂亮的茶杯、美麗的花朵。

古風

「古風」也就是傳統意義上的「中國風」，畫面中必不可少的，就是中國元素，有時在繪製時，會運用到一些傳統中國畫的技巧，整體呈現的風格古典而有韻味，在繪製古建築或花鳥時都可使用。

卡通

卡通風格的形象複雜多變，畫面難易程度從 Q 版到超精細，跨度很大，在日常生活中的應用範圍也越來越廣，動物、人物、建築、風景等都可以用卡通的形式來表現。

8.2 從生活中汲取靈感

確定了創作風格之後，如何把腦海中的想法具象到紙面上，成為了擺在我們面前的一個大難題。此時，我們需要在生活中尋找靈感，對現實物體進行藝術性的加工處理，讓它們在畫面中，呈現出我們想要表達的效果。

◆ 汲取靈感的主要方式

汲取靈感的方式非常多元化，這裡我們為大家總結了三種最基本的方式，對大家以後激發靈感會有一定幫助。

拍照

汲取靈感最直接的方式，就是拍照，精美的照片可以激發我們的創作欲望。拍照不能解決問題時，還可以從網站搜尋圖片。

大師作品

有時搜集了照片之後，還是不知道如何創作，就可以觀摩一些大師的畫作，看一下大師是如何表現主題的，如何構圖，怎麼搭配顏色。大師作品不限於畫作，也有著名的文章、詩詞歌賦等，透過閱讀文字，產生共鳴並展開聯想，也不失為汲取靈感的一種好方法。

寫生

寫生也是積累創作經驗的一種重要方式，大量的寫生可以鍛鍊觀察力和理解力，有助於創作時，分析物體。有時，回顧自己寫生作品的同時，也能產生一些新的靈感。

【Practice】繪製作品！

以陸遊的《釵頭鳳・紅酥手》為創作靈感

這個作品的靈感來源是南宋詩人陸游的一首抒情詞，我們將挑選其中最能表達情感的一句進行創作。

◆ 整理靈感元素

桃花落，閑池閣。山盟雖在，錦書難托。莫、莫、莫！

—— 南宋・陸遊・《釵頭鳳・紅酥手》

《釵頭鳳・紅酥手》整首詞表達的內容非常豐富，但是我們在選擇的時候，可以挑選自己最容易表現的句子，當作靈感來源。主觀篩選出句中有代表性又好繪製的物體，當作創作元素之一，如「桃花」。

擷取出桃花之後，可以思考自己想要畫什麼樣的桃花，句中提到「桃花落」，因此可以把落下的單朵桃花當作元素。從桃花聯想到美麗的蝴蝶，所以選擇一隻翅膀微微收攏，姿態優美的蝴蝶，讓畫面更加生動。

如果創作的畫面裡，只有桃花和蝴蝶，會讓畫面顯得很單薄，元素太少不夠支撐整個畫面。此時，可以再增加一些有古韻而且能與詩句產生聯想的物體來豐富畫面。

還可以加上香爐當作點綴。選擇時，要挑選簡單的形態。香爐中縹緲的輕煙是重要元素之一，能營造畫面氛圍，也正好映襯了淡淡的愁緒。

詩句表達了夫妻的離別之情，我們可以主觀設定女子以憂愁的情緒為基調，由此聯想到古代寄託女子愁緒的「團扇」，並讓它當作畫面的主體，在畫面中占主要位置，展現出以物寄情的效果。

8.3 善用構圖為畫面加分

創作時，好的構圖能為畫面加分。構圖是創作的一大難關，先掌握幾種主要的構圖方法，在創作時，可以主觀把畫面中的主體，按照特定的構圖方式來擺放。大家可以多嘗試，一定能找到最適合畫面的構圖。

◆ 善用九宮格構圖

九宮格構圖也叫井字構圖，是一種最基本的構圖法，下面介紹的三種構圖方法，都可以在九宮格構圖的基礎上完成。

九宮格構圖是所有構圖中，最常見、也最基本的構圖方法，它把畫面當作一個邊框，然後用直線，將畫面橫向和縱向均分成三等份，直線交叉形成一個「井」字，交叉的四個點就是大家經常提到的黃金分割點。主體出現在四個交叉點的任意位置，都能夠達到醒目、突出的效果。九宮格構圖還能演化出多種其他構圖方式，下面列舉最典型的三種，略作講解。

九宮格演化的三種構圖

平衡式構圖，畫面的結構看起來很完整，讓畫面在視覺上達到平衡而且相互呼應。如圖所示，右上角的花朵與左下角的酒杯形成了呼應，這是典型的平衡式構圖。這種構圖常用於描繪月夜、山水、組合景物等。

S形構圖能增強畫面的空間感和延伸感，還可以讓畫面產生流動感。圖中的三個人構成了S形，讓畫面充滿動態感。這種構圖常用於描繪蜿蜒的道路、河流以及遠山等。

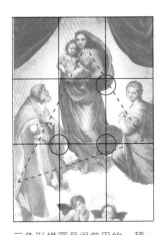

三角形構圖是很常用的一種。這種構圖方法，常在以聖母為題材的油畫中看到。這種構圖的畫面莊重而穩定，可以完美襯托氣氛，同時它還適用於繪製靜物組合等。

【Practice】繪製作品！

為詩句設計合適的構圖

瞭解了幾種主要的構圖方式之後，需要根據自己的主題和畫面風格，選擇合適的構圖，讓創作更加完整。

古風的畫面典雅而莊重，通常構圖的時候，都會考慮讓畫面保留更多空白，比較容易營造出空靈和詩意的氛圍。我們在設計構圖時，可以先多畫幾個草圖備選，用方形代表畫紙，以圓形或塊狀物體概括物體的大小和位置。上面的三種構圖方式都不錯，都能突顯主題，又能營造出詩意氛圍。這裡我們以第一種構圖為例，看看如何將它呈現在畫紙上。

圓圈標出來的位置用來放置主體，把當作畫面主體的團扇放在這裡。而蝴蝶是主體素材衍生出來的聯想物，也是畫面中的一個動態元素，把它放置在團扇附近。這樣畫面中心位置的素材就確定了。

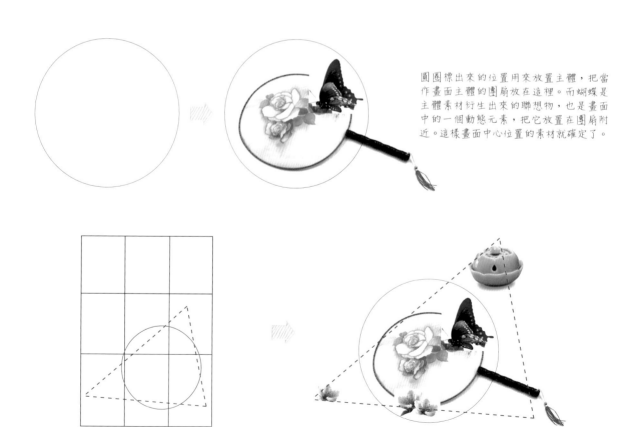

從《釵頭鳳．紅酥手》的詞句中，篩選出的元素基本上都是靜物類，於是選擇結構最穩定的三角形構圖來擺放幾種物體。我們可以先將畫面的主體團扇擺放在三角形構圖的中心位置，讓它在畫面中的比重最重。然後把烘托氛圍的香爐放在團扇的後方，讓它處於三角形構圖的一個角上。最後再散落幾朵桃花在團扇附近，加強三角形構圖的感覺。

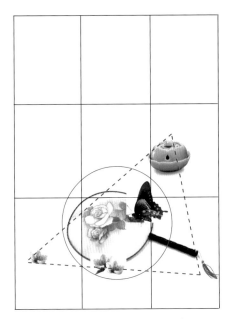

根據用素材拼湊出來的構圖畫出線稿。繪畫時，為了更加契合詩句的主題，修改了以下幾個方面：一是把團扇上的花紋換成與主題更符合的桃花；二是把流蘇扇墜畫成了流動的 S 形，讓畫面更柔美；最後為了打破三角形構圖太過嚴謹的感覺，在香爐上方加了煙霧，飄渺的煙霧也為畫面增加了動感。

繪圖前，別忘記先為畫面設定配色，用簡單的顏色，大致塗抹出幾個素材的用色，確定整幅畫的色調，能讓上色更胸有成竹，也避免了反覆修改。

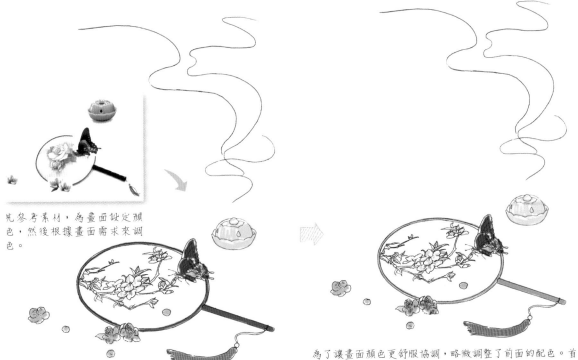

先參考素材，為畫面設定顏色，然後根據畫面需求來調色。

設定畫面的配色時，先參考收集到的素材顏色，把大致的顏色標示出來。

為了讓畫面顏色更舒服協調，略微調整了前面的配色。首先把扇框和扇柄的顏色統一為更淺一點的木頭色，提亮整個畫面的色調。然後把煙霧的淺灰色改成淺藍色，讓畫面的色調更清新，同時藍色也能襯托出淡淡的哀傷氛圍。

8.4 善用這些元素，襯托唯美氛圍

完成構圖之後，已經呈現出整張畫面的基本效果。根據這個基礎，適當增加一些小元素，提升畫面的唯美度，能讓整幅畫的氛圍更濃郁。

◆ 襯托氛圍的四大元素

襯托畫面氛圍的方法很多，例如增加背景顏色、畫出漸層、加強明暗關係等。但是這裡我們的創作主題是詩詞，所以就圍繞古風，講解一下四種典型襯托氛圍的元素。

風

風是一種看不見摸不著的元素，表現風時，主要是描繪物體被風吹動的動態，從側面表現出風吹過時，輕柔飄逸的感覺。

上圖中筆直垂下的柳枝，給人靜止的感覺，所以我們在繪圖時，通常都會畫出飄動的柳枝，隨風擺動的姿態，可以增加畫面的動態感，呈現出風吹拂而過的感覺。

雪

描繪雪花時，主要注意兩點：一是利用留白來表現雪花的形狀；二是注意雪花在形體上要有大小區分。此外，雪花之間要表現出疏密，間距不能太平均，否則畫面會顯得不自然。

繪製雪花的時候，可以用一個大致的輪廓表現雪花的形體，接著在背景塗上底色，與雪交融的部分不用仔細刻畫，把雪花當作一種表現氛圍的手法。

煙霧

煙霧在日常生活中很常見，可以出現在任何水氣豐富的地方，煙霧的流動感也能襯托出輕靈透徹的感覺。而表現煙霧的方法也是利用留白，只是煙霧的形狀更加隨意和富有變化。

繪製煙霧時，要注意質感的表現。煙霧本身是一種輕薄流動的水氣，所以繪製時，可以先輕輕畫出霧氣大致的輪廓，再稍微加深轉折的部位即可。繪製得當的煙霧能使畫面的飄逸感倍增。

光

光線也是一種摸不著的元素，在畫面的適當部位加上光線，能增加一種溫馨柔和的氛圍。表現光線時，減弱光線照射到範圍內的顏色，描繪出類似半透明的效果就可以了。

繪製光線並不複雜，只需要畫出光線發散的方向，注意越靠上的位置，光線的寬度越窄，照射下來的光線寬度就越寬，整體呈現發散狀。上色時，注意不要畫太深，光線本身就算有顏色，也是很透亮的，下筆時，要控制力道，光束的中間透亮，兩側邊緣稍微塗一些漸層色就好。

8.5 描繪腦中的畫面

創作終於進行到最重要的一步！學習了前面一系列的創作基本要領後，就要準備繪製出腦海中的畫面了，現在整理你的想法，準備動筆創作吧！請跟著下面的創作流程，一步步練習，讓自己不再迷茫！

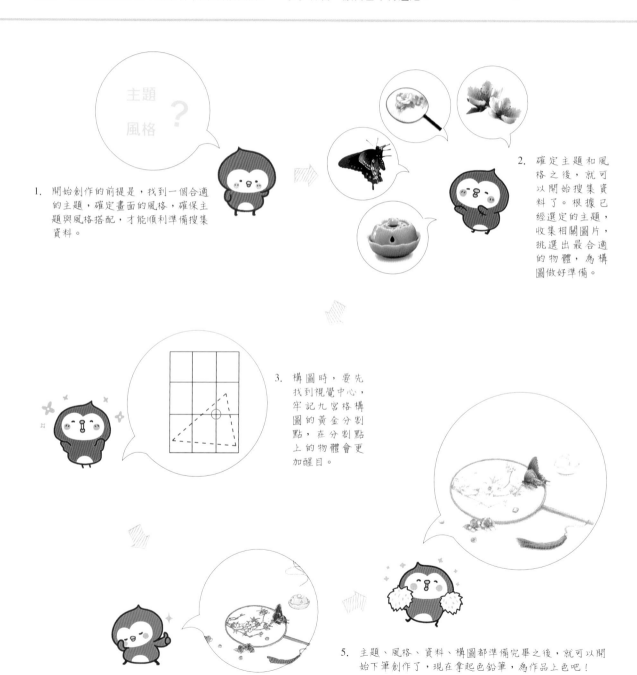

1. 開始創作的前提是，找到一個合適的主題，確定畫面的風格，確保主題與風格搭配，才能順利準備搜集資料。

2. 確定主題和風格之後，就可以開始搜集資料了。根據已經選定的主題，收集相關圖片，挑選出最合適的物體，為構圖做好準備。

3. 構圖時，要先找到視覺中心，牢記九宮格構圖的黃金分割點，在分割點上的物體會更加醒目。

4. 確定了構圖之後，可以根據素材本身的顏色，結合畫面氛圍的需求，為畫面設定一個大致的色調。

5. 主題、風格、資料、構圖都準備完畢之後，就可以開始下筆創作了，現在拿起色鉛筆，為作品上色吧！

【Practice】繪製作品！

桃花落，閑池閣。山盟雖在，錦書難托，莫、莫、莫！

扇面上的桃花要處理成國畫的色調，讓葉子暖一些，再配上深藍色系的蝴蝶。
背後青綠色的香爐豐富了畫面的顏色，平衡了整個畫面的效果。

扇面上平面的花朵圖案與扇子邊
緣放置的真花是繪製的要點，繪
製的時候，要注意區分二者的質
感，強調真花的立體感。

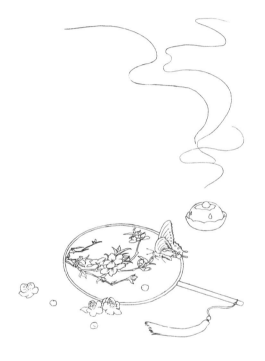

使用顏色

桃花：		329		327		314
		372		376		
扇子：		330		314		326
		372		378		376
蝴蝶：		344		345		399
		314				
香爐及陰影：		361		396		314

- 輝柏 115858 = 紅輝

最前面兩朵桃花處於視覺中心，所以在描繪時，要用筆尖仔細繪製，把
明暗關係表現到位，才能讓立體感更明顯。

使用 329 桃紅色，畫出桃花大致的明暗關係，
花蕊留白。再使用 314 黃橙色，為葉子上色。
接著繼續使用 329 桃紅色，描繪花蕊顏色最深
的地方，接著用 314 黃橙色繪製花蕊，再用
372 橄欖綠色，為葉子加上明暗變化，最後用
329 桃紅色描繪近處的花瓣與遠處的一朵花，
最遠處的花虛化處理，以分清主從關係。

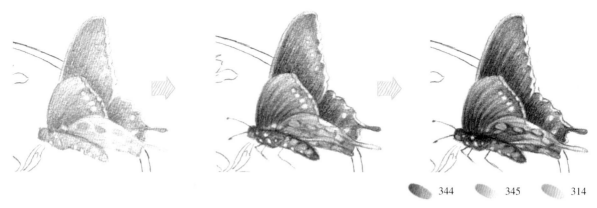

2 使用 345 湖藍色、344 普藍色和 314 黃橙色，畫出蝴蝶翅膀及身體的明暗關係。後面一片翅膀與前面一片翅膀的交界處顏色深一點，翅膀與身體的交界處也需要用筆尖描繪加深。

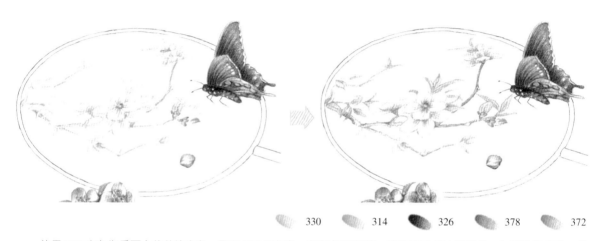

3 使用 330 肉色為扇面上的花塗底色，再用 326 深紅色，輕輕加深花芯，接著使用 314 黃橙色，為葉片塗底色，疊加 372 橄欖綠色，最後用 378 赭石色畫出樹枝。

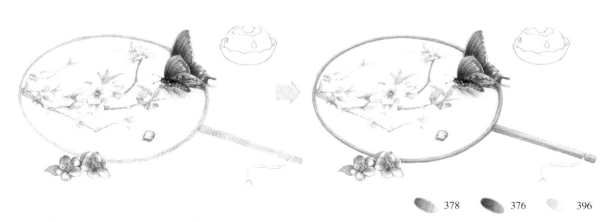

4 使用 396 灰色，輕柔畫出扇面布料的暗部，以及蝴蝶與單片花瓣在扇面上的陰影。接著使用 378 赭石色，畫出扇框和扇柄的大致明暗，最後用 376 褐色刻畫暗部，增強立體感。

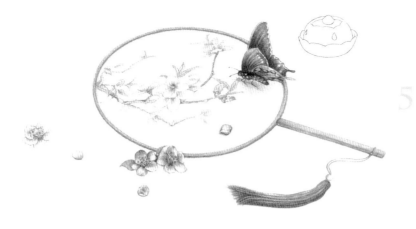

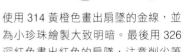

326　　314

5　使用 314 黃橙色畫出扇墜的金線，並為小珍珠繪製大致明暗。最後用 326 深紅色畫出紅色的扇墜，注意削尖筆尖仔細繪製，以加強質感。

361　　　　396　　　　314

6　使用 361 青綠色，畫出香爐的明暗關係，接著用 396 灰色加深香爐的暗部，控制下筆力道，不必畫得太深。最後用 314 黃橙色，為香爐加上環境色，讓它與其他物品的色調統一。香爐處於畫面後方，繪製時，下筆力道要輕，讓整體比其他物體虛一點，畫出大致明暗關係即可。

描繪煙霧時，要注意虛實變化。轉折部分稍微實一點，但是整個煙霧都是虛的，所以下筆的力道要輕，銜接要均勻，才能呈現煙霧薄、透的質感。

361　　　　396

7　香爐飄出的煙用 361 青綠色繪製出明暗關係。最後記得使用 396 灰色，為扇子、桃花以及香爐加上陰影，增強它們的立體感，讓畫面效果更加完善。

【聊一聊】問與答

插畫師簡介：阿邱老師是工作室裡的人氣王，炒熱氣氛的高手！對生活充滿熱情，做事一絲不苟！繪畫風格寫實細膩，喜歡古風的東西，也喜歡自己創作古風作品。她的絕技是，可以記住看過影視作品中的超微細節！朋友們，想追劇的快來找她吧！

代表作品：《詩經繪》、《鉛筆素描從入門到精通》、《美食繪 I 》、《鳥之繪》。

Q1：阿邱老師，可以分享一下你喜歡的創作主題嗎？你是透過什麼方式獲得靈感的呢？

 我比較喜歡古風和清新的主題畫作喲～（=˘ω˘=）。大多是從書籍、電視，以及網路中發佈的一些照片來獲得靈感。也可以在網路上多關注一些經常分享題材的插畫師，看看他們的選材。

Q2：大家都很好奇，創作都是憑想像直接繪畫嗎？還是在創作前期，也需要收集繪畫資料？你是如何收集素材呢？

 收集素材嘛……平時上網、瀏覽網頁時，看到相關主題或自己喜歡的內容，我就會分類存下來。我在畫畫之前，會做很多準備。思考人物的姿態時，會去尋找類似動作的真人動態圖片當作參照，場景就找類似的風景圖片。平時做好資料庫，儲存起來，繪畫的時候，想要哪一類的參考資料，可以隨時翻找，不會毫無頭緒，一臉茫然了 (。-`ω-)。

Q3：大家都覺得能想到，但是畫不出來，這是創作中最難的一個問題，對此你是如何解決的呢？

 在創作之前，我還是會多看多收集資料，學習好的構圖以及別人的繪畫手法。也可以透過多臨摹來學習用筆的方法與筆觸走向。吸取好的經驗，再開始描繪吧！

Q4：你覺得對於初學者來說，自我創作最需要的是什麼？有沒有什麼能和大家分享的？

 自我創作最需要的，就是要有自己的想法和創意，參考到好的作品後，要靈活運用。還有就是平時要勤加練習。東西畫多了，自然熟能生巧啦 (*￣▽￣*)～～